팀랩, 경계 없는 세계

팀랩, 경계 없는 세계

새로운 경험을 창조하는 실험 집단,

인 류 를 미 래 로 이 끌 다

이노코 도시유키 × 우노 쓰네히로 지음

정은주 옮김

북노마드

일러두기

1. 이 책은 『人類を前に進めたい - チームラボと境界のない世界』를 한국어로 옮겼다.
2. 본문 작품명은 일본어를 한국어 또는 영어로 표기했고, 도판 해설의 작품명과 전시 제목은 영어 표기를 원칙으로 했다.
3. 전시, 작품, 영화, 게임은 〈 〉, 신문, 잡지는 《 》, 도서는 『 』로 묶었다.
4. 주석의 작성자는 각 주석 끝에 표시했다.

출처

《PLANETS》에서 발행하는 메일 매거진 《Daily PLANETS》에 연재된 〈인류를 미래를 이끌다〉 중 1회-34회(2015. 10-2019. 4)의 글을 대폭 개정했다.

차례

머리말

이 책은 '플래닛PLANETS'이 발행하는 메일 매거진《Daily PLANETS》에 실린 디지털 아트 그룹 '팀랩teamLab'의 대표 이노코 도시유키와 문화평론가 우노 쓰네히로의 대담을 정리했다.

두 사람의 대화는 2014년 일본 규슈 사가시에서 열린 〈teamLab and Saga Merry-go-round Exhibition〉을 우노 쓰네히로가 다녀온 것에서 시작되었다. 전시를 둘러본 우노는 '평론가로서 온힘을 다해 디지털 아트 그룹 팀랩과 마주해야 한다'고 생각했다.

그렇게 시작한 두 사람의 이야기는 일본 안팎에서 열린 팀랩의 전시를 함께 보고 나누며(때로는 탈선까지) 팀랩의 예술 지향점을 언어화하는 형태로 발전했다.

이 책은 팀랩이 지난 4년 동안 어떻게 진화했는지를 전하는 '연재' 시점을 바탕으로 재구성했다. 팀랩이 목표로 삼은 '경계 없는 세계'는 인류를 어떻게 미래로 이끌까? 그 질문을 시작한다.

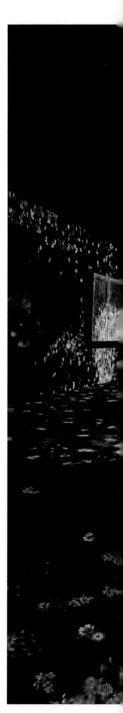

CHAPTER

1

작품의 경계를 허물다

팀랩이 창조하는 예술 작품은 다양한 접근을 통해 '경계가 사라지는 세계'의 가능성을 추구한다. 첫 번째 접근 방법은 '작품 사이의 경계'를 모호하게 만드는 것이다. 작품을 구성하는 하나의 요소가 작품에서 뛰쳐나와 다른 작품으로 들어간다. 작품의 프레임이라는 개념을 해방시켜 경계를 모호하게 만들고, 결국 공간 전체가 작품이 된다.

또 다른 접근 방법은 '사람과 사람의 경계'를 모호하게 만드는 것이다. 핵심 개념은 '사람들의 관계성을 변화시켜 타인과의 관계성을 긍정적으로 바꾼다'이다. 가만히 서 있는 사람 주변에서 꽃이 피어나고, 사람이 움직이면 꽃이 지는 식이다. 사람의 움직임에 따라 작품이 끊임없이 변용한다. 이처럼 다른 사람으로 인해 세계가 아름답게 바뀔 수 있다면 우리는 타인의 존재를 긍정적으로 받아들일 것이다. 디지털 테크놀로지 예술에는 그런 힘이 있다.

– 이노코 도시유키

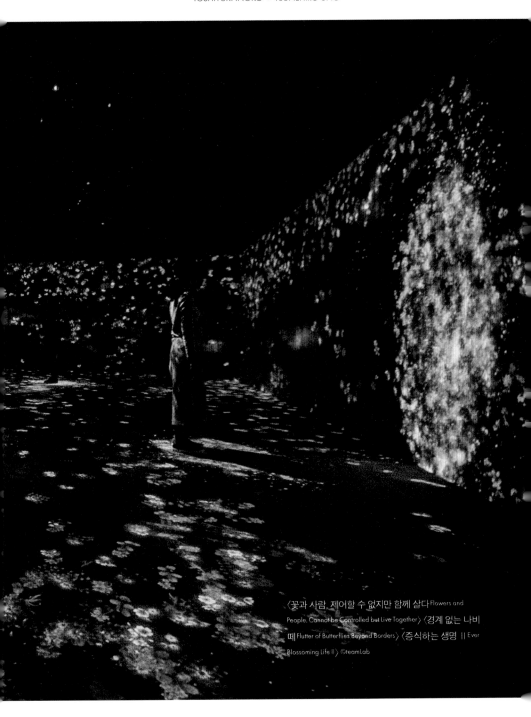

〈꽃과 사람, 제어할 수 없지만 함께 살다 Flowers and People, Cannot be Controlled but Live Together〉〈경계 없는 나비 떼 Flutter of Butterflies Beyond Borders〉〈증식하는 생명 II Ever Blossoming Life II〉 ©teamLab

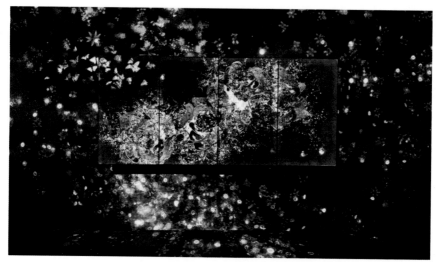

〈경계 없는 나비 떼〉〈꽃과 사람, 제어할 수 없지만 함께 살다〉〈증식하는 생명 II〉 ©teamLab

작품을 월경하는 나비

이노코 도시유키와 우노 쓰네히로, 두 사람의 대화는 2015년 가을에 시작되었다. 그 무렵, 런던에서 열렸던 팀랩의 전시에 대해 이야기를 나누었다.

이노코 도시유키(이하 이노코)　런던 사치갤러리에서 열린 〈teamLab: Flutter of Butterflies Beyond Borders〉전(2015. 9. 10-17)에서 〈경계 없는 나비 떼〉를 공개했다. 이 작품은 디스플레이된 작품 사이를 나비가 날아다닌다.

우노 쓰네히로(이하 우노)　작품 A와 B 사이의 경계를 나비가 넘어간다고 해석해도 될까?

이노코　물론이다. 그림이나 조각은 작품의 경계가 '여기부터 여기까지' 식으로 분명하게 나뉜다. 그러나 디지털 테크놀로지를 통해 작품을 물질에서 해방시키면 경계라는 개념은 달라지지 않을까? 가령 회화는 평면의 표현이지만 캔버스나 물감이라는 질량이 있는 물질을 매개로 존재한다. 물질을 매개한다는 것은 물질에 따라 물리적 경계가 확실해진다는 의미다. 그런데 디지털은 물질을 매개할 필요가 없어서 경계가 필연적으로 존재하지 않는다.

전시가 열린 런던 사치갤러리

우노 본래 세계에는 경계가 없다. 인간이 쉽
게 인식하도록 언어로 경계를 그었을 뿐이다.
이노코 인간의 뇌는 사고나 개념의 경계가
모호하다. 사고나 개념은 다른 사고와 영향을
주고받으며 존재한다. 그것을 실제 세계에 나
타내려고 물질과 매개한다. 물질을 매개하는

〈꽃과 사람, 제어할 수 없지만 함께 살다〉©teamLab

까닭에 작품에 경계가 생기는 게 아닐까? 작
품이 물질 매개로부터 해방되면 본래의 뇌 상
태에 가까워져서 작품 사이의 경계도 모호해
지지 않을까? 언젠가 그런 공간을 연출하고
싶다.
　일단 이번 전시에서는 그 이미지만 만들었

런던 브리지

다. 눈앞에서 일어나는 현상에 영향을 받는, 가령 관객이 공간을 이동하면 폭포가 흐르고 꽃이 피고 나비가 전시 공간을 넘나들며 작품 속으로 들어온다. 언젠가 기회가 되면 공간이 하나의 작품에 머물지 않고, 공간에 여러 작품이 있고 작품 사이의 경계가 존재하지 않는 공간을 만들고 싶다. 관객이 그 공간을 헤매게 만드는 것이다. 이번 작품은 그 계획을 구상해본 셈이다. 심지어 나비는 판매되기도 했다.(웃음)

우노 데이터로 팔렸다는 말인가?

이노코 그렇다. 나비 무리는 개별적으로 공간을 날아다니지만 〈꽃과 사람, 제어할 수 없지만 함께 살다〉라는 공간도 날고, 〈증식하는 생명 Ⅱ〉라는 디스플레이 작품에서도 날아다닌다. 다른 작품에 존재하는 작품이자 동시에 작품 사이에 어떤 경계도 없다는 듯 경계를 넘

나든다. 물론 디스플레이 내부와 외부의 해상도 차이 때문에 디스플레이 작품 안에서만 정밀하지만……. 이번 전시에서는 〈경계 없는 나비 떼〉와는 기본 개념이 다른 〈꽃과 사람, 제어할 수 없지만 함께 살다〉와 〈증식하는 생명 Ⅱ〉도 함께 설치했다. 다만 세 작품이 일체화되는 바람에 〈경계 없는 나비 떼〉의 콘셉트가 제대로 전달되지 못한 듯해 아쉽다.

우노 〈경계 없는 나비 떼〉에서는 꽃이 있는 장소로 나비가 모여든다. 관람객이 나비를 만지면 죽는데, 자기가 있는 곳의 나비를 죽이느냐 죽이지 않느냐에 따라 다른 곳의 그림이 바뀐다. 이러한 상호작용의 무한한 연결은 자연계에서도 끊임없이 일어나지만 우리는 그것을 지식으로 이해할 뿐 몸으로 느끼지는 못한다. 〈경계 없는 나비 떼〉는 그러한 상호연결을 예술로 체감하게 해준다.

타인의 행동이 즐거워지는 예술

이노코 〈꽃과 사람, 제어할 수 없지만 함께 살다〉는 가만히 있는 사람 주변에서는 꽃이 피어나고, 돌아다니는 사람 주변에서는 꽃이 진다. 이 작품은 뉴욕에서도 전시했었는데(《Garden of Unearthly Delights: Works

왼쪽 위 **팀랩 사무실에서 책의 제목을 놓고 의견을 주고받는 이노코와 우노**
오른쪽 위 **런던의 저녁 풍경** / 아래 〈경계 없는 나비 떼〉 ©teamLab

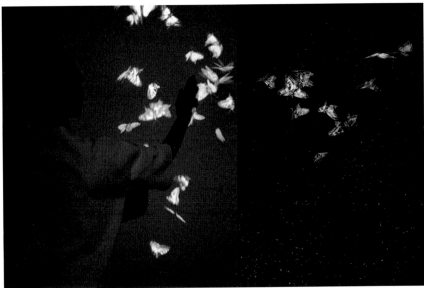

by Ikeda, Tenmyouya & teamLab〉, 2014. 10. 10~2015. 1. 11), 개막 당일에 관객들이 미어터질 정도로 모여들어서 그만 꽃이 전부 지고 말았다.(웃음)

재미있는 건 그다음이다. 전시장에 모인 관람객이 자발적으로 자리를 떠나 3분의 1 정도로 줄어들자 꽃이 피어난 것이다. 사람들이 환호성을 내지르더라. 그날 사람들은 타인의 행동으로 예술이 변하는 모습을 제3자의 시점으로 즐길 수 있음을 알았을 것이다. 사

〈모나리자〉

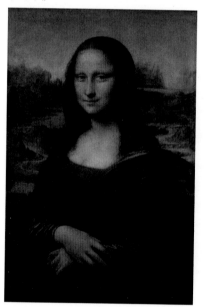

람들은 '인터랙티브'란 '자신의 행동으로 작품이 바뀌는 것'이라고 생각한다. 컴퓨터 게임에서 알 수 있듯이 '자신과 작품'은 일대일 관계다. 타인은 존재하지 않는다. 하지만 작품을 잘 설계하면 같은 공간에 있는 '나와 타인'의 관계를 긍정적으로 여길 수 있다. 그렇기에 나는 스스로 상호작용할 필요는 없다고 생각한다. 오히려 제3자의 시점으로 바라보고, 같은 공간에 있는 타인이 작품의 일부가 되는 게 낫다. 그런 식으로 같은 공간에 있는 사람들의 관계성을 긍정적으로 바꾸는 작업을 하고 싶다.

우노　일반적으로 미술관은 비어 있을수록 좋은 환경으로 여겨진다. 하지만 이 전시는 다른 관람객의 행동을 통해야만 즐길 수 있다 보니, 사람이 없을 때 찾아가면 재미가 없다. 어디까지나 그곳에 함께 있는 사람들의 움직임을 통해 작품과 상호작용하는 거니까.

이노코　〈모나리자〉를 감상할 때는 가급적 혼자가 좋다. 누구든지 그 작품 앞에서는 느긋하게 감상하고 싶을 것이다. 〈모나리자〉 앞에서 같은 공간에 있는 관람객은 방해꾼에 지나지 않는다. 그런데 그건 다른 사람의 행동으로 눈앞의 〈모나리자〉가 변화하지 않기 때문일지도 모른다. 루브르미술관에 걸린 〈모

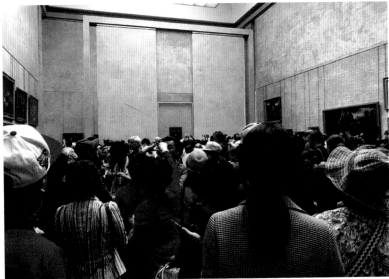

위 팀랩이 해외에서 전시를 열 때마다 수많은 매체가 취재를 요청해온다.
아래 우노가 촬영한 루브르미술관의 〈모나리자〉. 〈모나리자〉 앞은 사람들로 북적인다.

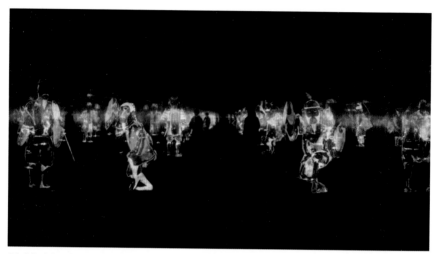

〈질서가 없어도 평화는 이루어진다 Peace can be Realized Even without Order〉 ©teamLab

〈크리스털 유니버스〉 ©teamLab

나리자〉앞에 사람들이 잔뜩 모여 있어도 "우리, 너무 오래 있지 않았어?"라고 말을 꺼내는 사람은 없다.(웃음) 당연하다는 듯 관람객을 세트 삼아 사진을 찍기도 하니까.

2015년, 긴자에 있는 폴라 뮤지엄 아넥스POLA Museum Annex에서 열렸던 〈Crystal Universe〉전도 그렇다. 내가 전시장을 걸어가는데 다른 사람이 스마트폰으로 우주를 만들지 않으면 즐겁지 않다. 작품 속을 걸어 다니며 작품을 감상하려면 반드시 다른 사람이 필요하다. 여러 관람객이 동시에 우주를 만들어내서 복잡한 우주가 되어야 즐거워진다. 나는 이런 작품에서 어떤 가능성을 발견한다. 디지털을 이용해 도시를 예술 공간으로 만들면 같은 도시에 사는 사람들이 서로의 존재를 긍정적으로 여기지 않을까? 예술 작품 혹은 도시 공간이 개인뿐 아니라 같은 공간을 살아가는 사람의 관계성까지 영향을 주는 것이다.

'타인'의 이미지를 갱신하다

우노　흥미롭다. 팀랩과 이노코가 생각하는 디지털 아트의 가능성인가 싶다. 2014년에 전시 도록《teamLab》에 긴 글을 썼다. 글

위　우노의 권유로 가나가와현 미우라시에 있는 '고아지로 숲'으로 반딧불을 보러 간 이노코
아래　도록《teamLab》(부분)

의 마지막에 팀랩은 '질서 없는 평화의 실천자'라고 적었던 게 기억난다. 팀랩이 자주 사용하는, 다시 말해 사령탑도 없고 중심도 없는데 어느새 참가자들이 조화를 이루는 상향식bottom-up의 일본적인 시스템이다. 일본 문화론에서 말하는 '무책임의 관계'다. 과거 일본군이 만들어낸 지휘자 없는 전체주의에서부터 오늘날 텔레비전 포퓰리즘까지, 좋지 않은 의미로 받아들여지는 일본적인 시스템을 팀랩은 긍정적으로 바꾸었다고 적어 내려갔

〈크리스털 유니버스〉 ©teamLab

다. 그렇다면 '무책임의 관계'를 '질서 없는 평화'로, 부정적인 것을 긍정적인 것으로 어떻게 전환할 수 있을까를 곰곰이 생각해야 한다는 의문이 들었는데, 지금 답을 들은 기분이다.

이노코 기쁘다. 이 이야기를 하며 이렇게 칭찬받은 건 처음이라 더 기쁘다. 〈꽃과 사람, 제어할 수 없지만 함께 살다〉는 관람객의 존재를 통해 꽃이 피거나 지면서 아름다운 작품이 된다. 관람객이 홀로 상호작용하는 데 그치지 않고 같은 공간 속 타인의 존재를 포함하여 작품을 감상한다면 타인을 긍정적으로

느끼게 될 것이다.

우노 이노코 씨는 상호작용하는 디지털 아트를 이용해 타인의 이미지를 뒤집었다. 불쾌할 수 있는 타인의 존재를 유쾌한 존재로 역전시켰다. 지금까지 우리는 '인간에게 타인은 불쾌한 존재다. 따라서 포용할 줄 아는 인간이 성숙한 인간이다'라고 생각했다. 그런데 이노코 씨는 현대 테크놀로지와 세련된 표현을 통해 타인의 존재를 유쾌한 존재로 바꿀 수 있다고 믿는다. 이해하거나 제어하기 힘든 타인을 인내하며 받아들이는 게 아니라 '상냥하고 아름다운' 존재로 새롭게 받아들일 수

사람이 모이는 방식에 따라 꽃이 피는 방식이 바뀌는 〈꽃과 사람, 제어할 수 없지만 함께 살다〉 ©teamLab

있다고 말한다. 매우 혁신적인 이 발상을 통해 인류는 앞으로 나아갈 것이다.

의지가 없어도 디지털과 관계할 수 있다

우노 최근 20-30년 사이에 인류는 '인간의 커뮤니케이션을 디지털의 힘으로 가시화'하는 발상으로 움직이고 있다. 트위터나 페이스북 같은 소셜 네트워킹 서비스를 움직이는 원리이기도 하다. 소셜 미디어의 타임라인을 보노라면 시답잖지만 변화무쌍해서 질리지 않는다. 하지만 그들이 의사소통의 가시화를 통해 인간을 지루하지 않게 하는 데는 성공했지만 과연 인간을 행복하게 만들었는가, 라는 의문이 든다. 나는 실패했다고 생각한다. 소셜 미디어를 통해 일상적인 문자 커뮤니케이션을 하다보면 인간은 부정적인 감정으로 연결된다. 그 결과, 트위터는 사람을 비난하고 공격하는 용도로 쓰이고, 페이스북은 자기 자랑을 늘어놓는 장치가 되었다.

이노코 씨가 말하는 새로운 인터랙티브 디지털 아트란 지금의 인터넷과는 전혀 다른 형태인 정보 테크놀로지 연결 방식의 가능성

〈세계는 상냥하고 아름답다 What a Loving and Beautiful World〉 ©teamLab

〈꽃과 사람, 제어할 수 없지만 함께 살다〉는 계속 열리고 있다. 사진은 2019년 상하이에서 열린 〈꽃과 사람, 제어할 수 없지만 함께 살다 – Transcending Boundaries〉(CHAPTER 8 참조).

이노코 덧붙이자면 기본적으로 사람은 '의지'를 갖고 컴퓨터를 조작한다. 인터넷의 '업로드'나 '글쓰기'도 그렇다. 게임에서 '오른쪽'을 누르거나 점프 버튼을 누르는 것'도 그렇고, 인터랙티브 아트 역시 기본적으로 감상자의 의지에 달려 있다. 정말 그럴까? 디지털 속에서 우리는 의지를 갖지 않아도 괜찮지 않을까? 〈꽃과 사람, 제어할 수 없지만 함께 살다〉를 예로 들면, 어쩌다 그 자리에 서서 다른 사람과 대화를 나누는 사이에 꽃이 피는 건지도 모른다. 어떤 의지도 없었는데 우연히 아름다워지는 거다. 나는 그런 게 좋다.

우노 정보 기술을 이용한 인터랙티브 표현은 사용자의 능동성을 동반한 자기 결정에 개입하는 표현이다. 게임하듯 교류하는 게이미피케이션Gamification, 게임이 아닌 분야에 대한 지식 전달, 행동 및 관심 유도 혹은 마케팅에 게임의 메커니즘과 사고 방식 같은 게임 요소를 접목시키는 것으로 개인의 의사 결정부터 내면의 의식을 개혁한다. 바꿔 말하면, 인터랙티브는 인간의 능동성을 끌어내기 위한 장치로 사용된다. 게임을 통해 동기를 끌어내기 때문에 어느새 적극적으로 임할 수밖에 없다.

그러나 이노코 씨의 표현은 완전히 다르다. 테크놀로지와 테크놀로지를 이용한 예술을

을 고려한 것으로 보인다. 커뮤니케이션의 내용에 따라 연결되거나 혹은 연결되지 않는 게 아니라 그곳에 타인이 있는 것만으로도 자동으로 연결되는, 게다가 예술의 힘으로 기분까지 좋아지는 연결 말이다. 이해도, 공감도, 지배도 할 수 없는 타인과 공생함으로써 비로소 세계를 풍부하게 맛볼 수 있는 체험을 가져다준다고 할까.

2017년 런던에서 연 대규모 전시(CHAPTER 9 참조). 〈빙의하는 폭포, Transcending Boundaries^{Universe of Water} Particles, Transcending Boundaries〉에 서 있는 이노코.

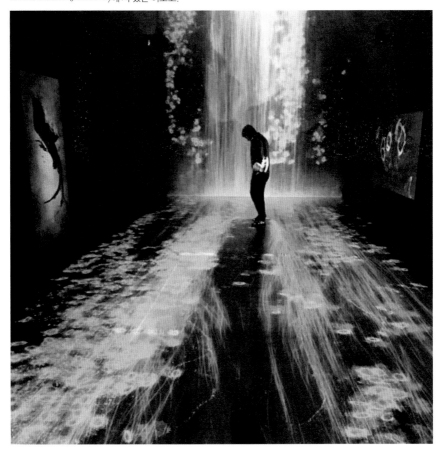

2016년 뉴욕에서 열렸던 전시 〈teamLab: Ultra Subjective Space〉(CHAPTER 3 참조). 2014-2015년부터 해외
전시가 늘었다. ©teamLab

통해 사람과 세계의 관계에 개입하고 세계를
축복한다. 의욕을 북돋거나 자극을 가해 중
독시키지 않고 사람과 사람의 관계를 긍정적
으로 바꾼다. '타인'의 의미를 역전시키는 것
이다. 이노코 씨는 인간의 자기 결정에는 관
심 없고, 운명론적으로 세계를 축복하는 데
관심을 두고 있을지도 모른다. 이노코 씨가
우리와 결정적으로 다른 점이기도 하다. 그런
발상을 하는 사람은 의외로 적다.

실리콘밸리, 뇌를 확장하다

우노　조금 옆길로 새는 것 같지만 그래도
묻고 싶은 게 있다. 사람을 난수 발생random
number generation, 수학적 또는 물리적 방법으로 난수 또
는 의사 난수를 만들어내는 것으로 사용하다보면 대
부분 규모를 조정하는 것에서 실패한다. 너
무 커지면 재미를 넘어 불쾌해지는 것이다. 트
위터에서 팔로워 수가 너무 많아지면 트윗에

악플이 달릴 확률이 높아지는 것처럼 말이다. 이노코 씨의 작업으로 예를 들면, 한 공간에 사람들이 몰려서 꽃이 져버린 상태와 같다고 할까. 그런데 이노코 씨는 사람들이 꽃을 즐기기 위해 자발적으로 자리를 떠나는 구조를 구현한 셈이다. 팀랩의 전시에서는 사람들이 스스로 자리를 떠나는데, 인터넷 게임이나 소셜 미디어에서는 왜 그렇지 않을까? 게임은 플레이어의 자기 결정 쾌락을 끌어내기 때문에 본인이 주인공이 아니면 자기실현을 할 수 없어서 불쾌해져서일까?

이노코 팀랩의 작품에 자아실현 같은 건 1밀리그램도 없다.

우노 자아실현을 위한 커밋commit, 스마트 드라이브 같은 캐시 기억 장치에 디스크에 정보를 저장하라고 알려주는 명령어. 캐시 기억 장치에서는 변경된 내용만 디스크에 저장한다이 최소여서 '질서가 없어도 평화는 이루어진다'가 아닐까?

이노코 단지 신체가 같은 공간에 있다는 이유도 클 것이다. 디지털 영역이란 여러 사람이 디스플레이를 이용해도 스마트폰, PC, 게임을 조작하는 신체는 각각의 개인일 수밖에 없다. 그러나 팀랩의 접근 방식은 여러 사람이 같은 공간에 있어서 디지털에 간섭하는 주체가 자신이 아니어도 상관없다. 그곳에 있는

다른 사람이어도 좋고, 자신을 포함한 집단이어도 좋다.

우노 디지털 아트인데 '왜 공간에서 전시를 하는지'를 마지막으로 묻고 싶었는데, 이노코 씨가 그 대답을 미리 해준 것 같다.

이노코 포옹도 그렇고, 몸이 맞닿으면 마음이 상냥해진다. 팀랩을 창업할 때부터 지속적으로 물리적 공간을 확대하고 싶었다. 나는 스타트업의 성지인 실리콘밸리가 '뇌'를 '확장'하고 있다고 생각한다. 퍼스널 컴퓨터는 뇌의 확장이고, 트위터는 개인 발언의 확장이며, 페이스북은 개인 인간관계의 확장이다. 그들이 만드는 디지털 영역에서 '자신의 의지'가 필요한 이유다.

우노 실리콘밸리가 있는 미국 서해안 사람들이 개척한 프런티어로서의 가상 커뮤니케이션 공간은 인간 뇌의 확장이자 자기 결정 및 자아실현의 가능성이다. 단, '사물인터넷 IoT: the Internet of Things'이라는 말처럼, 디지털의 간섭은 오히려 인간 의식의 바깥을 대상으로 삼는다. 정보 기술이 인간의 의식을 높이고 자기 결정을 뒷받침한다는 발상은 이제 한물갔다.

산골짜기의 비탈진 곳에 층층으로 되어 있는 좁고 긴 다랑논

피라미드와 다랑논의 차이

우노 마지막으로 확인하고 싶다. 이노코 씨는 세상과 나의 관계를 디지털 아트의 힘을 통해 직접적인 존재로 바꾸고 있다. 인간과 세상의 연결을 가시화하고, 거기에 개입해서 타인에 대한 부정적인 인식을 긍정적으로 바꾸었다. 팀랩이 만든 공간에서 꽃을 피우며 걷는 사람은 책을 사러 서점에 가고 있는지도 모르고, 배가 고파서 서둘러 집으로 돌아가고 있는지도 모른다. 이노코 씨의 말을 빌리자면, 나와 전혀 관계없는 타인이 나를 지나

치는 것만으로도 세상은 상냥하고 아름다워진다. 내가 묻고 싶은 것은 이노코 씨가 '원래 아름다운 타인과의 관계를 정보 기술로 가시화한 것'인지, 아니면 '본래는 아름답지 않은 타인과의 관계를 정보 기술로 아름답게 바꾼 것'인가다. 둘 중 어느 쪽인가?

이노코 아마도 옛날에는 타인을 아름다운 존재로 여겼을 것이다. 다랑논 산골짜기의 비탈진 곳에 층층으로 되어 있는, 좁고 긴 논의 물처럼 말이다. 누군가가 산골짜기 비탈진 곳에 열심히 논을 만들었기 때문에 자기 논까지 물이 흘러온다. 사회가 고도로 복잡화될 때까지는 모든 게 그

랬을 것이다. 다랑논처럼 옛날에는 이웃의 행위 덕분에 내가 존재한다는 사실을 쉽게 볼 수 있지 않았을까?

우노　현대인은 그 아름다움을 잃어버렸다. 서양인이 생각하는 예술은 '피라미드' 같다. 피라미드는 압도적인 의지의 집약으로 만들어진 하사물이다. 무소불위의 권력 앞에서 타인의 존재를 참고 견디며 이루어낸 것이다. 여기서 타인은 당연히 부정적인 존재다. 하지만 이노코 씨는 피라미드가 아닌 다랑논을 예로 들었다. 앞으로는 다랑논이 인류에게 자극적인 예술이 될지도 모른다. 정보 기술의 방향성은 인간의 의식이나 자기 결정이 아닌 무의식이나 운명을 간섭하므로 팀랩의 예술도 운명론 차원에서 세계를 긍정하는 의미로 완성된다. 물론 도시를 버리고 시골로 돌아가자는 말은 아니다. 오히려 피라미드의 발전형인 현대 도시에 다랑논의 존재를 어떻게 회복할까를 예술의 힘으로 모색하자는 것이다.

이노코　복잡하게 발전한 지금의 도시를 누구도 부정할 수 없다. 이제 와서 '시골로 돌아가자'라고도 못한다. 도시 전체가 예술이 된다면 사람들의 관계가 굉장히 좋아질 거라고 믿을 뿐이다.

우노　도시에 디지털 아트가 더해지면 현대의 피라미드에 사는 사람들도 다랑논처럼 살 수 있지 않을까?

런던 시내. 만약 이 도시가 통째로 예술이 된다면 세계는 어떻게 변할까?

CHAPTER

2

디지털의 힘으로 자연과 호응하다

팀랩은 'Digitized Nature디지털화된 자연'라는 자연을 예술 공간
으로 만드는 프로젝트를 운영하고 있다. 지금까지 인간은 물질
로 무언가를 만들어내며 살아왔다. 그것은 대부분 자연과 대립
관계다. 반면 디지털은 네트워크나 센싱sensing, 감지, 感知을 사용
하여 빛이나 소리를 낼 뿐, 기본적으로는 비물질적이다. 그래서
비교적 자연과 공존하기 쉽다. 그런 생각으로 도시나 자연을 디
지털화하여 정원, 수족관, 거리를 예술화하는 프로젝트를 진행
하고 있다.

– 이노코 도시유키

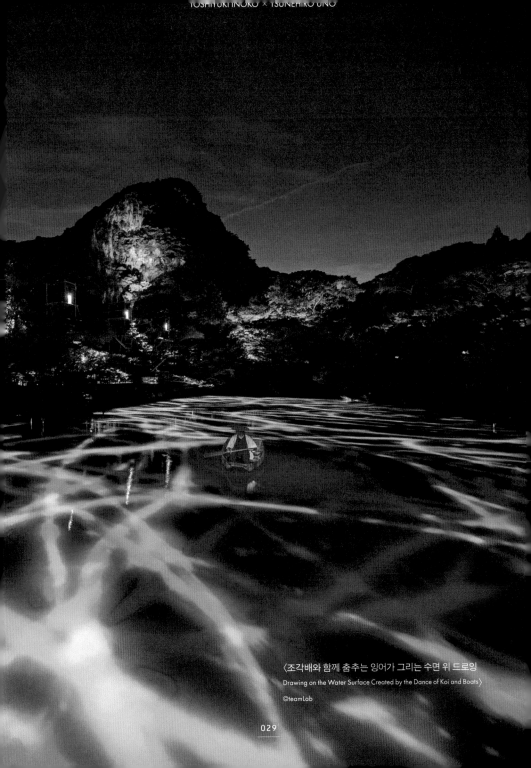

〈조각배와 함께 춤추는 잉어가 그리는 수면 위 드로잉
Drawing on the Water Surface Created by the Dance of Koi and Boats〉

©teamLab

디지털과 자연은 궁합이 좋다

2015년, 팀랩은 'Digitized Nature'를 주제로 몇 차례 전시를 열었다. 전시에 담긴 의도를 들어보자.

이노코 팀랩은 2014년부터 '진짜 자연'과 디지털을 조합한 프로젝트를 진행하고 있다. 흔히 디지털은 자연과 멀다는 편견이 있다. 오히려 나는 나무 책상이 자연과 멀다고 생각한다. 엄밀히 따지면 나무 책상은 자연을 파괴해서 생긴 것이다. 모든 물질적 인공물은 자연을 파괴해 만들어지는, 자연과 대립하는 존재다. 반면 디지털은 네트워크나 센싱을 사용하여 빛이나 음을 내므로 기본적으로 비물질이다. 따라서 물리적으로 자연에 영향을 초래하지 않는다. 사실 디지털과 자연은 궁합이 좋다.

우노 궁극적으로는 파동을 맞추는 것뿐이지만, 자연을 전혀 가공하지 않고 파괴하지 않는다는 접근법으로 보인다.

이노코 맞다. 그 부분을 생각하고 도시나 자연을 디지털화하여 정원, 수족관, 거리를 그대로 예술 작품으로 만드는 프로젝트를 진행하고 있다. 그 프로젝트에 'Digitized Nature'와 'Digitized City디지털화된 도시'라는 이름을 붙였다. 2015년 여름에 전시한 〈조각배와 함께 춤추는 잉어가 그리는 수면 위 드로잉〉은 자연과 디지털의 공존을 보여준다. 이 작품을 일본의 명승지로 지정된 사가현 다케오시에 있는 '미후네야마 라쿠엔Mifuneyama Rakuen, 御船山楽園'이라는 정원에서 전시했다. 정원 한가운데 커다랗고 오래된 연못이 있는데, 그 위를 조각배가 떠다닌다. 나는 수면을 감지하여 '디지털 잉어'를 조각배의 움직임에 맞춰 춤추

나뭇잎과 꽃에 둘러싸인 봄날의 미후네야마 라쿠엔(출처: 위키피디아)

 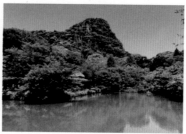

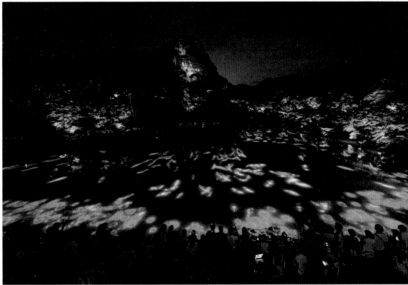

〈조각배와 함께 춤추는 잉어가 그리는 수면 위 드로잉〉©teamLab

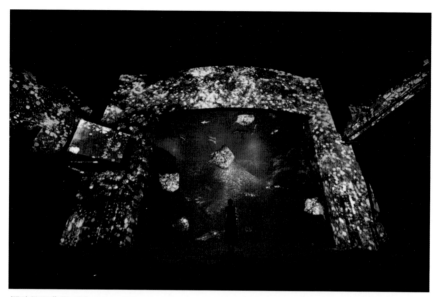

〈꽃과 물고기〉 ©teamLab

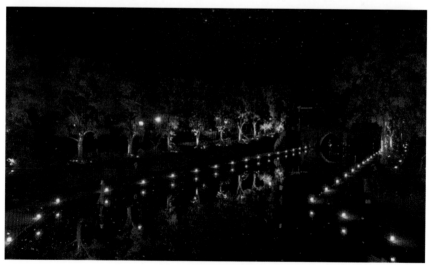

〈호응하는 나무〉 ©teamLab

게 했다. 조각배가 가만히 떠 있으면 주위로 잉어가 모여들고, 배가 움직이면 잉어들이 배를 피하면서 춤추는 느낌이다. 잉어가 헤엄치면서 필적을 남기며 사라져 최종적으로는 배의 움직임에 따라 잉어의 흔적이 수면을 드로잉한다. 디지털을 이용해 자연을 예술로 만든 작품이라고 할 수 있다.

신에노시마 수족관(에노수이)에서 열린 〈에노수이×팀랩: 나이트 원더 아쿠아리움 2015 ENOSUI×teamLab: Night Wonder Aquarium 2015〉도 마찬가지다. 관람객이 떠난 밤의 수족관을 그대로 사용하여 예술 공간으로 만들었다. 감지 장치를 사용하여 유유자적 자유로이 헤엄치는 물고기가 수조 가장자리에 가까이 다가가면 꽃이 지게 만든 〈꽃과 물고기 Flowers and Fish〉가 이 전시의 핵심이다. 규슈에서 전시한 〈호응하는 나무 Resonating Trees〉도 설명하고 싶다. 500미터가량의 운하를 따라 길가에 도열한 작품으로, 사람이 길을 걷다가 나무에 가까워지면 색과 음악이 인터랙티브하게 변한다. 그 순간, 나무의 빛이 옆 나무나 건너편 나무로 전이된다. 500미터 앞에서부터 빛이 바뀌므로 '아, 사람이 있구나' 하고 알 수 있다. 로맨틱하지 않나?(웃음)

이런 식으로 그것이 무엇이든지 디지털을

위 〈호응하는 구球와 밤 물고기 Resonating Spheres and Night Fish〉
아래 〈호응하는 작은 바다 Small Resonating Sea〉
©teamLab

사용해 자연을 그대로 예술로 만드는 작업을 하고 있다. 물론 여기에서 말하는 '자연'이란 환경에 가까운 의미여서 언젠가 우리가 살아가는 도시를 디지털 예술로 표현해보고 싶다.

자연이 지닌 정보량의 가능성

우노 누군가는 분명 딴지를 걸 테니 내가 먼저 물어보려고 한다. '자연을 그대로' 두면 되지 않나? 자연이 재미있다면 아름다운 자연을 바라보면 되지 않느냐고 말하는 사람도 있

지 않을까? 팀랩의 작품을 보지 않고 그 이치만 따지면서 말이다.

이노코 그렇게 따지는 사람도 있다.(웃음) 하지만 그 말은 모든 인공물을 부정하는 것이다. 옛날부터 사람들은 자연의 힘을 빌려 여러 가지 인공물을 만들어왔다. 조각품뿐만 아니라 집이나 도로도 마찬가지다. 지구상에 존재하는 모든 인공물은 자연을 통해 만들어졌다.

인공물의 역사를 살펴보면 오히려 인간은 자연 그대로를 살린 인공물을 만들고 있다. 나무나 돌을 깎아 조각을 만드는 대신 자연의 힘을 빌려서 자연을 예술로 삼고 있다. 신에노시마 수족관에서는 물고기도 작품이지만, 스크린이나 건물 같은 물질보다 물, 나무,

생명체 같은 자연물의 정보량이 압도적으로 많다. 생명을 조각이라고 생각한다면 그 정보량은 굉장하지 않을까? 최고급 로봇조차 비교할 수 없을 정도로 말이다.

우노 난수 공급원으로는 생명이 인공물보다 확실히 우수하다. 이노코 씨의 생각은 물질을 중심으로 한 기존의 예술을 가공할수록 자연의 정보량을 없애는 방향으로 흐르고 있다는 뜻인가? 하지만 지금의 정보 기술을 사용하면 자연의 정보량을 그대로 활용한 예술을 만들 수 있지 않을까? 요컨대 자연을 가공해서 지배하느냐, 아니면 그 힘을 활용하느냐의 차이가 아닐까? 그런 발상에서 〈Digitized Nature〉 프로젝트도 만들어졌을 테다.

왼쪽, 오른쪽 위 시모가모 신사는 1994년에 유네스코세계문화유산으로 등록되었다.
오른쪽 아래 우노와 회의를 하는 이노코. 기분이 좋아 보인다.

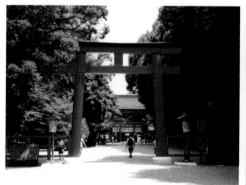

이노코　나는 자연을 좋아한다. 자연은 굉장하다. 자연을 볼 때마다 아름다움이라는 차원에서 인공물은 이미 졌다고 생각한다. 그렇기에 자연을 그대로 두고, 그곳에 디지털의 힘으로 또 하나의 자연을 살짝 보태면 이길 수 있지 않을까, 생각하는지도 모른다.(웃음)

인간을 자연으로 되돌리는 시도, Digitized Nature

2016년 팀랩은 〈Digitized Nature〉 프로젝트의 하나로 〈호응하는 나무〉 〈부유하고 호응하는 구체 Floating, Resonating Spheres〉라는 작품을 교토의 시모가모 신사에 전시했다. 전시를 보러 간 우노가 이노코에게 감상을 전했다.

이노코　〈호응하는 나무〉와 〈부유하고 호응하는 구체〉에서는 시모가모 신사의 누문樓門이라고 불리는 담장을 '구체球體'가 떠다닌다. 구체를 만지면 색이 변해 숲까지 뻗어가는, 그야말로 경계를 넘어 보이지 않는 곳까지 상호작용하는 작품이다. 참고로 우베시에 있는 도키와 공원에서도 〈호응하는 숲Resonating Forest〉을 주축으로 비슷한 콘셉트로 전시를 열었다.

우노　나도 〈호응하는 나무〉를 봤는데 사람이 너무 많은 탓인지 관객이 나무와 상호작용한다는 사실을 눈치채지 못한 것 같더라.(웃

〈호응하는 숲〉 ©teamLab

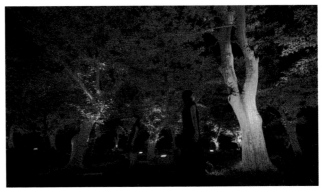

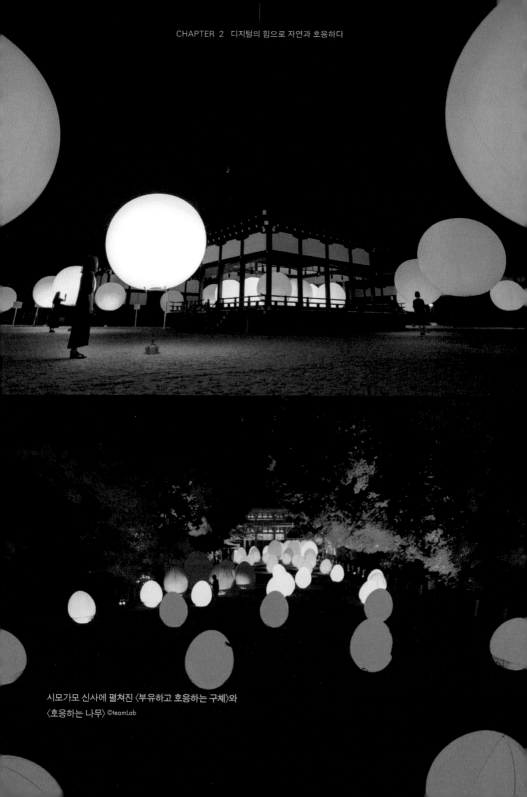

시모가모 신사에 펼쳐진 〈부유하고 호응하는 구체〉와
〈호응하는 나무〉 ©teamLab

음) 팀랩의 공간 작품은 한 공간에 사람이 많아지면 관객이 작품에 미치는 영향을 확인할 수 없다.

이노코 시모가모 신사는 통제할 수 없을 정도로 많은 사람들이 방문했다.

우노 '규모가 커서 내가 세계에 미치는 영향을 확인할 수 없다'는 사실이야말로 '이 세계' 자체일지도 모른다. 세계화되고 정보화되어 세계가 커다란 게임 보드가 되어갈수록 '내가 세계에 관여하고 있다'는 플레이어player의 실감은 약해진다. '세계에 직접 닿는 감각'을 어떻게 회복하느냐가 팀랩의 디지털 아트에 주어진 사명이다.

이노코 〈호응하는 나무〉는 몇 명 안 되는 멤버로 작업했다. 신사에 띄운 〈호응하는 구체Resonating Spheres〉는 강한 바람에 흔들려도 반응하기 때문에 아무도 없는 700미터 떨어진

〈부유하고 호응하는 구체〉 ©teamLab

신사 경내에 있는 구체의 빛이 바뀌어 참배객들이 지나는 길가의 나무까지 빛이 옮겨져 밀려오곤 한다. 작업하는 멤버에게 반응한 나무의 빛이 바뀌어 밀려오는 빛을 되밀어내는 것이다. 그럴 때마다 마치 숲의 신과 교신하는 기분에 빠져들었다. 나와 숲이 하나가 되어 숲의 부분이 된 것 같은 감각이라고 할까. 오랜 역사를 지닌 원생림原生林이라는 점도 무시할 수 없지만, 개인적으로도 말로 형용할 수 없는 신비한 체험이었다.

우노 〈꽃과 시체Flower and Corpse〉 시리즈에서도 그랬듯이, 이노코 씨는 인간을 풍경의 일부로만 그리지 않는다. 'Digitized Nature' 시리즈는 그 연장선으로, 인간과 세계의 경계를 없애고 정보 기술의 힘을 통해 인간을 자연의 일부로 되돌리는 시도라고 생각한다. 이노코 씨가 사람을 잘 그리지 않는 이유는 인간을 아름다운 존재로 여기지 않기 때문이라는 추측도 해본다. 〈세계는 이만큼 상냥하고 아름답다〉라는 작품을 만들면서도 혹시 인간을 상냥하지도 아름답지도 않다고 본 거 아닌가?

이노코 절대로! 오히려 인간도 자연의 일부라고 생각한다.(웃음)

우노 인간이 인간을 아름답게 생각하는 일

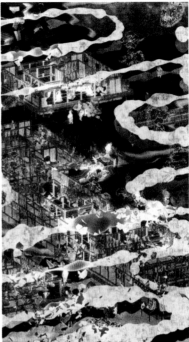

〈꽃과 시체〉 시리즈인 〈꽃과 시체 박락 12족자 Flower and Corpse Glitch set of 12〉 중 두 폭 ©teamLab

이 가장 어렵지 싶다. 뭐랄까, 인간이 만든 것은 추해 보인다고 할까. 사람과 사람 사이의 커뮤니케이션은 더 추하고 말이다. 예술가들이 열심히 작업을 하는 이유도 인간이라는 족속을 그대로 두면 추한 것만 만들기 때문일지도 모른다. 팀랩은 세계나 타인의 관계 방식에 정보 기술을 개입시켜 근대 이후 자연과 분리된 인간이라는 추한 존재와 마주한다. 인간을 세계나 자연의 일부로 돌려보냄으로써 인간을 아름답게 바꾸고 있다.

이노코 인간을 방치하면 세상은 분명 추한 것투성이가 될지도 모른다.(웃음)

우노 본래 추할 수밖에 없는 인간을 아름다워 보이게 만들기란 이 추악한 인간 세계에 예술이 내놓은 답변이 아닐까? 팀랩은 그 과제의 '현대' 버전에 도전하는 걸 테고 말이다.

CHAPTER

3

예술의 가치를 갱신하다

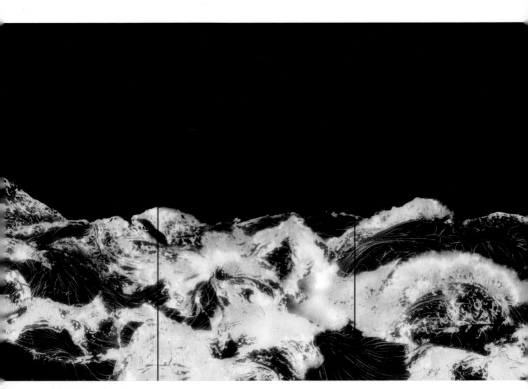

〈Black Waves〉 ©teamLab

나는 예술이 정치와 경제에 지대한 영향을 미친다고 생각한다. 지구촌을 살아가는 사람들 가운데 0.1퍼센트는 사물을 합리적으로 생각하고 행동할지도 모른다. 하지만 대부분의 사람들은 '멋있어서' '의미 있어서'처럼 넓은 의미의 '미'를 기준으로 행동한다. 미의 기준이 바뀌면 인류의 행동이 바뀌고, 새로운 산업이 생겨나고, 정치나 경제의 존재 방식이 바뀐다. 적어도 나는 그렇게 생각한다.

– 이노코 도시유키

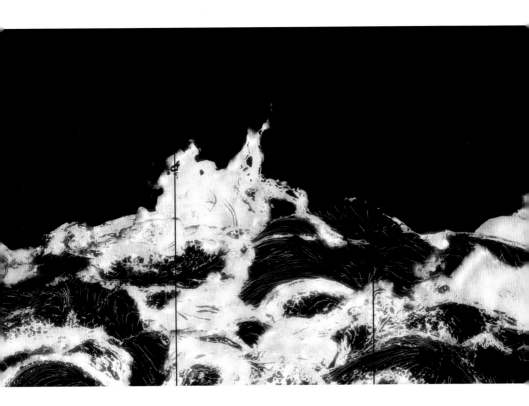

뉴욕에서 실리콘밸리로

2016년 팀랩은 실리콘밸리 팔로알토에 자리한 'Pace Art+Technology 뉴미디어 센터'⁎의 개막을 기념하는 〈teamLab: Living Digital Space and Future Parks〉라는 전시를 열었다. 전시장을 찾은 우노가 이노코와 이야기를 나누었다.

● 페이스 갤러리가 설립한 센터. 미래에 초점을 맞춘 전시를 통해 'Future/Pace'라는 공공미술 브랜드를 만들어 전 세계 문화예술기관과 협업하고 있다. 1960년에 설립한 페이스 갤러리는 뉴욕, 팔로알토, 런던, 파리, 베이징, 홍콩, 서울 등에 전시 공간을 갖춘 동시대 미술을 선도하는 갤러리다. – 편집자

이노코 실리콘밸리까지 와줘서 고맙다. 우노 씨가 꼭 봐주기를 바랐다.

우노 오길 잘한 것 같다. 이노코 씨에게서 여러 이야기를 미리 들었지만, 실제로 와서 보니 팀랩의 잠재력을 명확하게 보여준 전시라는 생각이 든다.

이노코 2014년에 뉴욕을 거점으로 한 페이스 갤러리에서 〈teamLab: Ultra Subjective Space〉를 열었는데, 그 전시를 계기로 새롭게 시도할 수 있었다. 페이스 갤러리에서도 모든 역량을 총동원한 전시였는데, 무엇보다 전시 공간이 커서 스케일이 굉장했다.

〈Black Waves〉 ©teamLab

〈Black Waves〉의 몰입감

이노코 이번 전시에 처음으로 공개한 〈Black Waves〉는 〈빙의하는 폭포 Universe of Water Particles〉 시리즈에 들어맞는 작품으로, 3차원 물의 움직임을 시뮬레이션하여 파도를 구축하고 그 표층에 선을 그렸다. 순수하게 공간에 궤적을 그리면 파도라는 사실을 알 수 없어서 3차원 파도 표면에 궤적을 그려 작품을 완성했다.

우노 오늘 본 작품 중에서 제일 좋았다. 팀랩의 작품이 2차원 시각 체험에서 3차원 공간 체험으로 옮겨가는 듯하다. 〈쫓기는 까마귀, 쫓는 까마귀도 쫓기는 까마귀, 그리고 분할된 시점 Crows are chased and the chasing crows are destined to be chased as well, Division in Perspective〉(이하 〈까마귀〉)은 '평면에 그려진 작품에 어떻게

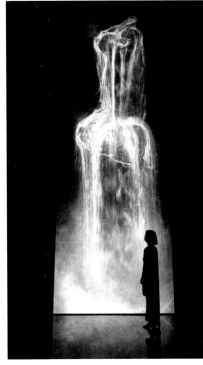

〈빙의하는 폭포〉. 가상의 3차원 공간에 바위를 입체적으로 만들어 거기에 물을 떨어트려 물 움직임의 운동 시뮬레이션으로 폭포를 구축했다. ©teamLab

〈teamLab: Living Digital Space and Future Parks〉에 많은 사람이 방문했다. ©teamLab

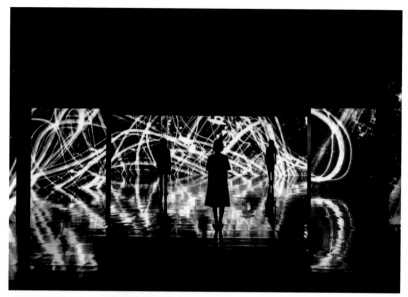

〈쫓기는 까마귀, 쫓는 까마귀도 쫓기는 까마귀, 그리고 분할된 시점〉©teamLab

인간을 몰입시키는가'라는 팀랩이 초기에 몰두하던 주제를 집대성한 작품이다. '초주관공간Ultra Subjective Space'의 레이어 구조를 패널로 분할하고, 거기에 '이타노 서커스'● 같은 시선을 유도한다. 지금까지 쌓아온 기술이 수북이 담겨 있다고 할까. 그야말로 〈Nirvana〉와 〈꽃과 시체〉 같은 초기작, 그리고 최근 잇따라 발표한 3차원 공간에서 감상자와 작품의 상호작용이 일어나는 작품 사이에 〈까마귀〉가 있다.

● 애니메이터 이타노 이치로가 창조한 연출법. 입체적 초고속 전투 액션 혹은 특징을 답습한 액션 연출법을 말한다. - 옮긴이

반면 〈Black Waves〉는 인터랙티브 구조를 사용하지 않고 〈까마귀〉와 동등한 평면에 대한 몰입감을 실현시켰다. 섬세하게 통제된 파도를 바라보는 것만으로도 감상자가 평면에 그려진 작품에 몰입된다는 점이 훌륭하다. '2차원과 3차원의 중간'인 파도의 움직이는 감각만으로 감상자와 상호작용하는 몰입감을 이끌어냈다. 그런 점에서 〈까마귀〉와 〈Black Waves〉는 쌍둥이라고 볼 수 있겠다. 〈까마귀〉가 여러 작품에서 쌓아온 기술의 하이브리드라면, 〈Black Waves〉는 그 정수를 최소한의 방식으로 압축한 것이다. '평면에 그려진 작품에 어떻게 몰입시킬 수 있을까'를 주

〈Nirvana〉 ⓒteamLab

실리콘밸리를 걷는 두 사람. 이노코를 따라 프로즌 요구르트를 먹으러 갔다.

제로 작업해온 팀랩이 다른 방식으로 도전하고 있다는 점이 흥미롭다.

이노코 참고로 〈Black Waves〉는 엄청난 속도로 팔렸다. 세상을 바꿔온 실리콘밸리 사람들부터 할리우드 배우까지. 반대로 〈증식하는 생명 II〉는 하나도 팔리지 않았다. 아마도 〈꽃과 사람, 제어할 수 없지만 함께 살다〉라는 다른 작품 공간에 있고, 〈경계 없는 나비 떼〉가 작품 속을 들락날락거려서(CHAPTER 1 참조)인 것 같다. 뉴욕에서도 〈까마귀〉는 팔리지 않았다.(웃음)

우노 아무래도 20세기까지 인간에게 아름다움이란 소유욕과 결부되어 있었으니까. 자본주의 사회에서 '돈을 지불하고 미적 가치를 얻는다'는 행위는 '멈춰 있는 것'으로 향할 수밖에 없다. 체험이나 상황 같은 '움직이는 것'은 여러 사람들 사이에서 공유하기 어려워서 일단 물질로 구현하자, 그것이 지금까지의 사회였다. 다행히 최근 들어 체험형 미디어 아트가 나오고 있다. '물질에서 비물질'이라는, 다른 분야에서는 쉽게 볼 수 있는 패러다임의 전환이 예술에서는 아직 어려운 것 같다.

〈팀랩 크리스털 불꽃놀이 | teamLab Crystal Fireworks〉 ©teamLab

이노코 그런 점에서 이 전시에 티켓 판매를 도입했다는 사실은 놀라운 뉴스라고 할 수 있다. 이제까지 유명 갤러리에서 티켓 판매를 실시한 적이 거의 없었으니까. 팀랩은 이미 티켓 제도를 실시한 적이 있다. 2014년, 도쿄 오다이바 일본과학미래관에서 열렸던 〈팀랩 춤추다! 아트전〉과 〈배우다! 미래의 유원지〉에서다. 페이스 갤러리에서도 똑같이 하자고 제안했을 뿐이다. 패러다임의 변화라고 할까. 그냥 우리 마음대로 했을 뿐이다.(웃음) 우리는 작품 판매보다 '체험'에 더 흥미를 느낀다.

위 〈팀랩 크리스털 불꽃놀이〉
아래 〈팀랩 크리스털 트리 teamLab Crystal Tree〉
©teamLab

〈Light Sculpture of Flames〉 ©teamLab

우노 자신의 게임으로 이끄는 것이야말로 이노코 씨다운 모습이다. 미술의 수익 사업 구조가 변한다는 것은 '인간이 아름다움을 소유하는 개념'이 변화하고 있음을 의미한다. 20세기의 예술과는 전혀 다른 '물질에서 비물질로' 향하는 예술이 뉴욕이 아닌 다른 장소에서도 시작되기를 바란다.

불꽃이 레이어 구조로 보이는 이유

우노 작품 이야기로 돌아가보자. 신작 〈Light Sculpture of Flames〉는 어떤 과정을 거쳐 만들어졌는가?

이노코 이 작품은 〈팀랩 크리스털 트리〉나 〈팀랩 크리스털 불꽃놀이〉처럼 빛의 점을 이용해 입체물을 만드는 시리즈다. 상업적인 작품이 아니라 제대로 된 '아트 피스 Art Piece'를 만들고 싶었다. 작품과의 거리가 너무 가까우면 알아차리기 어렵지만, 관람객이 작품 가까이 다가가면 불꽃 flames이 더욱 활활 타오르는 듯한 상호작용을 일으킨다. 불꽃이라는 소재를 택한 이유는 불꽃에 대한 사람들의 인식을 재미있게 여겼기 때문이다. 불꽃은 입체물이면서 동시에 그림이 되면 2차원적 레이어 구조로 그려진다. 불꽃의 중심은 하얀색, 그 바깥은 주황색, 더 바깥은 빨간색과 같은 식

〈팀랩 크리스털 불꽃놀이〉 ©teamLab

으로 말이다. 생각보다 많은 사람이 평면적으로 불꽃을 그린다.

우노 사람들은 왜 불꽃을 평면으로 인식하는 걸까?

이노코 진짜로 그렇게 보이니까.(웃음) 불꽃은 입체여서 실제로는 표면이 전부 빨간색이다. 하지만 하얀 쪽 빛이 강해서 눈에 들어올 때 표면을 덮은 빨강이 하양에 흡수되어 하얗게 보인다. 그래서 한가운데 부분이 하얀색만 보여 평면적 레이어 구조로 인식되는 거다.

〈Light Sculpture of Flames〉는 2차원적 인간의 시각 인식을 3차원으로 재현했다. 일반적으로 평면인 불꽃 그림을 입체물로 재현할 수 없다. 일반적인 물체로 불꽃의 가장 바깥쪽 빨강 레이어를 만들면 가운데에 자리한 하얀 부분은 보이지 않는다. 그래서 우리

는 물체가 아니라 빛의 점집합으로 조각을 만들어 입체물인데도 평면적인 레이어를 제대로 인식할 수 있게 만들었다. 그렇게 하면 어디에서 보아도 불꽃 바깥쪽은 빛의 양이 적어서 그대로 빨강으로 보이지만, 한가운데로 다가갈수록 빛의 점 두께가 두꺼워져 하얘진다.

우노 그동안 팀랩은 '3차원의 것을 2차원으로 만든다'라는 주제로 활동해왔다. 그런데 이 작품에서는 '2차원으로 보이는 것을 3차원으로 재해석한다'라는, 어떤 의미에서는 역발상을 취했다.

이노코 〈Light Sculpture of Flames〉는 완벽한 입체물이지만, 실제로 보면 불꽃 자체가 평면 그림처럼 보인다. 원래 불꽃은 화학 반응을 통한 3차원적 집합이다. 따라서 불꽃을 3차원 물체로 생각하는 것 자체가 잘못되

왼쪽 우노가 달린 팔로알토 스탠퍼드대학교 거리
오른쪽 스탠퍼드대학교

〈Black Waves〉©teamLab

었다. 불꽃은 단순한 빛의 현상에 불과하다. 그런데 인간은 불꽃을 마치 물체처럼 대한다. 구름도 마찬가지다. 대기에 떠 있는 물이나 얼음 알갱이에 반사된 빛의 집합일 뿐인데, 사람들은 구름을 물체처럼 인식한다.

우노 빛의 효과에 불과한 물체를 볼 때 인간의 뇌가 무의식적으로 2차원으로 해석해버리기 때문이다. 그 결과, 물체가 아닌데 물체처럼 보이는 거다. 하지만 중요한 점은 2차원과 3차원의 '중간성'을 상징하는 '빛'과 같은 현상이 지금은 제어할 수 있다는 사실이 아닐까? 그리고 이는 현대의 정보 기술을 사용하

면 본래 물체가 아닌 것을 물체로 보이게 하는 자연 현상을 인공물에서도 수준 높게 재현할 수 있음을 의미한다.

바깥쪽이 없는 세계를 긍정하다

우노 〈Light Sculpture of Flames〉가 2차원처럼 보이는 것은 작품의 깊이가 느껴지지 않는다는 의미다. 그렇다면 이 작품은 '물체 속으로 들어가는 감각'과 결부된 게 아닐까? 인간이 물체 속으로 완전히 들어갈 때 깊이를 느끼지 못하는 게 아닐까 싶다.

〈Black Waves〉 ©teamLab

이노코 무슨 뜻인가?

우노 가령 우유가 담긴 커다란 유리그릇에 사람이 들어갔다고 치자. 아마 그 사람은 유리벽이 보이지 않을 것이다. 유리그릇 안에 들어 있는 사람은 '여기부터가 세계의 바깥쪽'이라는 경계를 알 수 없다. 즉, 물체 안에 완전히 들어간다는 것은 세계의 바깥쪽을 인식하지 못하는 걸 뜻한다.

그런 맥락에서 〈Black Waves in Infinity〉는 여러모로 흥미로운 작품이다. 내 생각에 이 작품은 '세상의 바깥쪽이 없는 감각'을 재현했다. 솔직히 전시에서는 그 점이 드러나지 않았다. 전시 공간에 들어선 순간 '거울 효과로 방이 넓어 보일 뿐'이라는 사실을 알아버린 까닭이다.

이 작품에서 중요한 점은 어디까지가 벽인지 알 수 없는 감각이다. 뇌가 방의 크기를 예측하지 못할 때, 예를 들어 학교 교실 정도 크기인지, 체육관 남짓한 크기인지 알 수 없는 상태일 때 비로소 작품이 지닌 본래의 잠재력을 발휘한다.

이노코 그럴 수도 있겠다. 본래라면 어디부터 어디까지가 방의 크기고, 어디부터 어디까지가 나의 착각인지 알 수 없을 정도로 큰 공간에 설치해야 하는 작품이다.

우노 아무튼 이노코 씨는 이 작품을 통해 물체 안으로 들어갔을 때의 감각, 이른바 '세계의 바깥쪽이 없는 감각'을 표현하려고 했다. 그 몰입 수단으로 〈Light Sculpture of Flames〉에서처럼 깊이를 상실했을 때 세상이 평면처럼 보이는, 일종의 착각을 사용한 점이 재미있다.

이노코 그동안 팀랩은 '초주관 공간'이라고 부르는, 일본의 전통적인 공간 인식을 통해 그림 속으로 들어가기 쉽다고 주장해왔다. 초주관 공간에 의한 평면에서 세계는 레이어처럼 보인다고 강조했다. 그 연장으로 평면 레이어 구조를 3차원 공간에 재현시켜 물체 안으로 들어가는 감각을 직접적으로 느끼게 한다.

공간 작품이 늘어난 이유

우노 〈팀랩과 사가 돌다! 돌고 돌아 도는 순회전〉을 개최한 2014년 즈음부터 대규모 전시가 늘었고, 실제로 입체나 공간에 감상자를 받아들이는 작품이 많아진 것 같다.

팀랩의 초기 작품은 감상자가 벽이나 모니터에 비친 그림에 어떻게 빠져드는지, 다시 말해 자신이 그림의 일부가 되는 듯한 경험을 어떻게 제공하는지에 집중했다. 그것이 이노코

씨가 주장해온 '초주관 공간'과 디지털의 융합이라는 콘셉트이고, 그 수단으로 착시 또는 감상자와 작품의 상호작용을 이용했다. 그렇기 때문에 주객이 명확하게 분할되는 서구적 원근법으로 그려진 그림이 아니라 일본 전통 회화를 소재로 선택했다. 그런데 왜 이 시기부터 달라졌는지 궁금하다.

이노코 그 무렵 팀랩은 여러 가지 새로운 일을 시도했다. 앞에서도 말했듯이 2014년 뉴욕 페이스 갤러리에서 〈teamLab: Ultra Subjective Space〉를 열었다. 그때 사람들과 초주관 공간에 대한 이야기를 나눈 적이 있다.

당시 나는 팀랩의 작품에 대해 "초주관 공간의 논리 구조에서 2차원화된 평면은 작품이 나타내는 세계와 감상자의 신체가 있는 세계 사이에 경계가 생기지 않는 평면이자, 작품 세계와 보는 사람의 관계도 모호해진다"라고 설명했다. 그런데 그 설명을 들은 뉴욕의 유명 평론가가 "당신이 말하고자 하는 의미를 잘 모르겠다"라더라.

우노 내가 느끼기로는 현지인들이 매우 충격을 받은 것처럼 보였다. 하지만 그 평론가는 '작품 속으로 빠져드는' 듯한 체험이라는 이노코 씨의 논리를 받아들이지 못했던 모양이다.

이노코 그럴지도. 하지만 확실히 당시에는 논리만 앞서서 체감이 따라오지 못했다고 생각한다. 디스플레이 작품을 보고 '그림을 보면서 그림 속으로 들어간다. 경계가 생기지 않는 평면이다'라고 말해봤자 그림 크기가 너무 작았다.(웃음) 다만 〈까마귀〉를 보고는 "당신이 말한 의미를 아주 조금 알 것 같다"라고 말하더라. 〈까마귀〉도 평면 작품이었는데, 갤러리 내 전시실 하나를 통째로 사용하는 설치 미술로 되어 있어서였다. 그래서 역시나 공간을 만들고 싶다고 생각했다. 그리고 초주관 공간뿐 아니라 좀 더 강제적으로 작품 세계로 들어갈 수 있는 작품을 만들고 싶었다. 그런 연유로 그 시기부터 공간이나 입체로 접근한 작품이 늘어났다.

팀랩은 경계선을 의식한다

우노 이노코 씨는 '세상의 바깥쪽' 같은 발상이 없는 사람이 아니던가? 극단적인 예로 천국 같은 것도 안 믿지 않나?

이노코 맞다.(웃음)

우노 팀랩의 작품은 그 세계로 감상자를 몰입시킨다. 바꿔 말하면 '바깥쪽이 성립하지 않는 세계'를 예술로 표현하는 것이다. 그것을

왼쪽 조깅하던 도중 우노가 촬영한 팔로알토의 아침
오른쪽 위 한밤중에 묘하게 기분 좋은 이노코 / 오른쪽 아래 팔로알토 역에 정차 중인 열차

몇 번이고 작품으로 표현하고 있는 이노코 씨 자신은 현실 세계라는 것이 경계선이나 구별, 혹은 안쪽과 바깥쪽을 분단하는 것들로 넘쳐 난다는 사실을 오히려 강하게 인식하고 있는 사람이라고 생각한다.

이노코 확실히 그렇다.

우노 그렇게 세계에 무수히 존재하는 경계 선을 의식하는 것과 '물체 속으로 들어가는 것은 매우 행복하다'라는 메시지는 깊게 연관 되어 있다.

〈Black Waves in Infinity〉에 완전히 몰입 하면 세계의 바깥쪽은 더 이상 예상할 수 없 어 경계선이라는 발상 자체가 공허해진다. 흥

미로운 점은 이노코 씨가 그런 경계선이 없는 세계를 매우 긍정적으로 여긴다는 사실이다. 근대 사고방식에서는 기본적으로 닫힌 세계 로부터 탈출하는 것이 인간의 성장이자 멋진 일이라고 여긴다. 그래서 '이 세계에 탈출구 나 바깥쪽은 없다'는 것은 부정적인 이미지로 언급되는 경우가 많다.

하지만 이노코 씨는 이미 존재하는 세계 로 완전히 들어간다거나, 혹은 세계의 안쪽과 바깥쪽을 나누는 경계선이 사라진다거나 하 는 것을 매우 행복한 이미지로 나타낸다.

이노코 '자기라는 경계가 모호해지고 자신 이 세계의 일부인 듯한 감각이 된다'는 것이

왼쪽 뉴욕 거리에 녹아든 〈teamLab: Ultra Subjective Space〉 전시 포스터 ©teamLab
오른쪽 위 뉴욕에서 찍은 이노코와 우노. 지금에 비하면 두 사람 모두 젊다. / 오른쪽 아래 우노가 촬영한 타임스퀘어

긍정적이고 기분 좋은, 나는 그런 예술을 만들고 싶은지도 모른다.

우노 그것을 행복하게 느끼는 것과, 사람이 물체 속으로 들어가는 감각을 예술로 표현하는 의미는 이제껏 명확하게 연결되지 않았다. 그런데 이노코 씨와 이야기를 나누는 사이 '경계선 없음' 같은 것일지도 모른다고 생각했다.

즉, '원래 이 세계에는 경계선이라는 게 존재하지 않고 세계의 안쪽과 바깥쪽이라는 개념도 없다. 그렇기 때문에 당연히 나 자신도 세상의 일부다'라는 감각을 이노코 씨는 물체 속으로 들어가는 예술을 통해 실감하게 했다.

실리콘밸리는 '문화 사막'?

이노코 실리콘밸리에서 개최한 전시 〈teamLab: Living Digital Space and Future Parks〉는 페이스 갤러리에서 팀랩을 위해 전시회장을 만들어주었다. 페이스 갤러리에서도 역대 최대 규모였는데, 굉장히 환영받은 듯한 느낌이었다.

우노 이야, 이노코 씨 사랑받는군요!

이노코 그렇다기보다도 일종의 도박이었다. 실리콘밸리에는 원래 갤러리가 없고, '갤러리 비즈니스는 절대 성공할 수 없다'고들 말한다. 그런데 페이스 갤러리에서 "팀랩과 함께 실리

콘밸리로 가겠다"고 말하더니, 그곳에 갤러리를 지어버렸다.

우노 단순히 궁금해서 묻는 건데, 갤러리 사업이 미국 서해안에서 성공할 리 없다고 믿게 된 이유는 무엇일까?

이노코 실리콘밸리 사람들은 예술에 흥미가 없다고 판단한 것 같다. 하지만 막상 전시를 해보니 오히려 반대였다. 그들은 예술에 큰 관심이 있었고, 전시회는 큰 반향을 일으켰다.

《월 스트리트 저널》에서는 "실리콘밸리가 처음으로 예술을 샀다"라는 기사를 써서 하나의 사건처럼 다루었다. 《가디언》도 "The cultural desert", 즉 '문화 사막'인 실리콘밸리가 팀랩의 아트를 받아들였다는 점을 놀라워했다. 전시에 대한 실리콘밸리의 반향은 《뉴욕타임스》에서도 기사화되었다.

우노 굉장하다. 그런데 그런 팀랩의 활동이 일본에서는 거의 보도되지 않았다. 혹시 이노코 씨를 싫어하나?

이노코 글쎄, 싫어하지는 않는 것 같던데……. 이야기하기가 좀 곤란해서 그러나 싶기도 하다.

우노 그 이야기 말인데, 두 번의 세계대전을 거치는 사이에 태어난 뉴욕 갤러리를 정점

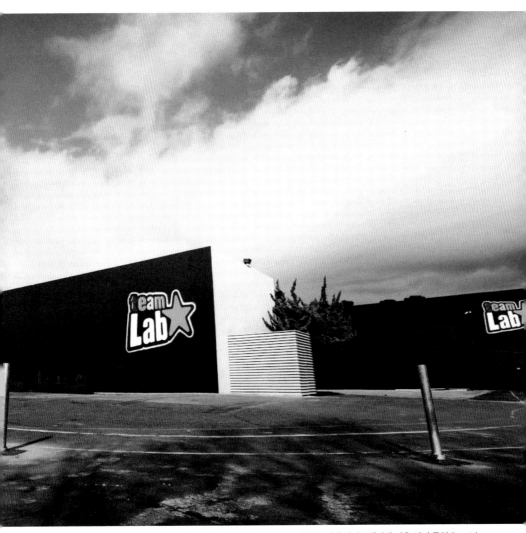

팀랩을 위해 실리콘밸리에 지은 전시 공간 ©teamLab

으로 한 미술 시장과는 전혀 다른 계층 구조 hierarchy가 미국 서해안을 중심으로 태어날 가능성을 시사한다고 본다.

이노코 사무실 입구에 팀랩의 아트를 장식하는 것은 인터넷을 만드는 사람일 테다. 그런데 《가디언》은 실리콘밸리를 '문화 사막'이라고 불렀다. 그들은 진심으로 '실리콘밸리 사람들은 문화에 관심이 없다'고 생각한 것이다. 그런데 막상 뚜껑을 열었더니 예상 밖이었다. 전시 오프닝에 엄청난 수의 사람이 몰렸고, 지금의 세상을 바꾸고 있는 쟁쟁한 사람들이 전시를 보러 왔다.

전시장을 돌다가 "이 전시, 두 번째 보는 거예요"라고 말을 걸어준 밝고 아름다운 여성을 만났다. 나를 보자마자 "당신은 천재예요"라고 말해줘서 엉겁결에 으쓱거리고 말았다.(웃음) 그리고 한 번 더 둘러보겠다고 하길래 그녀에게 "즐겁게 놀다 가라"며 인사를 했다.

그 일이 있고 한 시간 정도 지나서 지인이 "잡스 씨의 부인이 왔으니 소개하겠다"고 하더라. 그런데 그 자리에 아까 봤던 그 아름다운 여성이 서 있는 게 아닌가?(웃음) 당신 옆에야말로 위대한 천재가 있지 않느냐 싶으면서 뭔가 기분이 복잡해지더라.

우노 이노코 씨가 쑥스러워하다니 별일이다.

이노코 (쓴웃음) 그들 모두 개방적이고 간결한 태도라 좋더라.

그러고 보니 벤 데이비스라는 거물급 평론가가 유명한 미술 매체에 전시에 관한 평론을 써주었다. 그 사람이 평론을 써준 것만으로도 영광이었는데, 내용도 대체로 칭찬이었다. 물론 비판적인 부분도 다소 있었지만, 나로서는 엄청난 행운이 아닐 수 없었다.

우노 뭐라고 쓰여 있었나?

이노코 우선 "이 전시가 대박난 이유는 여기가 실리콘밸리라서가 아닐까"라고 쓰여 있었다. 실리콘밸리 크리에이터들은 자신들을 아티스트라고 생각하기 때문에 관람객이 스스로 아티스트가 될 수 있는 팀랩의 전시가 사랑받았다는 내용이었다.

우노 이 전시를 미국 서해안의 새로운 예술 운동이라고 보기보다 기존 캘리포니아 이데올로기를 예술 문화 형태로 표현한 존재로 받아들인 모양이다. 실제로 미국 서해안 사람들은 자신들의 세계를 구축하기 위해 문화, 혹은 예술이 필요하다는 의식이 얼마나 명확할까?

이노코 분명 실리콘밸리 사람들은 자신들의 새로운 생활 방식이라든가 신념 등을 표현하는 예술로서 이 전시를 받아들였을 거다.

실리콘밸리가 추구하는 '동반 주자' 아트

우노 실리콘밸리를 문화 사막이라고 생각하듯이, 현대 정보 산업이 만들어낸 새로운 자본주의에는 '문화'가 없다는 비판이 종종 있다. 확실히 젠체하는 시부야나 롯본기에 있는 IT 벤처 경영진 가운데는 그러한 비판이 들어맞는 사람이 많을지도 모른다. 하지만 실상은 그런 단순한 이야기로 끝낼 수 있는 일이 아니다.

단순히 미국 서해안 사람들은 조각이나 회화를 미술관에 소장하는 일이 자신들의 세계관을 표현하는 방식이라고는 전혀 생각하지 않았던 것뿐인지도 모른다.

이노코 그럴지도 모른다.

우노 이것이야말로 '역사는 반복된다'는 것이기도 하다. 왜냐하면 제2차 세계대전이 일어나기 직전 뉴욕을 중심으로 아트 신 Art scene 이 생겨난 이유 자체가 사실 '문화가 없다'며 유럽에 무시당했던 미국이 가진 열등감의 반증이다.

마침내 서방 국가들, 아니 세계를 선도하게 된 미국은 압도적인 경제력과 군사력을 갖추었다. 그때 그들은 유럽에서 수집해온 미술

실리콘밸리의 쾌청한 날씨에 기분 좋은 이노코

품을 전부 뉴욕 갤러리에 소장하고선 '이곳이 예술의 중심이자 문화의 발신원'이라며 자랑했다.

약 80년 전에는 조각이나 회화를 수집해 미술관에 두는 일이, 이른바 역사의 종착점인 '팍스 아메리카' 이야기를 만드는 것과 밀접하게 연결되어 있었기 때문에 그들의 정체성을 기술할 수 있었다. 예를 들면 제2차 세계대전 이후 미국에서 전개된 추상표현주의가 그렇다. 추상 회화는 1950년대에 미국에서 유행하여 전 세계로 퍼졌는데, 그것이 그들의 자신감이 되었다.

이노코 일리 있다.

우노 하지만 그로부터 약 80년이 지나 미국 서해안 사람들은 동해안의 문맥이 아닌 자신들의 세계관을 표현할 완전히 새로운 수단이

필요했는지도 모른다. 거기서 그들이 다다른 것 중 하나가 팀랩이 아니었을까?

그래서 말인데, 팀랩의 작품이 미술관에 소장되거나 갤러리에 팔리거나 하는 전통 미술 형식을 따르지 않았던 것이 굉장히 중요한 역할을 한 듯하다.

이노코 뭐, 사준 사람도 있었지만서도.(웃음) 확실히 우리가 새로운 예술의 가능성을 모색하던 중에 그 본질적인 부분까지 포함해 칭찬해준 건 있다.

우노 그렇다면 더더욱 지금의 실리콘밸리도 자신들의 세계를 표현해줄 예술이 필요하지 않을까? 그들이 필요로 하는 것은 '자신들의 동반 주자가 되는 자극'이라고 생각한다. 그렇다고 한다면 아무래도 '형태가 있는 것'보다는 '형태가 없는 것'이 어울린다. 왜냐하면 자신들과 함께 움직이고 갱신해나가야 하기 때문이다. 그런 상황에서 팀랩처럼 갤러리적 형식에서 벗어난 표현 집단이 평가받았다는 것은 사실 꽤 깊은 연관이 있어 보인다.

좀 더 말하자면, 그들이 막대한 재력을 이용해 동서고금의 예술을 사들여서 실리콘밸리에 미술관을 짓겠다는 발상을 할 리가 없다. 오히려 그들 자신이 평소 함께하고 있는 사람들과 연령대가 비슷하고, 조금 재미있는 일을

하는 아티스트, 그것도 디지털 아트 전시가 좋다고 판단한 것이다. 즉, 기존의 예술이 아닌 새로운 예술을 실리콘밸리로 맞이하는 쪽이 더 의미 있다고 생각했던 것은 아니다.

20세기 앤디 워홀이 이룬 미의 가치 전환

이노코 재미있는 이야기다. 분명 예술은 '미美를 확대하거나 미의 기준을 바꿔간다'고 생각한다. 그리고 그것은 사회를 바꾸려는 사람들에게도 의미 있는 일이다.

예를 들면 앤디 워홀이 신문 기사에 실린 마릴린 먼로의 사진을 늘어놓거나 슈퍼마켓에서 파는 수프 캔을 늘어놓은 작품을 만들었던 1960년대는 마침 대량 소비 시대로 접어들 무렵이었다. 워홀의 예술은 그런 대량 소비 사회를 미의식 차원에서 긍정한 것으로 보인다.

애초에 대량 생산을 통한 '싸고 편리한' 상품은 가난한 사람에게는 매우 가치 있어도 부유층 중심의 사람에게는 아무래도 좋을 흥미 없는 대상이었음이 분명하다. 실제로 파리 컬렉션만 해도 1960년대까지는 오트 쿠튀르 Haute couture, 고급 맞춤복였기 때문에 대량 생산

MoMA에 전시된 앤디 워홀의 캠벨 수프 캔(Luke W Choi/ShutterStock)

〈꽃과 사람 Flowers and People〉 ©teamLab

왼쪽 실리콘밸리에 머물렀을 때 두 사람이 먹은 프로즌 요구르트. 스티브 잡스도 먹으러 온 가게다.
오른쪽 두 사람이 함께 먹은 레바논 음식점의 후무스hummus. 병아리콩, 타히니, 올리브기름, 레몬 즙, 소금, 마늘 등을 섞어 으깬 소스이며,
레바논이나 이집트 등 중동의 향토 음식이다.

된 옷 따위는 '멋있는' 것이 아니었다.

우노 볼품없는 옷으로 간주되었다.

이노코 하지만 워홀이 대량의 마릴린 먼로 사진과 수프 캔을 나열했을 때 일종의 가치 전환이 일어났다. 그는 '모두가 알고 있기 때문에 멋있다'라는 새로운 미의 기준을 창출해냈다. 그러자 '대량 생산된 제품, 멋지지 않아?' 같은 분위기가 만들어졌다. 물론 거부 반응도 있었지만, 적어도 워홀은 새로운 세대의 사람들에게 대량 생산 제품이 멋지다는 인상을 심어주었다.

우노 당시 사람들은 세계가 정크junk화되고 있다는 사실을 실감하면서도 한편으로 정크라서 좋은 점도 무의식적으로 알고 있었다. 워홀은 그 무의식을 가시화하여 역설적인 유쾌함을 제시했다. 게다가 당시 미국이 산업 사회를 구축해가는 속에서 워홀의 예술은 새로운 세대를 긍정하는 자화상으로서 필요한 부분이기도 했다.

이노코 맞다. 그로부터 수십 년이 흐른 지금, 부자들은 더 이상 맞춤옷을 사지 않는다. 프라다나 구치 같은 명품 브랜드도 지금은 고객 요구에 맞춘 프리 오더free order, 세세한 부분까지 고객의 요구에 맞춘 상품이나 서비스를 받지 않는다. 대량 생산인지 아닌지의 문제는 이미 종결되었다. 그 대신 브랜드로서 전 세계에 인지된 것, 즉 '대량 생산되고 있고 모두가 아는 제품'이야말로 고급품이라는 가치 전환이 일어났다.

따라서 이 '명품 브랜드'라고 불리는 산업은 워홀에서 시작되었다고 볼 수 있다. 왜냐

하면 직접 가서 주문하면 3개월 뒤 제품이 완성되는 오더 메이드는 산업 규모로 보면 정말 미미했다. 하지만 워홀이 미의 기준을 바꿨을 때부터 오더 메이드는 명품 브랜드로 바뀌었고, 지금의 산업 규모로 발전되었다.

예술은 정치나 경제에 지대한 영향을 줄 수 있다는 말을 하고 싶었다. 전 인류 가운데 0.1퍼센트의 사람들은 매사를 합리적으로 생각하고 행동할지도 모른다. 그러나 사람들은 대개 '멋있으니까', '의미가 있어서'와 같이 넓은 의미의 미를 기준으로 행동한다. 따라서 미의 기준이 바뀌면 인류의 행동이 바뀌고, 새로운 산업이 생겨나고, 정치나 경제의 존재 방식도 바뀐다.

세계적인 경제 잡지에서 예술을 크게 싣는 이유도, 예술이 인류의 미의 기준을 바꾸고 그것이 수십 년 뒤 커다란 산업 전환을 일으킬 거라는 사실을 알고 있기 때문이 아닐까?

우노 그 부분이 일본과 크게 다르다. 일본에서 예술 분야는 닫힌 세계의 권위 사업으로 정착되었다.

이노코 일본에는 그런 의식이 거의 없다고 할 수 있다. 일본에서 예술은 '교양' 같은 품위 있는 범주에 속해 있다. 아마도 일본에서는 새로운 산업이 만들어진 적이 그다지 많지 않

기 때문일 것이다. 자동차 산업과 명품 브랜드 산업도 서양이 만들어서 가치 전환한 뒤에 일본에서 질 좋고 싼 물건으로 만든 것뿐일지도 모르니까 말이다. 완전히 새로운 산업을 창출해내지 않으면 '예술이 인류의 미의식을 어떻게 바꾸는지' 등은 생각할 필요도 없다. 과거의 문맥에 의지한 채 그 맥락에서 '예술로 존재하는 것이 예술이다'와 같은 느낌이다.

그런데 세상의 똑똑하고 현명한 사람들과 새로운 세상을 만드는 사람들은 예술을 의도

실리콘밸리의 상징이라 할 수 있는 스탠퍼드대학교. 이곳도 우노의 조깅 코스 중 하나였다.

〈꽃과 사람, 제어할 수 없지만 함께 살다〉

적으로 이용하고 있다. 앤디 워홀 역시 대량 생산을 직접적으로 긍정하지는 않았지만, 소비 사회의 동반 주자 역할은 충분히 해냈다.

우노 이노코 씨는 앤디 워홀처럼 새로운 시대의 동반 주자 역할을 짊어져야 한다. 즉, 이노코 도시유키는 21세기의 앤디 워홀이 되어야 한다.

이노코 그 정도로 해낼 수 있다면 영광스러울 따름이다.(웃음)

이노코의 정보 사회 긍정법

우노 좀 더 깊은 이야기를 들어보고 싶다. 이노코 도시유키가 21세기의 앤디 워홀이 될 거라 치고, 이노코 씨가 추구하는 진짜 예술은 무엇인가?

이노코 에? 갑자기 말로 하자니 뭐라고 말할지 잘 모르겠다.(웃음)

우노 예를 들어 정보 기술이 반드시 인간을 행복하게 하지는 않는다. 오히려 요즘은 그

반대라는 주장이 더 강한 데다 설득력 있다. 2010년대는 정보 기술, 그중에서도 인터넷에 대한 부정적 평가가 높았다.

하지만 지금의 인터넷은 논외라 하더라도, 이노코 씨는 기본적으로 정보 사회의 긍정적 가치를 발견해가는 것을 선택하고 있다. 그래서 예술의 힘으로 타인의 이미지를 긍정적으로 전환하거나 정보 사회 속 자유와 평화의 이미지를 제시하는 것을 중요하게 여긴다.

이노코　오호, 말로 만들어줘서 고맙다. 우노 씨가 한 말을 영어로 번역해서 사용해야겠다.(웃음)

우노　20세기까지 인간은 지식을 갖추고 충분히 내성하여 '다른 사람에게 관용을 베풀어라'고 말해왔다. 하지만 이노코 씨가 제시하는 타인의 이미지는 근본적으로 그런 발상과는 다르다. 왜냐하면 꾹 참으며 타인을 받아들이는 게 아니라 테크놀로지의 힘을 이용하여 타인의 존재를 기분 좋은 존재로 만들기 때문이다. 팀랩의 예술에는 워홀이 소비 사회에서 실행한 가치 전환과 같은 일을 정보 사회에서 실행하는 잠재력이 있음이 분명하다.

이노코　그러고 보면 정보 사회는 인간성 같은 것을 속박하는 이미지가 있는데, 오히려 20세기가 인간을 속박했다는 생각이 든다.

디지털 속에서 사람은 감상자이면서 동시에 그 세계에서 돌아다닐 수 있고, 보고 있는 것과 자신과의 경계도 없다.

우노　세계를 바라볼 때 자기 위치를 정하지 않아서 좋은 거다. 그리고 이러한 팀랩의 방식 또한 실리콘밸리의 IT 기업가들이 도전하고 있는 것과 연결된다. 왜냐하면 그들이야말로 사이버 공간이라는 새로운 프런티어를 통해 인간을 해방하고자 했기 때문이다.

이노코　과연.

우노　여기에는 사상사적 흐름도 분명 있다. 우선 20세기는 마르크스주의를 통해 노동 조건을 개선했어도 인간을 완전히 해방하지는 못했다. 오히려 마르크스주의는 전체주의로 흘러 인간의 삶을 더욱 궁핍하게 했다. 바로 그때 등장한 것이 카운터 컬처counter culture, 기존의 주류 문화에 저항하는 문화. 대항문화. 반反문화, 대립 문화라고도 한다다. 1960년대에 등장한 그들은 '혁명으로 세상을 바꿀 수 없다면 자신의 뇌를 바꾸자'라며 자연 숭배나 마약 등을 시작했다. 그것이 뉴에이지의 시작이다.

이노코　그렇다. 영화 〈스티브 잡스〉에서도 잡스가 마약을 하면서 '그래, 컴퓨터를 만들자' 하고 결의하는 장면이 있었다.(웃음)

우노　당시 잡스는 마약이 점점 위법화되는

상황에서 마약 대신 컴퓨터를 만들려고 했다. 그것은 '자신의 뇌를 바꾸자'에서 '세상을 바꾸자'로의 회귀이자, 미국 서해안을 중심으로 한 컴퓨터 문화의 대두가 20세기 후반에 있었던 가장 큰 사상적 터닝 포인트였다는 증거이기도 하다.

그래서 캘리포니아 이데올로기라는 것은 1960년대에 한 번 좌절됐던 '세상을 바꾸자'라는 사상의 계보 위에 있다. 더구나 마르크스주의의 '인간 해방'은 실패했지만, 캘리포니아 이데올로기는 절반은 성공한 셈이다.

하지만 당시 우리는 이 새로운 정보 사회의 새로운 '자유'가 어떻게 생겼는지, 인간에게 무엇을 가져다줄지 알지 못했다. 그렇기 때문에 필연적으로 팀랩의 작품 콘셉트의 핵심인 정보 사회의 쾌락이나 디지털이 만들어낸 자유 가능성의 이미지가 실리콘밸리 사람들에게 긍정적인 자화상으로 지지받았던 것 같다.

이노코 그럴지도 모르겠다. 나는 옛날부터 왠지 그 시절의 카운터 컬처도 좋았고, 애플도 좋았다. 물론 〈슈퍼 마리오〉 게임도 좋아했다. 어른이 되어 여러 가지를 알게 되었을 때, 문득 '아! 이것들은 모두 연결되어 있구나! 모두 같은 싸움을 하고 있었구나!'라는 사실

을 깨달았다.

우노 팀랩의 작품도 그와 같은 이미지 연쇄의 일부가 되어야 한다.

이노코 결국 나는 예술을 통해 '나는 세계의 일부일 뿐이다'라는 감각을 무의식적으로 체험하게 하려는 게 아닐까 싶다.

우노 초주관 공간이라는 것은 일본성으로의 회귀가 아니라 세계와의 일체감을 가져오는 시각 체험을 구현하기 위한 수단으로서 선택된 거였다.

이노코 평면에 원근법이 있으면 아무래도 사람의 위치가 고정되어버리고 만다. 거기에서 자유로워지기 위한 수단이자, 보이는 세계와 자신과의 경계가 없는 세계가 초주관 공간이다.

나 나름대로 정보 사회를 어떻게 긍정할 수 있을지를 생각하면, 뭐랄까, 좀 더 자유롭고 동시에 평화롭길 바란다. 지금까지는 타인의 존재가 부정적인 세계였기에 자유로워지는 게 반드시 평화로운 건 아니었을지도 모른다. 하지만 타인의 존재가 긍정적인 세계가 실현된다면 자유는 더욱더 평화로워질 거다. 그런 기분이 든다.

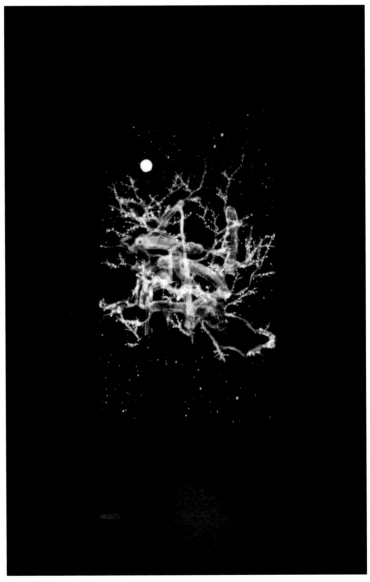

〈차가운 생명Cold Life〉(〈teamLab: Living Digital Space and Future Parks〉에서 전시) ©teamLab

CHAPTER

4

신체의 경계를 없애다

팀랩에는 감상자가 작품 속으로 몰입되어 자신과 세계와의 경계가 사라지는 듯한 감각의 작품이 있다. 이 작품들의 주제를 '신체적 몰입Body Immersive'이라고 부른다. 물질에서 해방된 디지털 아트에서 사람들은 더욱 작품 속으로 몰입할 수 있고, 그를 통해 세계와의 경계를 없애고 싶어 한다. 사람들은 평소 육체의 경계를 지나치게 의식한다. 물리적으로는 자신의 육체와 세계에 경계가 있지만, 사실은 세계와 타인과 자신은 연속되어 있다. 그와 같은 감각을 예술을 통해 만들 수 있다면 더할 나위 없이 좋겠다.

– 이노코 도시유키

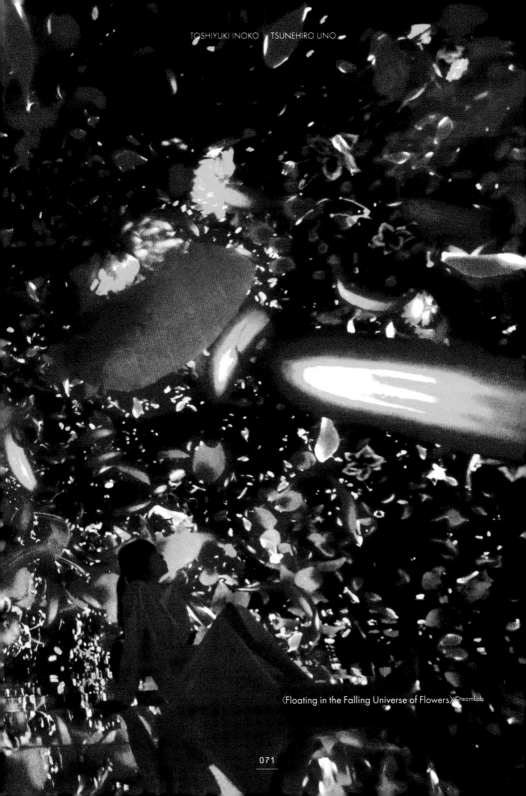

TOSHIYUKI INOKO × TSUNEHIRO UNO

〈Floating in the Falling Universe of Flowers〉©teamLab

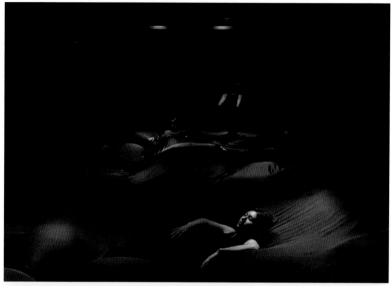

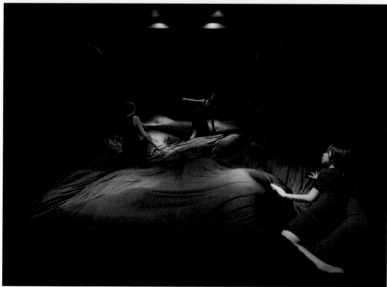

〈부드러운 블랙홀〉 ©teamlab

DMM 플래닛은 엄청나게 크다!

2016년 여름, 팀랩은 당시로서는 파격적인 규모의 전시 〈DMM 플래닛 Art by teamLab〉(이하 〈DMM 플래닛DMM Planets〉)을 오다이바ぉ台場에서 개최했다. 완전히 폐쇄된 3천 제곱미터의 거대한 텐트에서 이루어진 전시를 보러 간 우노는 그곳에서 느낀 놀라움을 이노코에게 전했다.

〈DMM 플래닛 Art by teamLab〉 외관 ©teamLab

우노 〈DMM 플래닛〉은 말이 필요 없을 정도로 대단했다. 규모로도 그렇지만, 내용적으로도 팀랩이 지난 몇 년간 해온 작업의 집대성이었다.

이노코 우선 텐트에 들어갈 때 모두 신발을 벗고 맨발이 되어야 한다. 텐트 안은 미로처럼 꾸며져 있고, 그 안에 작품이 전시되어 있다. 처음에 지나는 작품은 〈부드러운 블랙홀 Soft Black Hole〉이다. 폭신폭신하고 부드러운 마루를 마치 가라앉듯이 걸어간다.

우노 들어가자마자 그렇더라.(웃음) 다들 당황할 법도 하지만, 사실 이 시점에서 관객에게 일상과는 다른 논리로 구성된 공간을 체험시키고 있음을 선언한 셈이다.

이노코 회화나 조각 작품이 그렇듯, 지금까지는 작품과 인간 사이에 경계가 있고, 감상자

는 그 경계 위에서 작품을 마주하여 감상했다. 공간형 설치 미술은 작품을 체험하기는 하지만, 사람이 있는 장소는 끝까지 공간이었다.

하지만 〈DMM 플래닛〉은 작품 자체에 온몸이 몰입하는 체험으로 만들고 싶었다. 현대인은 머리가 전부인 것처럼 여기지 않는가? 텔레비전이나 스마트폰도 머리로 이해해서 안다는 식이고, 애당초 자연계에는 없는 딱딱한 평면으로 구성된 도시에서 살다보면 신체를 잊어버린다. 그래서 입구에서 맨발로 물속을 지나 몸 전체를 사용하지 않으면 제대로 걸을 수 없는 공간을 지나게 하여 무의식적으로 몸을 상기시키게 했다. '인간은 어차피 몸뚱이'라고 말이다.

이외에도 〈사람과 함께 춤추는 잉어가 그리는 수면 드로잉 Drawing on the Water Surface

Created by the Dance of Koi and People〉이라는 작품이 있다. 이것은 규슈의 미후네야마 라쿠엔에 있는 연못에서 2015년에 전시한 〈조각배와 함께 춤추는 잉어가 그리는 수면 위의 드로잉〉 시리즈다. 실내에 만든 깊이 30센티미터 정도의 거대한 수면에 잉어가 헤엄친다. 작품이 펼쳐지는 물속에 들어가 걸으면서 사람이 잉어를 만지면 잉어는 죽어버리지만, 그곳에는 온갖 꽃이 피어난다. 사람이 가만히 서 있으면 이윽고 잉어가 사람을 중심으로 돌면서 선을 그린다.

또 〈Floating in the Falling Universe of Flowers〉라는 작품도 있다. 거대한 돔 형태의 공간 가득 천만 송이가 넘는 꽃이 만발한 우주를 부유하면서 작품 세계에 몰입해간다. 꽃의 우주가 360도로 무한하게 펼쳐진다. 관객은 스마트폰을 통해 공간에 나비를 풀어놓을 수 있는데, 나비의 크기가 직경 21미터, 높이 10.8미터나 된다.

우노 〈Floating in the Falling Universe of Flowers〉에서는 뒹구는 사람이 있으면 좋겠다. 분명 더 재미있을 것 같다.

이노코 오히려 눕지 않으면 토할 수 있다. 공간이 워낙 커서 거울 위에 서면 시각 정보와 신체 감각이 괴리되어 뭐가 뭔지 알 수 없게 된다. 그래서 입구에서 '누워주세요'라고 방송하고 있다. 만일의 경우를 대비해 청소기까지 준비해두었다.(웃음)

왼쪽 미후네야마에서 전시한 〈조각배와 함께 춤추는 잉어가 그리는 수면 위의 드로잉〉
오른쪽 〈사람과 함께 춤추는 잉어가 그리는 수면 드로잉〉 ©teamLab

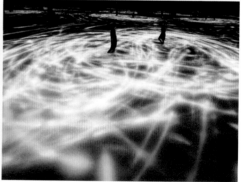

〈Floating in the Falling Universe of Flowers〉©teamLab

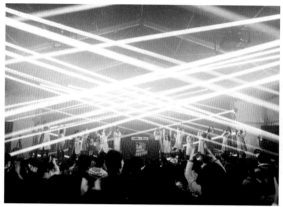

도쿠시마에서 열린 〈팀랩 뮤직 페스티벌〉 ©teamLab

우노 팀랩은 오다이바를 구토투성이로 만들
작정?

이노코 그 말, 타이틀로 좋겠다! 작품마다
접근법은 다르지만, 온몸으로 예술 속에 들
어가 예술과 사람의 경계, 즉 세계와 사람들
의 경계를 없애고 싶다. 나아가 동일한 하나
의 예술, 하나의 공통 세계가 자신이나 타인
의 존재에 의해 변해감으로써 자신과 타인의
경계가 모호해지는 체험을 제공하고 싶다.

거대한 작품 속에서 헤매다 길을 잃고 결
국은 자신도 잃는다. 세계와 나, 타인과 나의
경계가 모호해져 어디에 있는지조차 모르게
되는데도 자신이 세계의 일부인 듯한 체험을
만들어주고 싶다.

빛과 소리로 몰입하는
〈Music Festival, teamLab Jungle〉

2016년 연말부터 2017년 연시에 걸쳐 팀랩
은 오사카에서 음악 이벤트 〈Music Festival,
teamLab Jungle〉을 개최했다. 어떤 내용의
음악 이벤트였는지 이노코와 이야기를 나누
며 되돌아보았다.

이노코 2015년 마지막 날 문득, 뮤직 페스
티벌을 열고 싶다는 생각이 들었다.

우노 연말 홍백전이 재미없어서?

이노코 아니, 그날은 휴일인 데다 한가했기
때문이다.(웃음) 그래서 2016년 3월 말 고향
도쿠시마에서 〈팀랩 뮤직 페스티벌〉을 열었

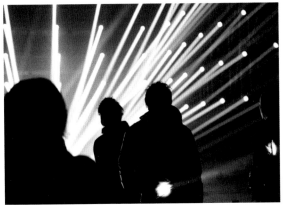

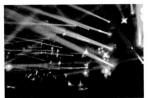

오사카 〈Music Festival, teamLab Jungle〉의 'Light Sculpture – Line' ©teamLab

다. '초실험적으로 시작하는 전대미문의 체험형 음악 페스티벌'이라는 명목 아래 말이다. 뭐, 사람들은 전혀 오지 않았지만.(웃음)

그 뒤 이를 대폭 보완했고, 2016년 연말부터 20일간 〈Music Festival, teamLab Jungle〉(2016. 12. 24–2017. 1. 9)이라는 제목으로 오사카에서 뮤직 페스티벌을 개최했다.

이 뮤직 페스티벌은 온몸으로 예술에 몰입하는 '신체적 몰입'을 콘셉트로 만든 작품의 전시이기도 하다. 표면적으로는 음악 축제로 되어 있어서 흐르는 음악에 몸을 맡기면서 작품에 몰입할 수 있다. 동시에 전시장에서는 대량의 무빙 라이트 빛으로 만든 '선'의 움직임을 통해 공간을 재구성하거나 입체물을 생성하는 'Light Sculpture – Line'이라는 새로운 콘셉트의 작품들이 연이어 나타난다. 빛으로 만들어져 있어서 참가자는 더더욱 온몸으로 공간이나 입체물에 몰입한다.

사실 이 축제는 〈DMM 플래닛〉에서 전시한 〈Wander through the Crystal Universe〉의 진화형이라고 할 수 있다. 〈Wander through the Crystal Universe〉는 작품에 몰입한 상태에서 걸으며 지적 체험을 만드는데, 음악이나 춤 같은 신체적 체험이 더해지면 좋을 것 같았다. 이 작품이 빛의 점 집합에 의해 입체 작품에 몰입하는 정적 체험이었다면, 'Light Sculpture – Line' 콘셉트의 작품은 빛의 선 집합에 의해 입체 작품에 몰입하

는 동적 체험이라고 말해도 좋다. 비유하자면 〈DMM 플래닛〉의 작품은 승려가 산속에서 수행하는 것 같은 체험이고, 이 뮤직 페스티벌은 아와오도리阿波おどり, Awa Odori, 매년 8월 12일에서 15일까지 일본 도쿠시마현을 중심으로 열리는 민속 무용 축제에 가깝다.

우노 그 둘은 표리일체를 이룬다. 종교 체험이란 게 동動과 정靜, 둘 다 있지 않은가? 가령 승려가 산속에서 수련하는 시간이 있으면, 신사에서 사람들이 춤추는 시간도 있다. 줄곧 인류는 양쪽 모두를 필요로 해왔다.

이노코 왜 그럴까? 하지만 그런 것들을 경험함으로써 인간은 멸망하지 않을 수 있었던 게 아닐까 싶다. 무엇과도 일체화하지 않고 이기적으로 발달했더라면 인간은 진작 멸망했을지도 모른다.

우노 〈DMM 플래닛〉은 자신이 세계의 일부가 되는 듯한 감각이 좋았다. 그 기분 좋은 일체감은 사람들과 직접 연결되어 있지 않기 때문에 얻을 수 있다. 주위 사람들과 연결되는 게 불쾌해질 수도 있는데도, 그저 기분 좋았던 이유는 세계와 일체화되는 체험을 거친 뒤에 타인과 연결되기 때문이다. 이노코 씨는 이 뮤직 페스티벌을 통해 그 일체감을 더욱 동적으로 만들었다. 음악이나 빛 조각과의 일체화를 통해 타인과 연결되는 것을 목표로 했던 것 같다.

이노코 음악에 둘러싸여 춤을 추면서 자연과 세계와 일체화되고, '아, 일체화되었구나' 하고 생각하다가 문득 옆을 보니까 다른 사람도 마찬가지인, 그런 느낌이 들면 좋을 듯했다.

그래서 이 뮤직 페스티벌에는 시간대에 따라 '낮 뮤페'와 '밤 뮤페'라는 두 종류의 공연이 있다. 낮 뮤페는 50분간, 밤 뮤페는 70분간으로, 각 콘셉트에 맞춰 음악이 흐르면서 여러 작품이 전개된다.

특히 밤 뮤페에서 전개한 〈Light Vortex〉〈Light Cave〉〈Light Shell〉은 'Light Sculpture - Line'이라는 콘셉트를 명확하게 표현한 작품으로, 공간 전체가 바뀌거나 거대한 입체물을 공간으로 느낄 수 있다.

처음에는 모두 어리둥절하지만, 서서히 하나둘 춤을 추기 시작한다. 특히 낮 뮤페는 어린이들이 놀 수 있는 공간이라는 콘셉트인 만큼 어린이들로 엄청 시끌벅적하다. 춤을 춘다는 신체적 상태에서 예술을 체험할 수 있는 특별한 공간을 만들고 싶었다. 미술관이라면 아무래도 머리로 작품을 인식하고 감상하게 되지만, 그와 달리 동적인 신체를 통해 예술

을 지각하는 체험이 되길 바랐다.

우노 '빛을 점이 아니라 선으로 이용한다'는 점과 '뮤직 페스티벌'이라는 점은 언뜻 서로 별개 같지만, 동일한 콘셉트 같다.

예를 들어 빛의 점 집합으로 만들어진 작품 ⟨Wander through the Crystal Universe⟩에서는 스마트폰을 조작해서 상호작용한다. 요컨대 감상자의 행동을 유발함으로써 이노코 씨가 말하는 '물질 같은 공간'으로 들어가는 쾌락이 발생한다.

그에 비해 ⟨Music Festival, teamLab Jungle⟩은 입체물이 '빛의 선'으로 구성됨에 따라 사람들이 어떤 행동을 하지 않아도 공간 자체가 마음대로 동적으로 바뀌어 감상자를 작품에 몰입시킨다. 이노코 씨는 어떻게 생각할지 모르지만, 나에게는 인간이 무의식

적으로 접근하는 쪽이 더 직접적인 '신체적 예술 지각 체험'을 불러일으키는 듯 보인다.

이노코 경우에 따라서는 사람들 스스로 행동해야 하는 작품도 있다. 거기서 사람들이 음악이나 공간(작품)에 참여하고 있다는 감각을 느꼈으면 했다. 예를 들어 ⟨연주하는 빛 Light Chords⟩에서는 빛의 현을 만지면 현이 튕겨 소리를 연주하고, ⟨연주하는 은혜 Sound Shapes⟩에서는 벽을 타고 내려오는 도형을 만지면 상호 반응하여 소리를 연주한다. ⟨연주하는 트램펄린 Sound Trampolines⟩에서는 트램펄린을 뛰면 빛이 나서 소리가 울린다. 단지 놀고 있을 뿐인데, 결과적으로 모두가 함께 공간 전체에 음악을 만드는 것이다.

하지만 우노 씨 말대로 미술관에서는 자신이 시간을 분배해서 작품을 본다. 하지만

왼쪽 ⟨연주하는 은혜⟩ / 오른쪽 ⟨동기되어 변용하는 공간 Synchronizing and Transforming Space⟩ ©teamLab

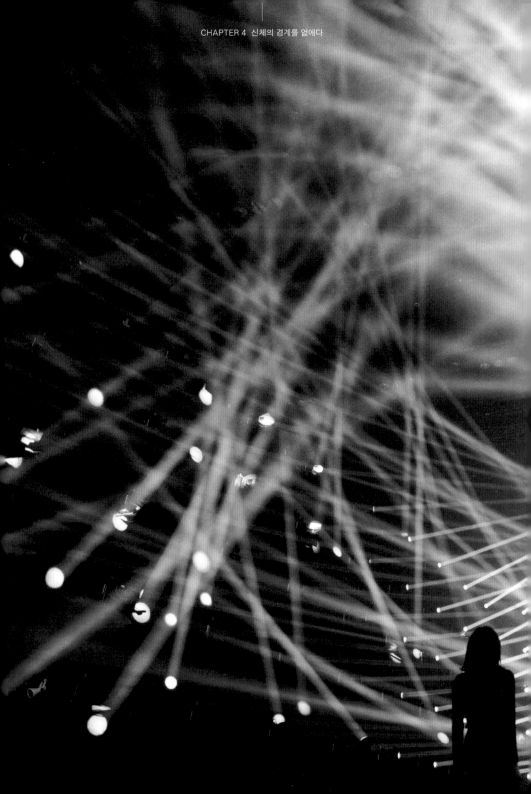

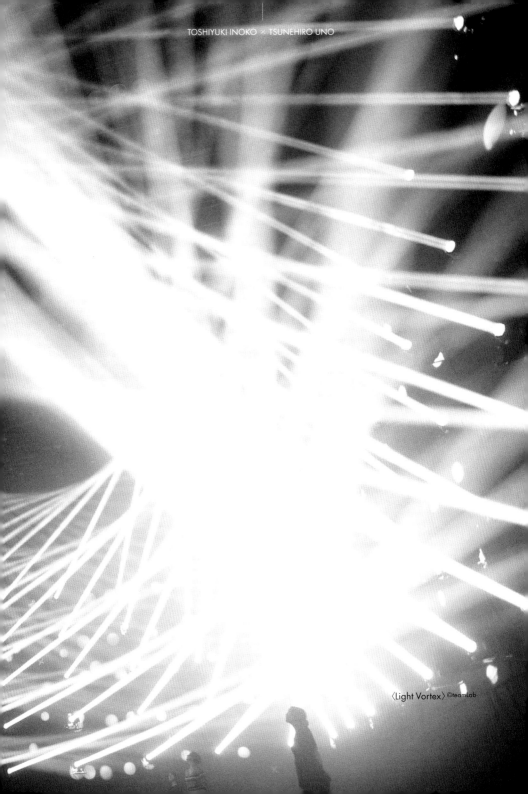

TOSHIYUKI INOKO × TSUNEHIRO UNO

〈Light Vortex〉©teamLab

〈Music Festival, teamLab Jungle〉은 음악에 따라 하나의 공간 속 '작품 타임라인'이 정해져 있다. 그래서 스스로 무언가를 행해서 공간에 몰입된다기보다는 흐르는 시간에 몸을 맡기다 보면 어느새 작품에 몰입된다.

우노 맞다. 미술관의 작품은 어떤 순서로 봐도 좋고 감상하는 시간도 보는 이가 조정할 수 있다. 하지만 음악은 시간 예술이라서 듣는 쪽은 감상 방식을 컨트롤할 수 없다. 그 같은 제약이 있기에 인간 두뇌의 지식 발동을 억제하고 신체적 지식에 의지하는 데 성공했지 싶다.

좀 더 설명하자면, 입체물도 그렇고 회화도 그렇고 감상자가 시간의 주도권을 잡고 있으면 자의식적 몰입이 되고 만다. 마음 어디에선가 항상 자신의 의지로 작품을 대하고 있다는 인식이 작용하기 때문이다.

따라서 시간을 컨트롤하는 자유를 빼앗아야 감상자는 비로소 신체적 지식을 발동할 수 있다. 흐르는 음악을 바꾸고 인터랙티브 장치를 통해 개입할 수는 있어도, 음악의 시간적 흐름 자체는 결코 바꿀 수 없다. 그러면 그 참가는 필연적으로 작품에 조화적으로 접근한다.

'감상물과 감상자'를 구분하는 미술관의 구조 자체가 원리적으로 감상물에 대한 감상자의 지배적 접근에 의한 몰입밖에 할 수 없게 만든다. 팀랩도 작품을 판매하지만, 궁극적으로 컬렉터들은 감상물을 자신의 것으로 삼고 싶어 한다. 이는 지배적 접근을 촉진한다. 〈Music Festival, teamLab Jungle〉은 '감상자가 시간의 주도권을 쥐지 못한다'라는 음악적 성질을 잘 활용하여 '감상물과 감상자'라는 관계를 파괴했다.

이노코 확실히 그렇다. 왜 이런 실험적이고 의미도 알 수 없는 전시를 여는지 나 자신도 잘 설명할 수는 없지만, 그 조화로운 접근을 목표로 무의식중에 이 형식을 선택했는지도 모르겠다.

음악을 통해 '질서가 없어도 평화는 이루어진다'

이노코 전시 중간에 〈Throw in the Moon〉이라는, 빛의 선이 구체를 따라다니는 작품이 있고, 마지막에 빛의 선이 따라다녀서 엄청나게 빛나는 미러볼이 실린 마차로 회장을 행진하는 〈Carry in the Sun〉이라는 작품이 있다. 왠지 인류에게 종교가 시작된 순간을 보는 심정이었다.(웃음)

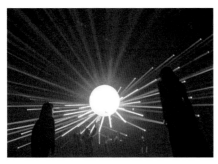 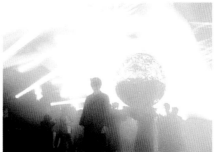

왼쪽 〈Throw in the Moon〉 / 오른쪽 〈Carry in the Sun〉 ©teamLab

우노　나는 이노코 씨의 그런 쇼맨십이 좋다. 좀 더 조촐하게 하려면 얼마든지 그럴 수 있는데도 거침없이 화려하다.

이노코　음, 마지막의 마지막이기 때문이다. 음악도 신나게 해서 억지로라도 공간의 텐션을 올리는 거다.

　신기한 건 그렇게 마지막 작품이 끝났을 때, 그때까지 춤을 췄던 모두가 정확하게 끝낸다는 사실이다. 사실 뮤지션 같은 존재가 회장에 있는 것도 아니라서 관람객이 '이 순간이 끝이다' 하고 알아챌 수 있을지 굉장히 불안했는데, 왠지 모두가 알더라. 게다가 박수까지 치더라. 거기에는 아무도 없고, 무엇을 향해 박수를 보내는지 알 수 없었지만.(웃음)

　축제 도중에 작품과 작품 사이에 무음이 되는 순간도 있다. 하지만 그 부분에서는 모두 '끝났다'고 느끼지 않은 것 같았는데, 마지막에는 딱 끝내더라.

우노　그야말로 '질서가 없어도 평화는 이루어진다'가 아닌가? 관객들의 '공기'를 생성하여 나란히 호흡을 맞추는 구조가 기능한 것이다.

　이 축제는 음악을 통해 제작자가 컨트롤하는 부분과 관객이 자유로이 참여하는 부분의 장단이 있다. 종래의 전시형 예술과 비교했을 때, 시간 측면에서 보면 사용자의 자유도는 떨어지지만 그만큼 신체적 자유도는 높다. 신체적 지식을 최대한 자유롭게 해방시켜 관객을 공간에 몰입시키는 한편, 음악을 이용하여 시간적 주도권은 주지 않는다. 그 결과 '이쯤에서 끝나겠지' 싶은 분위기가 관객 사이에 자연스레 형성되어 '질서 없는 평화'를

만든 것이다. 이것이야말로 이노코 씨가 말하는 '신체적 지식'의 발동이다.

'팀랩 정글'이 개척한 음악의 가능성

〈Music Festival, teamLab Jungle〉이 열리고 1년도 안 된 2017년 9월, 팀랩은 시부야의 히카리에 쇼핑 타운에서 〈팀랩 정글과 배우다! 미래의 유원지teamLab Jungle and Future Park〉(이하 〈팀랩 정글〉)를 개최했다. 뮤직 페스티벌에 가지 못했던 우노는 이번 전시에서 마침내 실제로 체험할 수 있었다.

우노 〈팀랩 정글〉에 갔다 왔는데, 생각보다 훨씬 재미있었다. 오사카에서 개최한 뮤직 페스티벌 때부터 장치가 어떻고 구상이 어떻고 전부 들었는데도 완전히 빠져들어 정신없이 놀았다.(웃음)

이노코 우노 씨가? 설마!

우노 밟으면 소리가 나는 〈연주하는 트램펄린〉에서도 놀았고, 〈연주하는 생명Sound of Life〉이나 〈동기되어 변용하는 공간〉에서 볼을 만졌을 때는 나도 모르게 점프까지 해버렸다. 1년에 한 번 뛸까 말까 하는 나로서는 한층 더 신체를 느꼈다. 몸을 움직이면서 무심코 소리 지르고 싶어진다고 할까, 그런 부분이 정말

잘 설계되었던 것 같다.

처음에는 그저 음악이 울리는 상태에서 빛의 현이 나타나고, 그것을 만지면 소리가 나고 색이 변하는 것을 알게 된다. 차례차례 나타나는 디지털 설치 미술을 만지며 세계를 바꾸는 데 열중하는 사이, 어느새 몸을 움직이는 것이 즐거워지고 마침내는 트램펄린에서 펄쩍펄쩍 뛰게 되었다.

이노코 (웃음)

우노 무엇보다 인상적이었던 것은 처음 빛의 현(〈Light Chords〉)을 만진 순간이었다. 거기에는 '우리는 이 세계를 맨손으로 만질 수 있다'는 감동이 있었다.

일반적으로 우리 인간은 빛이나 소리 같은 세상 속 환경에는 관여할 수 없다고 생각하며 살아가지 않은가? 그런데 이노코 씨가 만드는 세계에서는 하늘에서 내리는 소리도, 공간을 비추는 빛도 만질 수 있다. 그것을 강렬하게 느낄 수 있다는 사실이 〈팀랩 정글〉의 가장 멋진 점이다.

그 과정에서 회장을 출입하는 닥터 애니멀스 역할이 두드러졌다. 닥터 애니멀스는 '이렇게 하면 세계를 직접 만질 수 있어' 하고 말없이 몸으로 보여주고 사라진다. 전시를 즐기는 방법을 적절하게 가르쳐주는 데다 그 거리감

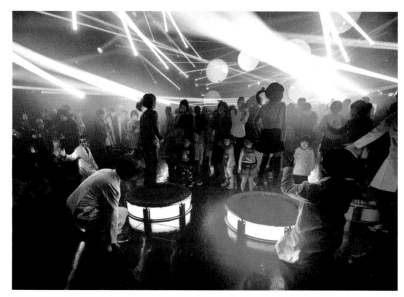

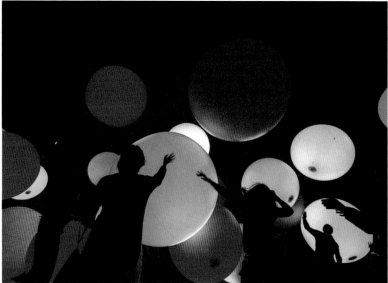

위 〈연주하는 트램펄린〉 / 아래 〈연주하는 생명〉 ©teamLab

이 좋았다. 공 정리하랴 뭐하랴 뭔가 바빠 보였지만 말이다.(웃음)

이노코 아주 바빴을 거다.(웃음) 닥터 애니멀스는 〈팀랩 정글〉이라는 미지의 세계를 방문하는 사람을 조금이라도, 비언어로 지원해주는 존재이길 바랐다.

우노 그 외에도 위를 올려다보고 있으면 무슨 일이 일어나고 있는지 알 수 있는 것도 좋았다. 만진 공의 궤적이 또렷이 보이기 때문에 자신의 사소한 동작이 그 세계를 변화시키는 현장을 생생하게 확인할 수 있었다.

이노코 공으로 만든 작품 〈연주하는 생명〉과 〈동기되어 변용하는 공간〉에서는 사람이 만지면 색이 변하고, 그것이 옆에 있는 공으로 연쇄해갈 뿐 아니라 하나하나를 도트로 비유하는 시간대도 있다. 순간순간 무지개가 되거나 '절반은 ○○색, 절반은 ○○색'이라는 식으로 공간의 위치 관계로 색을 구분한다. 그렇게 공간 전체에서 빛의 색이 바뀌도록 연출하고 싶었다.

우노 적절한 규모로 컨트롤하면서 여러 개의 무빙 라이트와 빛나는 공을 배치하여 자신이 작품에 영향을 주고 있음을 분명하게 알 수 있었다. 또, 동시에 다른 사람과 함께하는 편이 더 다양한 변화를 불러들여 즐겁다는 사실을 실감할 수 있었다.

왼쪽 〈춤추는 생명 Life Starts to Dance〉 / 오른쪽 위 〈Light Shell〉
오른쪽 아래 〈Light Pillars〉(모두 〈팀랩 정글〉에서 전시) ©teamLab

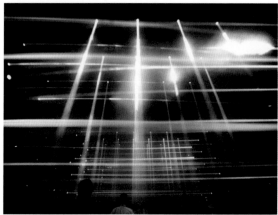
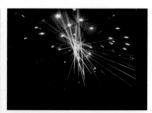
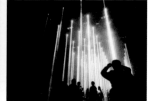

이노코 〈팀랩 정글〉에서는 보는 것만이 아니라 만지는 것으로도 음악에 영향을 준다. 빛나는 현을 만져 몇 번이고 소리를 내면 뇌에서 빛을 물질로 착각하는 게 재밌다. 그 감각이 생긴 다음에 〈Light Cave〉나 〈Light Vortex〉 등 빛의 공간을 구성하거나 빛의 조각을 만들어가도록 했다.

우노 그 빛의 조각감이 훌륭했다. 빛을 만지면서 든 생각은 음악의 쾌락이란 절반은 무언가와 조화를 이룸으로써 생겨난다는 사실이다. 어떤 노래든 부르는 사람의 캐릭터나 가사와 결부된다. 그것은 문맥과 연결되는데, 팀랩은 그 소리가 지닌 특징을 비문맥적 쾌락으로 연결했다. 예를 들어 촉각 같은 것.

이노코 맞다. 캐릭터나 가사 대신에 '빛을 만진다'는 각자의 행위를 소리와 잇고 싶었다.

우노 사실 〈팀랩 정글〉은 팀랩이 〈팀랩 배우다! 미래의 유원지〉에서 해온 '놀면서 신체성을 얻을 수 있는 작품'의 응용인 셈이다. 그 기술을 더욱 구사하여 트램펄린을 뛰는 것부터 춤추기까지 경계 없이 연결할 수 있으면 좋겠다. 그 사이에는 아직 두 단계 정도의 과정이 있는 듯한 기분이 들지만 말이다.

이노코 스스로 생각해도 상당히 도전적인 일이었다.(웃음)

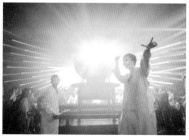

위 우노와의 미팅 도중 뭔가를 먹는 이노코
아래 팀랩 정글을 방문한 사람들을 지원하는 닥터 애니멀스 ©teamLab

우노 발전 가능성은 아직 충분하다.

이노코 하다못해 지구상의 인구 절반은 춤을 추는데…….

우노 인류를 미래로 이끌기 위해서는 나머지 절반도 춤을 춰야 합니다!

이노코 아무렴요!(웃음)

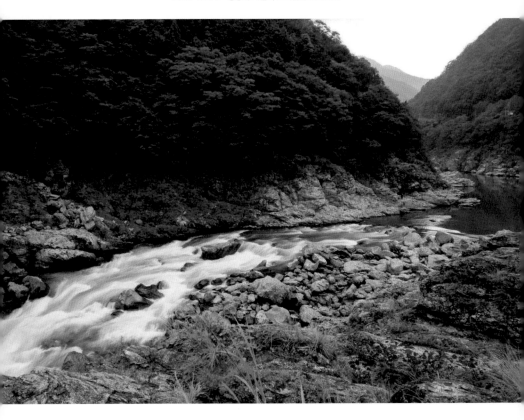

CHAPTER

5

생명과 시간의 스케일을 지각하다

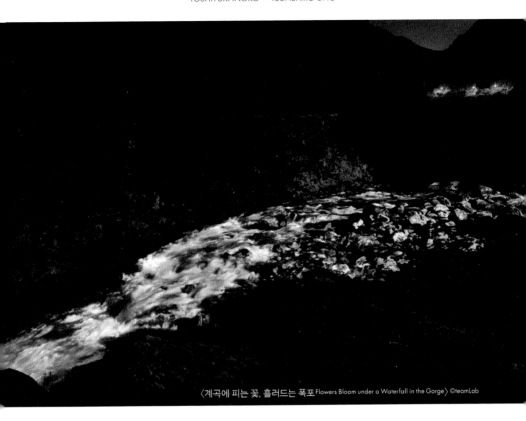

〈계곡에 피는 꽃, 흘러드는 폭포 Flowers Bloom under a Waterfall in the Gorge〉 ©teamLab

2016년 도쿠시마에서 'Digitized Nature'를 콘셉트로 몇 개의 전시를 개최했다. 존재하는 것만으로 이미 아름다운 계곡이나 산중의 폭포를 작품으로 한 프로젝트다. 인간은 수십억 년이라는 긴 시간 동안 생과 사를 반복하는 연속선에서 존재하고 있지만 그 사실을 인식하지 못한다. 폭포가 수억 년을 거쳐 만들어낸 자연의 위대함을 통해 개인을 초월한 거대한 생명이 지닌 시간의 흐름을 느끼길 바라는 마음으로 작품을 만들었다.

– 이노코 도시유키

도쿠시마의 비경에 만든 작품

2016년 여름, 도쿠시마에서 전시를 개최한 팀랩. 이노코는 전시를 보러 오지 못한 우노에게 전시 콘셉트와 제작 과정을 이야기했다.

이노코 도쿠시마현의 깊은 산중에 '오보케 고보케大步危·小步危, Oboke Koboke, 도쿠시마현 요시노강 중류에 있는 명승지'라고 불리는 계곡이 있다. 그곳에서 〈팀랩 오보케 고보케 계곡에 핀 꽃Flowers Bloom under a Waterfall in the Gorge - Oboke Koboke〉이라는 전시를 열었다. 'Digitized

이야의 계곡

Nature'는 자연 그대로를 예술로 만드는 프로젝트다(CHAPTER 2 참조). 오보케 고보케는 일본의 3대 비경인 '이야'라는 지역에 있는데, 굉장히 아름다운 장소다.

우노 와, 정말 아름다운 곳인가보다.

이노코 이야에는 단노우라에서 자결한 다이라노 노리츠네와 어린 안토쿠 천황이 몰래 도망쳐 다이라노 일가를 재건하겠다는 희망을 품었다는 전설이 있다. 이야에 '가즈라바시德島, 숲에서 자생하는 담쟁이덩굴로 엮어 만든 다리'라는, 금방이라도 무너질 것 같은 다리가 하나 있다. 이 다리는 『겐지 이야기源氏物語, げんじものがたり, 일본 헤이안시대平安時代의 장편소설』에 나오는 겐지가 언제 와도 괜찮도록 일부러 원시적인 만듦새로 제작했다는 설이 있다.

우노 이노코 씨는 왜 이런 산중에 작품을 만들 생각을 했는가?

이노코 2015년, 아와오도리 축제로 도쿠시마에 갔던 게 계기가 되었다. 도쿠시마에는 사람보다 허수아비가 압도적으로 많은, 일명 '이야카카시무라'라는 마을이 있다. 그 마을로 가는 도중에 오보케 고보케를 지났고, 여기에 작품을 만들면 좋겠다고 생각했다. 하지만 막상 작업하려니 여러 허가가 필요해서 굉장히 어려웠다.(웃음) 그래서 강기슭에 땅을

오보케 고보케에서 설치 작업 중인 이노코

〈계곡에 피는 꽃, 흘러드는 폭포〉ⓒteamLab

가지고 있는 사람에게 부탁해서 전시장이나 프로젝터 설치용 장소까지 전부 사유지를 빌려 사용했다. 그 작품이 바로 〈계곡에 피는 꽃, 흘러드는 폭포〉다.

우노 벽촌이라도 국유지는 허가받기 어려운 까닭에 사유지를 빌릴 수밖에 없다.

이노코 정말 힘들었다. 차가 들어올 수도 없는 곳이어서 관객을 도쿠시마 시내에서 기차로 한 시간 반 가까이 걸리는 아와이케다阿波池田라는 곳까지 오게 한 뒤 거기에서 전시장까지 버스를 타게끔 했다.

그래서 하루에 올 수 있는 사람이 최대 600명이었다. 그런데 택시를 타고 찾아오는 사람도 있었고, 근처 호텔에서 전시장까지 버스를 운행해준 덕에 변방의 산중임에도 불구하고 3일 동안 2,500명 정도의 관람객이 방문했다.

Digitized Nature로 부각된 시간성

우노 계곡 자체가 더없이 아름답다. 이렇게 압도적으로 아름다운 자연을 소재로 예술을 만들다니, 굉장한 용기가 필요한 일이다. 자칫 이 아름다움에 섣불리 도전했다가 망칠 수도 있을 텐데 그 부분은 어땠는지 궁금하다.

이노코 오히려 이 정도로 아름답다면 '뭘 해도 아름답겠다'고 믿었다.(웃음)

우노 지금까지 팀랩 작품을 돌아보면 이노코 씨의 관심은 최근 몇 년 동안 평면에서 공간으로 이동했고, 그에 맞춰 자연 그대로를 소재로 삼기 시작했다. 내 생각에 그 변화 속에서 이노코 씨가 자연을 통해 표현하고 싶었던 것은 '시간의 조작'이 아닐까 한다.

원래 이노코 씨는 초기부터 자연의 주기적인 순환을 여러 차례 평면 디스플레이로 표현해왔다. 그리고 '이 작품은 미리 기록한 영상을 재생하는 게 아니라 컴퓨터 프로그램에 의해 실시간으로 계속 그린다'라는 설명을 일부러 덧붙였다. 나는 그것이 인간이 인식하고 있는 시간 감각에 대한 개입이라고 보았다.

사실 인간도 두 번 다시 돌아오지 않을 시간 속에 살고 있다. 같은 풍경을 다시 볼 수 없지만, 그 사실을 그다지 자각하지 않고 지낸다. 그렇게 잊힌 시간의 흐름을 부각하는 것이 이 일련의 작품들을 만든 의도로 보인다. 그리고 보면 Digitized Nature는 그 시간성에서 한 걸음 더 나아가 개입하고 있는 게 아닐까 싶다.

이노코 무슨 뜻인가?

우노 예를 들면 평소 인간에게는 여름엔 여

름 계곡이, 가을엔 가을 계곡밖에 보이지 않는다. 마치 그림엽서 속 움직이지 않는 그림처럼 보이는 것이다. 애초에 시각 정보에는 시간성이 결여되어 있다. 하지만 사실 그곳에는 항상 시간이 흐르고 있다. 한곳에 살면서 매일 같은 경치를 바라보면 깨달을지도 모른다. 반대로 말하면 그렇게라도 하지 않으면 인간은 자연 속 시간의 흐름을 인식할 수 없다는 뜻이기도 하다.

이번 작품은 자연에 팀랩이 만든 또 하나의 디지털 자연을 겹쳐놓았다. 이 디지털 자연도 진짜 자연과 마찬가지로 순환이 있어서 윤회전생輪廻前生을 반복하면서 끊임없이 바뀌는데, 진짜 자연에 비해 순환 속도가 압도적으로 빠르다.

그렇게 순환 속도가 다른 두 개의 자연이 중첩된 공간에 있음으로써 감상자는 비로소 자연이 지닌 시간의 흐름을 자각할 수 있다.

이노코 이 계곡이 생기기까지 수억 년이 걸렸다. 이 세월은 인간의 시간 스케일로는 도저히 느낄 수 없는 시간이다.

우노 더구나 정신이 아찔해질 정도로 압도적인 시간이 있는 지구의 순환과, 한순간 피고 지는 생명의 순환의 공존은 지구에서 늘 일어나는 일이다. 이 작품은 그런 자연계의

위 이야의 〈가즈라바시〉
아래 인기 관광지인 이야의 계곡

모습을 심플하게 응축해놓은 작품이다. 개인적으로 팀랩의 Digitized Nature 시리즈가 지닌 매력의 본질이 여기에 있는 것 같다. 그리고 이 작품은 그 위대성이랄까, 최대 스케일로 만든 작품이 아닐까 싶다.

인생에서 가장 감동한 작품

이노코 그렇다면 또 다른 Digitized Nature 작품도 꼭 봐주길 바란다.

사실 오보케 고보케 작업 이후에 몰래 또 하나의 프로젝트를 진행했다. 굉장히 깊은 산중이라 아무도 부르지 않았다. 전파가 닿지

〈빛의 폭포〉©teamLab

않기 때문에 휴대전화도 못 쓰는 데다, 전기도 들어오지 않아서 휴대용 무전기와 발전기로 돌린 전등만을 사용했다. 폭포 소리가 엄청나서 계곡 밑과 위에서는 목소리도 들리지 않았다. 그래서 작업자들끼리는 휴대용 무전기로 대화를 주고받았다. 프로젝터 받침대는 그곳 주민들에게 만들어달라고 부탁했다. 어찌 됐든 이 작품은 홀리듯 만든 작품이라 사람을 부르는 것도 잊어버렸다. 이 작품을 직접 본 사람은 설치 작업을 했던 몇 사람뿐이다.

작품은 세 가지였다. 첫 번째는 〈빛의 폭포 Waterfall of Light Particles〉라는 작품이다. 프로젝터를 사용해 완전히 폭포에만 빛을 비추었다. 그렇게 하면 칠흑 같은 어둠 속에서 폭포만 빛나게 된다. 대량의 물 입자의 집합으로 이루어진 폭포에만 빛을 비추기 때문에 물 입자에만 빛이 비치는 게 된다. 어둠 속에서 떨어지며 빛나는 빛의 입자가 만든 잔상 효과를 통해 빛의 알갱이가 흔적을 남기고, 그 빛의 선들이 모여 폭포로 보인다. 그렇게 본래의 폭포보다 더 웅장한 빛의 폭포가 된다. 여기서 보여주는 사진은 잔상 효과에 의해 맨눈으로

낮의 폭포 모습 ⓒteamLab

봐도 셔터를 연 상태로 찍은 사진처럼 보인다.

앞서 말한 〈빙의하는 폭포〉라는 디스플레이 작품은 시뮬레이션상의 물리적 물 입자의 궤적으로 선을 그어 만들었는데, 사실상 이것과 같은 사고방식으로 이루어진 결과라 할 수 있다. 굉장히 반짝거려서 정말 신이 내려온 것은 아닐까 싶을 만큼 신비로워서 눈물이 날 것만 같았다. 그런데 사진을 찍은 사람도 울더라.(웃음)

우노 흠, 이런 말 하면 화낼지도 모르겠는데, 기술도 발상도 굉장히 단순해 보인다. 그런데 지금까지의 Digitized Nature 작품이 빈틈없이 보일 정도로 좋다.

이노코 정말 굉장했다.

우노 물론 계곡에 만든 〈계곡에 피는 꽃, 흘러드는 폭포〉 쪽이 지금까지의 작품과 맞닿아 있다고 생각한다. 하지만 〈빛의 폭포〉는 메시지를 단순하게 표현한 점이 참 좋다. 즉 인간의 육안으로는 볼 수 없지만, 확실하게 존재하는 세계의 진짜 모습에 접근하기 위해서는 디지털 아트의 힘이 필요하다는 것. 그것은 팀랩의 아트, 특히 Digitized Nature 시

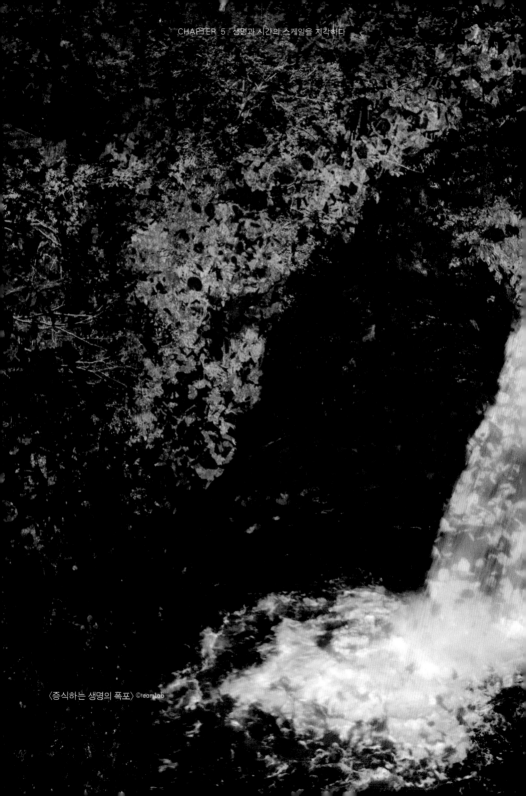

〈증식하는 생명의 폭포〉©teamLab

TOSHIYUKI INOKO × TSUNEHIRO UNO

리즈의 가장 근간이 되는 부분을 굉장히 명쾌한 형태로 실현했다고 본다.

이노코 두 번째 작품이 〈폭포에 피는 꽃 Flowers Bloom on a Waterfall〉이다. 이 작품 역시 프로젝션 영상으로 폭포와 용소에 꽃을 피웠다. 아무것도 보이지 않는 캄캄한 공간 속에서 꽃이 피면서 폭포가 드러나고 꽃들의 용소가 펼쳐진다. 그 모습이 무척이나 신비롭고, 압도적으로 아름다운 생명력이 넘친다.

마지막 작품 〈증식하는 생명의 폭포 Ever Blossoming Life Waterfall〉는 뭐라 말로 설명하기 가장 어려운데, 아무튼 이 작품이 가장 위험하다.(웃음) 이것을 예술이라고 말해도 좋을지 어떨지 잘 모르겠는데, 나도 그렇고 설비팀과 촬영팀 모두 지금까지 살면서 본 것 중에서 가장 감동한 작품이었다.

우노 이 작품, 단순히 폭포를 비추고 있는 것뿐인가?

이노코 그렇다. 폭포뿐만 아니라 주변 바위까지 포함해서 꽃들이 피고 지는 모습을 비추고 있다. 용소에도 꽃이 피고, 주변 벼랑에도 꽃들이 가득 넘치는데, 의미고 뭐고 알 수 없는 느낌이었다.

우노 확실히 그 모습엔 압도될지도 모르겠다. 약간 저세상 느낌도 나는 듯하다.

이노코 굉장하지 않은가? 꽃들이 넘실거리는 공간 속에서 폭포에 피는 꽃들이 반짝거린다. 마치 응축된 거대한 생명 덩어리가 눈앞에 있는 것처럼 보였다. 그런 그로테스크함까지 포함해서 정말로 생명 같았다.

즉, 꽃이 끝없이 피고 지기를 반복하는 폭포 공간을 봤을 때, 폭포에 의해 압도적으로 긴 시간을 거친 바위 조형은 강인하고 거대한 생명 덩어리라는 사실을 깨달았다. 앞서 말했듯, 평소에는 알 리 없지만 생명은 지구의 몇십억 년이라는 압도적인 시간 스케일과 끝없이 반복되어온 생명의 순환으로 이루어져 있다는 사실을 비언어로 지각할 수 있었다.

세계는 이렇게도 아름답다

우노 이전 작품 중에 〈세계는 이만큼 상냥하고 아름답다〉라는 작품이 있지 않았던가? 예를 들어 〈호응하는 나무들〉 등은 '상냥하다' 편으로, 요컨대 '타인론'이다. 살벌한 소셜 social로 가득한 인간 세계를 예술의 힘으로 상냥하게 바꾸는 일을 했던 셈이다.

그에 비해 Digitized Nature는 '아름답다' 편이 아닐까 싶다. 여기에서는 인간이 평소 깨닫지 못하는 세계의 아름다움을 예술의 힘

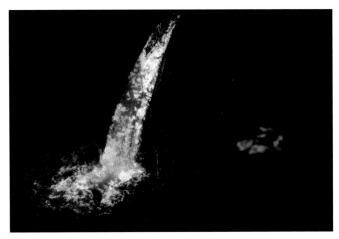

〈폭포에 피는 꽃〉©teamlab

을 통해 지각할 수 있는 존재로 바꾸고 있는 것 같다.

이노코　그런 의미에서 나는 인간이 적당히 만들어낸 것을 그다지 좋아하지 않는다. 좀 더 '자연의 생명 자체를 더 느낄 수 있는 것'이나 '완전하게 닫힌 창조적 세계'를 만들고 싶은지도 모르겠다.

우노　완전하게 닫힌 창조적 세계, 그 밀실의 궁극이 바로 〈DMM 플래닛〉의 무지막지하게 큰 천막(전시 공간)이었던 셈이다. 그렇게 큰 텐트는 지금껏 본 적이 없다.(웃음)

　지금 말한 Digitized Nature는 지금까지의 것들과는 차별화된 최대 스케일과 최고 로

케이션으로 그 '아름답다' 편을 실현하고 있다고 생각한다.

이노코　그렇다고 한다면, 2016년 여름에 〈DMM 플래닛〉을 전시할 수 있었기 때문에 그 반동으로 '아름답다' 편을 홀리듯 만들었는지도 모르겠다.

우노　Digitized Nature 시리즈는 인간이 오감으로는 인식할 수 없는 자연의 모습, 구체적으로는 자기 자신도 그 흐름에 편입된 순환과 생물이 가진 압도적인 정보량, 나무나 바위 표면에 새겨진 세월 등을 정보 기술로 가시화하거나 만질 수 있게 하는 프로젝트라고 해석했다.

CHAPTER

6

신체의 지성을 갱신하다

〈천재 사방치기│Hopscotch for Geniuses〉 ©teamLab

미술관이나 영화관에서 사람은 신체를 한곳에 고정하고 작품을 감상한다. 그것은 영화나 미술이 시점을 고정해버리는 렌즈나 원근법을 전제로 발전했기 때문이다. 내가 생각하는 '초주관 공간'에서는 뛰어다니면서도 춤을 추면서도 작품을 볼 수 있다.

초주관 공간을 모색하기 시작했을 무렵부터 몸을 움직이는 상태에서 세계를 인식하는 데에 흥미가 있었다. 그때부터 신체를 동반한 인풋input 정보가 많은 상황 속에서의 지성이란 무엇인지를 생각하게 되었다.

– 이노코 도시유키

의자에 고정되지 않는 신체 지성

2016년 어느 봄날, 두 사람은 '신체'에 관해 이야기를 나누었다. 이노코가 생각하는 '신체의 지성'이란 무엇일까?

이노코 팀랩에는 다카시 씨라고 마흔 살에 드레드 머리레게 머리를 한 개성 강한 멤버가 있다. 그는 세계 각지에 친구들이 있는데, 워낙 논리를 따지는 사람이 아니라서 그런지 의자에 고정된 신체적 지성이 낮다. 우리는 그를 지성이 낮은 사람이라고 생각하기는커녕 오히려 매우 지적이라고 생각한다. 하지만 이른바 20세기적 지성이라는 관점에서 보면 조금 벗어난 사람이기는 하다. 어디서든 5분 정도밖에 앉아 있지 못하니까 말이다.

우노 이노코 씨도 잘 앉아 있는 편은 아니지 않나?

이노코 뭐, 나도 그렇긴 하다.(웃음) 이제까지의 학교 교육이나 지적 훈련은 신체를 고정하는 것이었다. 구체적으로 말하면 의자에 앉아서 일하는 지성이었다. 그래서 나는 '신체의 지성'이라는 개념을 생각해봤다.

보통 '도서관에서는 조용히 하라'고 한다. 이 말이 상징하듯이 기존의 지성은 미술관에서 그림을 볼 때처럼 신체를 고정하고 타인을

의식하지 않은 채 입력되는 정보량이 거의 없는 상태에서 대뇌를 풀가동한다. 정보량으로 봐서는 원래 문장이나 기호 자체가 바이트 수가 극히 작긴 하다. 그렇지만 한편에서는 'IQ보다도 사회성 쪽이 사회적 성공과 관련 있다'고 주장하는 논문도 있다. 그것은 패스워드가 '사회성'으로 되어 있을 뿐 결국 의자에 앉아 있지 않고 도서관 같은 특수한 상황이 아닌 상태, 예를 들면 외부에서의 인풋 정보가 많아서 손과 발, 눈, 귀 등 모든 감각을 사용하는 것과 같은 상태에서의 인간 능력을 가리키는 게 아닐까?

그렇다면 그 '사회성'이라는 것도 일종의 '지성'이 아닐까? 그 상황에서의 '지성'은 의도적으로 훈련된 게 아닐 것이다.

우노 그런 지성은 '세지世智, 세상을 살아나가는 지혜' 정도에 머물러 있다. 부모나 회사 선배에게 "이럴 때는 이렇게 하는 것"이라고 배우는데, 딱히 근거라거나 분석 없이 단순한 지혜로 계승되고 있다. 하지만 거기에는 어마어마한 고도의 정보 처리가 있다.

이노코 맞다, 바로 그거다! 신체를 동반한 인풋 정보가 많은 상황에서의 지성이란 무엇이냐는 것이다. 지금은 '머리 좋다'는 말의 정의가 신체를 고정하고 적은 정보량의 인풋을

왼쪽 팀랩의 구도 다카시 씨 / 오른쪽 카메라 앞에서 웃는 게 어색한 우노와 잘 웃는 이노코

전제로 하는 것 같다. 표면적으로는 사회성이나 커뮤니케이션 능력이라고 불리는 지성이 사실은 신체성을 동반하지 않은 지성과는 별개로 되어 있어서 초점이 맞지 않았던 거다.

우노 한 가지 짚고 넘어가겠다. 지금 이노코 씨는 '커뮤니케이션 능력'을 예로 들었는데, 요점은 비언어적이고 정보량이 높은 커뮤니케이션까지 포함한 좀 더 종합적인 지성을 생각하고 있다는 뜻인가?

이노코 물론이다. 내가 봤을 때 '커뮤니티력'은 결국 이런 심층의 능력에서 생기는 표층의 문제다. 그래서 '커뮤니티력을 길러라'와 같은 말은 검증도 안 된 엉터리 다이어트 비법 같은 거나 다름없다. 그 방식대로 살을 뺄 수도 있겠지만, 지나치게 표층적인 수준의 이야기에 멈춰 있어서 사실은 더욱 깊이 있는 수준에서 나온 해결책이 필요하다.

예를 들면 사람을 감동시키는 소설을 쓰는 능력은 기호 조작 능력이다. 아무리 기술을 단련해도 손에 넣을 수 없다. 그 사람의 인생에서 길러온 '신체에 의한 인식과 지성'이 글을 쓰게 하기 때문이다.

우노 글쓰기는 틀림없이 기호 조작을 초월한 곳에 있는 능력이다. 다루고 있는 정보량도 압도적으로 많다.

이는 팀랩의 작품을 생각하는 데 중요한 관점일 수도 있겠다. 팀랩의 작품은 '아름다운 것'을 보여주는 게 아니라 '아름다운 관계성'을 체험하게 한다. 이를테면 다소 불편하거나 불쾌할 수 있는 다른 감상자의 존재를 오히려 '재미'로 전환한다. 먼저 인간과 세계의 '아름다운 관계성'을 표현하고 싶다는 마음이 있고, 거기에서 역산하여 수단으로서 '아름다운 것', 예를 들어 시각 이미지를 만들고 있는 듯 보인다. 그래서 감상자와 작품, 또는 감상자끼리의 상호작용과 분리할 수 없으며, 일종의 위

〈천재 사방치기〉(〈배우다! 미래의 유원지〉) ©teamLab

선으로도 들리는 '평화'나 '행복' 같은 이야기를 거리낌 없이 하는 것으로도 연결된다.

내가 생각하기에 이노코 씨가 말하는 '신체에 의한 인식과 지성'은 '인간과 세계의 관계성'을 조작해가는 능력에 본질이 있는 듯하다. 자신을 발신하기 위한 '지식'이 아니라 자신이 무언가와 관계하기 위한 '지식'이라고나 할까?

그것이 인간관계 이야기가 되어버리기 십상인 까닭은 우리가 비대한 인간관계 사회에 살고 있기 때문은 아닐까?

이노코 뉴욕의 갤러리스트에게 "너에게 예술이란 무엇이냐?"와 비슷한 질문을 받은 적이 있다. 그때 제일 먼저 '인간에게 세계란 무엇인가?'를 고민했다. 만약 과학이라면 '세계란 무엇인가'일 테고, 인간 탐구라면 객관적 인간의 원리로서 '인간이란 무엇인가'를 물을 것이다. 그런데 나는 그때 '인간에게 세계란 무엇인가? 인간에게 인간이란 무엇인가?'를 묻는 것이라고 대답해버렸다.

우노 말하자면 이노코 씨는 아름다운 것이나 좋은 것 같은 '존재'가 아니라 어디까지나 인간이 세계와 관계하는 '관련' 방식에 관심이 있다는 거다.

또 하나의 체육이란

이노코 신체적 지성 다음으로 내가 더 고민하고 싶은 것은 '몸이 움직이는 상태, 즉 동적

상태에서 어떻게 하면 신체적 지각을 높이는가다.

우노 카메라 앞에서 잘 웃지 못하는데, 나도 연습하고 싶다.

이노코 우노 씨도 그런 연습을 하고 싶어 하다니…….(웃음)

입체적 공간, 게다가 타인도 관계하는 듯한 장소를 만들어 신체적 지각을 높일 수 있으면 좋겠다고 생각해 지금 모색 중이다. 유원지 같은 장소를 제대로 놀이터답게 만들 수 있으면 좋을 텐데…….

〈천재 사방치기〉를 직접 했을 때 평소 쉽게 할 수 있었던 일을 할 수 없어서 놀랐다. '사각형 사각형, 빨강 빨강'처럼 패턴을 인식하면서 뛰다 보면 작품 세계가 더 아름다워진다. 책상에서는 굉장히 단순하게 할 수 있던 패턴 인식이 실제로 사방치기를 하면서는 굉장히 어려웠다. '신체가 동적인 상태에서의 지각'을 긍정적으로 사용하는 상황을 만들어 단련시키는 작품을 만들고 싶다.

우노 그건 이를테면 또 하나의 '체육'이 되는 게 아닐까? 일반적인 체육 교육에서 타인의 존재는 경쟁이나 협력 관계다. 하지만 이노코 씨라면 〈꽃과 사람, 제어할 수 없지만 함께 살다〉에서처럼 타인을 다루는 듯한 체육을 만

들 수 있지 않을까?

이노코 협력도 대립도 아닌 존재로서의 타인이겠다.

우노 체육 교육이라는 것은 애초에 군대 훈련의 아동판이다. 이때 타인의 이미지는 경쟁해서 이기는 '적' 혹은 군대의 규율 안에서 협력하는 '아군', 두 가지밖에 없다. 그렇지만 실제 타인이라는 것은 더욱 다양한 존재이자 경계가 불명확한 모호한 존재다. 언어의 정의를 엄밀히 생각하면 불명확하기에 타인인 것이다. 그래서 협력과 대립밖에 없는 존재는 사실 '타인'이 아니라는 기분이 들기도 한다.

이노코 무슨 뜻인지 알겠다. 그게 참 재밌는 게 사회에 나가면 온통 그런 모호한 타인투성이다. 그렇지 않은가?

우노 '인간력'이라든지 '커뮤니케이션력' 같은 교묘하게 꾸며대는 말이 판치고, 값싼 도

〈연결하다! 블록 열차Connecting! Train Block〉(〈배우다! 미래의 유원지〉) ⓒteamLab

덕을 강요하는 설교 같은 이야기가 되기 십상이다. 그러므로 '실제로 즐겁게 배우고 고리를 만든다'는 팀랩의 활동은 더욱 중요하다. 그 활동은 이제 흥행 테두리를 뛰어넘어 표현으로서 한 걸음 크게 내디딘 것이다.

이노코 〈배우다! 미래의 유원지〉(2013-)는 바로 타인과의 관계 가능성에 초점을 두었다. 그곳에 있는 예술을 통해 옆 사람과 그림을 그리거나 블록을 쌓아 열차를 연결하는 등 다른 사람과 함께 무엇인가를 하는 일의 긍정적인 부분을 깨달았으면 좋겠다.

신체의 지성을 발달시키면 타인의 복잡한 상황이나 움직임을 이해할 수 있어 다른 사람의 존재를 더욱더 즐겁게 느낄 거라고 믿는다. 종래의 지성이라 해도 재미가 고조되면 별 도움이 안 되는 퍼즐을 재미있어하지 않는가.

우노 확실히 '재미'는 하나의 키워드일지도 모른다. 팀랩이 다루는 '재미'나 '행복'을 느낄 수 있는 능력은 지성과 별개라고 생각될 수 있지만, 실제로는 다르다. 오히려 고도한 지적 작업이라고까지 본다.

거대한 언덕을 올라 작품 세계를 인식하는 〈그라피티 네이처〉

2016년 12월부터 이듬해 4월까지 팀랩은 타이베이에서 전시 〈teamLab: Dance! Art Exhibition, Learn & Play! Future Park〉를 열었다. 전시 작품 가운데 하나는 〈배우다! 미래의 유원지〉로, 어린이들이 뛰노는 작품이었다.

이노코 타이베이에서 〈그라피티 네이처 Graffiti Nature〉를 전시했다. 이 작품에서는 사람이 밟으면 그림으로 그려진 동물들이 도망

왼쪽 〈연결하다! 블록 열차〉(〈배우다! 미래의 유원지〉) /
오른쪽 〈거대하게 연결되는 블록 도시 Giant Connecting Block Town〉 ©teamLab

간다. 또 사람이 가만히 서 있으면 그 주변에 꽃이 피기 시작하는데, 그 꽃을 밟으면 시든다. 꽃이 피면 그곳에 나비들이 모여들어 증식한다. 자신이 그린 나비가 늘어나고, 또 그 나비를 개구리가 잡아먹고 증식한다. 개구리에 먹히면 그림의 나비는 사라져버린다. 그 개구리를 도마뱀이 잡아먹기도 한다.

우노 먹이 사슬이다. 그 세계에 존재하는 것은 전부 관람객이 그린 것인가?

이노코 고래 빼고는 동물도 꽃도 모두 관람객이 그린 것이다. 그렇게 자신이 그린 그림이 먹이 사슬 속에서 포식하기도 하고 번식하기도 한다. 아마도 나는 개체보다는 상태나 현상을 좋아하는 것 같다.

〈그라피티 네이처〉는 평평한 마루가 아니라 커다란 봉우리와 계곡으로 이루어진 공간에 전시되어 있다. 그래서 어린이는 자기 키

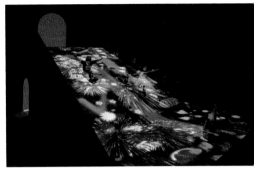

〈미끄러지며 자라다! 과일밭 Sliding through the Fruit Field〉(《배우다! 미래의 유원지》) ©teamLab

보다 높은 언덕을 올라야 작품 세계를 인식할 수 있다. 내려가는 언덕도 급경사로 되어 있어서 마치 미끄럼틀 같다. 그곳에는 만발한 꽃 속에서 도마뱀이나 개구리, 고래 등 동물이 꿈실거린다.

〈호놀룰루 비엔날레〉(2017. 3–2017. 5)에도 참여했지만, 타이베이의 전시 공간처럼 입

왼쪽 〈연결하다! 블록 열차〉(《배우다! 미래의 유원지》)
오른쪽 〈거대하게 연결되는 블록 도시〉 ©teamLab

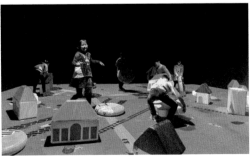

〈그라피티 네이처: 움직이지 않는 산, 움직이는 호수〉
Graffiti Nature: Still Mountains and Movable Lakes〉©teamLab

체 공간으로 만들 수 없었기 때문에 '힘내면 옮길 수 있는 산'과 '힘내면 옮길 수 있는 호수'를 휴대용으로 만들어서 가져갔다.

우노 마루라는 평면을 높낮이를 포함해 억지로라도 3차원 작품으로 만드는 게 중요했다.

이노코 무의식이긴 해도 언덕과 트램펄린은 신체성을 깨우는 최소한의 세트가 된다.

우노 만약 누군가 "이건 그냥 언덕과 트램펄린일 뿐이잖아?"라고 말해도 그것대로 괜찮다는 거다. 본래 이노코 씨가 해온 일은 '평면적이고 언어적인 지식'에서 '입체적이고 신체적인 지식'으로 바꾸는 거였으니까. 체육 교육 같은 규칙 훈련이 아니라 '언덕과 트램펄린에서 놀게 하는 일'이야말로 본질인 셈이다.

바꿔 말하면, 3차원 공간에 접해 있는 것만으로도 인간은 신체적 지식을 발동하는데,

지금까지의 테크놀로지로는 그것을 가시화하거나 조작할 수 없었는지 모른다. 하지만 정보 테크놀로지가 발달하여 2차원의 의식만이 아니라 3차원의 신체적 지식도 쉽게 제어할 수 있게 되었다. 그 흐름 속에 팀랩의 예술이 있다.

나는 이노코 씨가 일본에 엄청나게 큰 상설 유원지를 만들어주면 좋겠다. 지금까지의 노하우를 결집한 유원지를 몇 개라도 만들면 어떨까?

몸으로 세계를 지각하는 감각을 부활시키다

2017년 팀랩의 전시를 보기 위해 싱가포르를 방문한(CHAPTER 8 참조) 우노는 그 무렵

〈그라피티 네이처〉, 감상자가 그린 생물들이 작품 세계에서 태어난다. ©teamlab

팀랩의 작품이 띠는 경향에 대해 물었다.

우노　최근 팀랩 작품은 본격적으로 놀이공원다운 접근법에 가까워지고 있다. 엔터테인먼트 쪽 작품이 늘어난 것 같은데, 어떤가?

이노코　'미래의 유원지'라는 공동 가치 창조를 위한 지육^{지적 능력 육성} 프로젝트는 바로 유원지를 목표로 하고 있다.(웃음) 역시나 신체적 체험을 통해 얻는 지식에 흥미가 있어서다. 디지털이라는 개념을 손에 넣은 인류는 예술에 한정하지 않고 여러 가지 것들이 어떻게 변해가는지, 그저 거기에만 흥미가 있었다. 디지털에 의한 예술이 어떻게 고정관념을 깨고 사람을 자유롭게 하며 미의 영역을 확장하는지, 그리고 앞으로 사람들은 어떻게 되길 바라는지를 항상 고려하며 작품을 만든다.

우노　과연! 팀랩의 작품 접근법은 인간이 긴장을 풀고 평상시와는 다른 지성이 발동하는 상태에서 얻을 수 있는 쾌락을 최대화한다. 그 접근법 중 하나로, 어린이들이 미끄럼틀에서 뛰노는 것과 같은 상태가 존재한다고 본다.

이노코　딱히 어린이를 의식한 것은 아니다. 다만 인간은 좀 더 몸으로 생각하는 능력을 가졌을 테고, 몸으로 세계를 지각하고 있으리라고 생각했다. 그 감각을 다시 한번 부활시키고 싶었다.

미술관 밖으로 예술을 꺼내다

우노　한편 최근 팀랩의 작품은 감상자와 작품, 감상자와 감상자 사이에 상호작용이 일어나 경계를 파괴해가는 것들이 늘어나고 있다. 그 연장선상에는 '미술관이나 갤러리 밖에서도 여전히 미술에 접해 있는 상태를 어떻게 만드느냐'라는 문제가 남아 있을 것이다.

이노코　분명 그렇다.

우노　예술은 아니지만, 그 문제를 가장 잘 대처한 사례가 구글 문화다. 구글 사내 벤처로 시작한 나이언틱^{Niantic}이 만든 〈포켓몬 GO〉야말로 작품이 일상 속으로 완전히 파고드는 데 꽤 성공했다. 거리 곳곳에 피카추가 있는 AR^{Augmented Reality, 증강 현실} 화면의 비주얼이 그 상징이다. 물론 이노코 씨와 구글은 접근법도 다르고 사상도 다르다. 하지만 만약 이노코 씨가 본격적으로 구글과는 다른 방법으로 미술관 밖으로 예술을 끄집어내는 데 본격적으로 도전한다면 재밌지 않을까?

나이언틱의 대표 존 행크^{John Hanke, 구글 맵 개발에 참여한 뒤 구글 사내 벤처로 나이언틱랩을 설립했다. 위치 정보 게임 〈Ingress〉를 릴리스한 뒤 구글에서 독립해 〈포켓몬GO〉를 만들었다}의 사상을 요약하면 이렇다. 충분히 정보화된 세계를 제공하면, 구체적으로

구글 맵 등을 통해 검색이 가능해진 이 세계를 돌아다닐 수 있다면, 인간은 자연이나 역사를 직접 접하는 일이 많아져서 확률적으로 창의성이 왕성해진다는 것이다.

바꾸어 말하면 세계를 검색 가능한 데이터베이스로 해두면, 인간은 자연이나 역사와 직접적으로 접속할 수 있다는 것인데, 그야말로 초창기 인터넷의 이상을 베타로 추구하고 있는 셈이다. 그래서 구글은 웹사이트가 아닌 실제 공간을 검색하는 일로 방향을 돌리고 있다.

단순히 구글 맵을 제공하는 것만으로는 사람들이 그리 간단히 사용하지 않을 테니까 일종의 게이미피케이션으로 〈Ingress〉에서 〈포켓몬 GO〉로 설정했다고 본다. 이때 행크는 출퇴근하거나 쇼핑하는 일상 속에서 자연이나 역사의 데이터베이스와 접한다는 형식을 일관되게 고집했다. 하지만 이노코 씨는 비일상의 예술로 비슷한 일을 실천하고자 한다.

이노코 생활을 해크hack. 작업 과정 그 자체에서 느껴지는 순수한 즐거움 외에는 어떤 건설적인 목표도 갖지 않는 프로젝트 혹은 그에 따른 결과물하기란 쉽지 않다.

우노 그렇다면 팀랩의 예술은 역시 테마파크를 목표로 해야 한다. 정확하게는 이상적인 미래 도시를 시뮬레이션한 테마파크가 좋겠

다. 구글이 인간의 일상생활 일부를 해크한다면, 팀랩은 생활을 바깥쪽에서 통째로 감싸는 것을 만들어야 한다. 월트 디즈니가 디즈니랜드 창설을 고집한 이유도 아마 거기에 있다. 영화관에서 나오는 순간 마법의 세계가 사라져버린다는 사실이 테마파크에 집착하게 했다고 본다.

이노코 자신들의 세계관으로 세상을 완전히 감싸는 일은 매우 흥미롭다.

우노 개그맨이자 그림 작가인 니시노 아키히로にしのあきひろ 씨는 "디즈니를 쓰러뜨리겠다"고 말하는데, 앞으로 일본의 새로운 엔터테인먼트나 문화 활동은 디즈니가 못하는 일을 어떻게 해내느냐에 달려 있다고 믿는다. 디즈니는 애니메이션이라는 100퍼센트의 창조물이 궁극의 영상 작품이자, 나라의 문맥에 속박되지 않고 확대할 수 있는 글로벌 콘텐츠임을 증명했다. 거기에 어떻게 대항할 것이냐.

이노코 그래서 예술이야말로 영화를 대신할 21세기 글로벌 콘텐츠라는 느낌이 든다. 물론 예술이 영화처럼 지배적 중심이 될 거라고는 생각하지 않지만, 사람들의 흥미가 여러 가지로 분산해가는 속에서 예술이 인류의 공통 체험으로 영향을 미칠 수 있지 않을까?

우노 그것은 '정보'에서 '체험'의 시대로 변했

⟨Walk, Walk, Walk : Search, Deviate, Reunite⟩ ©teamLab

기 때문일 것이다.

　인터넷의 등장 이후, 문자나 음악이라는 정보를 통해 타인의 이야기에 감정을 이입하는 것보다 자기 자신이 주인공이 되는 체험, 즉 자신의 이야기로 문화의 중심이 옮겨가고 있다. 젊은 세대는 만화책을 보기보다는 친구와 SNS하는 데 시간을 쏟고, 화면 속 영웅이나 운동선수에게 감정 이입하기보다 자신이 주인공인 이야기를 SNS로 전개하는 데 더 흥미가 있다. 그러고 보면 오히려 활판 인쇄의 탄생에서 영상 기술 대두까지의 250년간이 인류가 타인의 이야기를 소비하던 특별한 시대였던 게 아닐까? 인간은 본래 남의 이야기를 듣는 것보다 자기 이야기를 하길 더 좋아

하게 마련이라서 앞으로 사람들이 원하는 것은 점점 그 방향으로 돌아서리라 본다. 그런 사람들의 욕망과 이노코 씨가 만드는 체험형 예술은 매우 친화성이 높다.

'걷기'가 상기시키는 신체적 지식

2018년, 싱가포르에서 열린 전시 ⟨Walk, Walk, Walk : Search, Deviate, Reunite⟩는 이노코가 생각하는 '몸이 동적인 상태에서의 신체적 지각 체험'을 표현한 것이다. 전시와 같은 이름을 붙인 작품이 환기하는 바는 무엇일까?

이노코　'걸으면서 보는 것'을 강조하고 싶어

서 제목을 그렇게 정했다. 미로처럼 여러 갈림 길이 있는 세계를 초상들이 줄지어 걸어간다. 감상자가 초상을 만지면 반응하게끔 되어 있어서 감상자는 초상과 함께 어디까지라도 걸어갈 수 있다.

이 세계에서는 행렬이 있는 장소에 꽃이 피거나 달구지가 있고, 사람이 새에게 잡혀가기도 한다. 반대로 행렬이 사라지면 대나무 숲에 반딧불이가 날아오고 연꽃이 핀다. 즉 누군가 한 사람의 초상을 쫓아 함께 걸어가면서 한꺼번에 모든 요소를 볼 수는 없다. 무언가를 보고 있을 때는 무언가를 반드시 볼 수 없는 구조로 되어 있다. 가끔 행렬이 여러 길로 갈라지는데, 그때는 어디로 쫓아갈지 선택해야 한다.

우노 걸으면서 본다는 형식이 참 재미있다.

이노코 작품 속 등장인물도 걷고 감상자도 걷는다. 그 걸어가는 과정을 통해 정신적인 무언가도 한 걸음 한 걸음 나아간다는 뜻을 작품 제목에 담았다.

우노 걷는다는 행위와 팀랩의 작품 관계가 참 흥미롭다. 가만히 서서 작품을 볼 때보다 이리저리 헤매면서 걷는 쪽이 더 인상에 남는다. 걷고 있을 때 뇌의 어떤 부분이 활성화한다고 할까, 어쩌면 걷지 않으면 할 수 없는 감

상 행위가 있는 것만 같다. 사람들은 의외로 걷고 있는 상태에서 뇌의 접근은 생각하지 않는 듯하다.

이노코 바로 그거다. 이 작품에서 그걸 표현하고 싶었다.

우노 걸으면 생각이 정리된다든가 이야기가 활기를 띤다든가 하지만, 걷는다는 속도감이 인간에게 미치는 영향은 실로 중요하다. 이노코 씨가 말하는 신체적 지식은 실제로 걷고 있을 때 가장 개방된다. 앉아 있을 때든 놀이기구를 타고 있을 때든, 멈춰 있을 때는 언어적 지식을 사용하기 때문이다.

이노코 반대로 달리면 찬찬히 볼 수 없다.

우노 달리면 동시에 다른 일도 하기 어렵다. 지금의 세상은 멈추거나 달리거나 두 가지 선택지로 나뉘어 있는 듯하다. 그 속에서 인류는 걷기의 속도감을 잃어가고 있다. 사실 나는 '걷기'가 앞으로의 세상을 생각하는 데 사상적인 키워드가 되리라 믿는다.

다만 '걸으면서 본다'는 형식은 사실 팀랩이 지금껏 쭉 해왔던 일이기도 하다. '걷는다'라는 모티프가 이제야 작품 자체의 콘셉트로 승화된 것 같다.

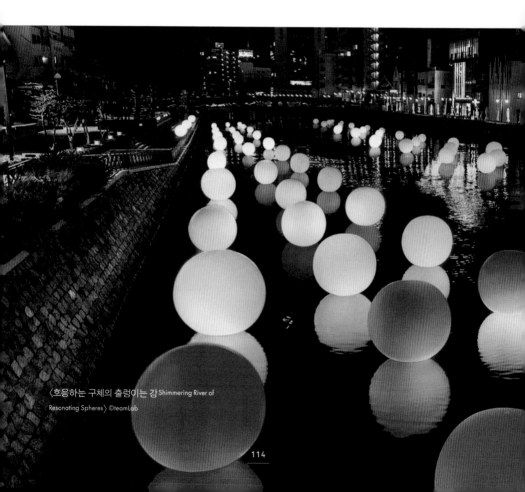

CHAPTER

7

지방의 잠재성을 끌어내다

〈호응하는 구체의 출렁이는 강 Shimmering River of
Resonating Spheres〉 ©teamLab

일본에는 뛰어난 지리적 특성을 가진 장소, 역사적 배경을 가진 장소, 독특한 문화가 있는 장소가 있다. 그곳들은 깊이 알면 매력적이지만, 외국인에게는 조금 이해하기 어렵거나 현대인에게는 다소 지루한 면이 있다. 디지털 아트의 힘을 이용하여 그 장소의 특성을 살리고 새로운 가치를 덧붙여 확장할 수 있다면, 그곳에는 도시에는 없는 매력적인 명소가 될 수 있는 가능성이 존재한다.

– 이노코 도시유키

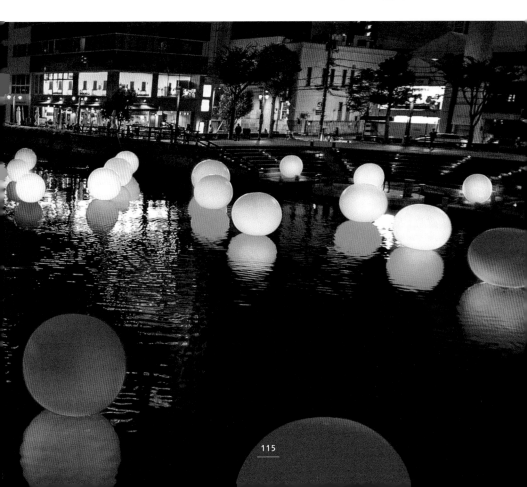

〈도쿠시마 라이트시티 아트 나이트 – 팀랩 빛나는 강과 빛나는 숲〉

2016년 12월, 팀랩은 이노코의 고향 도쿠시마에서 개최된 〈도쿠시마 LED 아트 페스티벌〉에 작품을 전시했다. 작품의 콘셉트는 무엇이었을까?

이노코 Digitized Nature의 연장으로, 거리를 통째로 디지털화한 예술 작품을 만들었다. 3년에 한 번꼴로 〈도쿠시마 LED 아트 페스티벌〉이라는 예술 축제가 열리는데, 세 번째를 맞이한 2016년에 팀랩의 작품 〈도쿠시마 라이트시티 아트 나이트 – 팀랩 빛나는 강과 빛나는 숲Tokushima Digitized City Art Nights teamLab: Luminous Forest and River〉(이하 〈도쿠시마 라이트시티 아트 나이트〉)을 메인으로 전시했다.

우노 도쿠시마에서 이노코 씨의 인지도가 어느 정도인지 느껴지더라.

이노코 아니, 아니, 그렇지 않다. 도쿠시마에는 청색 LED로 2014년 노벨 물리학상을 받은 나카무라 슈지中村修二, 캘리포니아대학교 산타바바라캠퍼스 교수가 근무했던 니치아 화학공업 주식회사日亜化学工業株式会社라는, 세계적으로 LED를 제조하는 회사도 있어서 〈도쿠시마 LED 아트 페스티벌〉 같은 이벤트가 시작된 듯하다.

우노 도쿠시마에는 학창 시절에 여행으로 가본 게 전부다. 어떤 곳인가?

이노코 도쿠시마는 엄청 많은 강을 끼고 있다. 시내에 무려 138개나 되는 강이 있다. 옛날에는 자주 홍수가 나서 온 집안이 물바다가 됐다, 집 옆에 있는 문구점 종이가 전부 물에 젖어 못 쓰게 됐다는 등 할머니는 즐겁다

왼쪽 〈도쿠시마 LED 아트 페스티벌〉에서 입장을 기다리는 관람객들. 현지 사람들이 더 많이 방문했다.
오른쪽 도쿠시마시 중심부에 있는 효탄지마

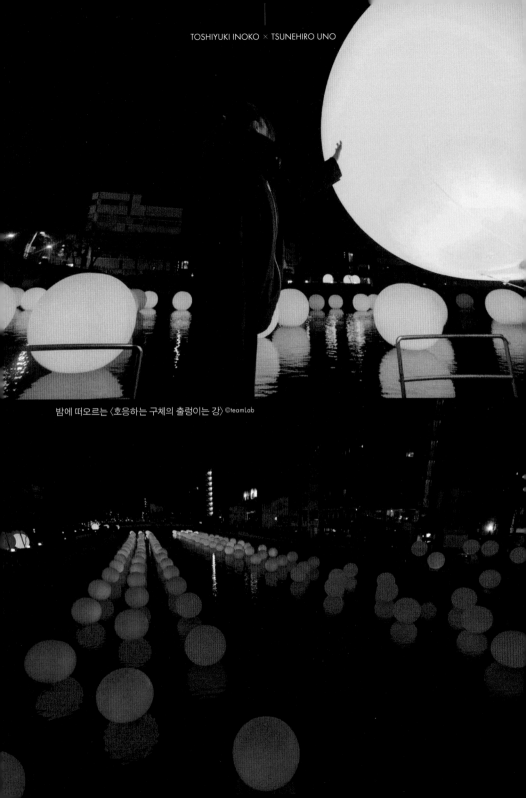

TOSHIYUKI INOKO × TSUNEHIRO UNO

밤에 떠오르는 〈호응하는 구체의 출렁이는 강〉 ©teamLab

는 듯 이야기해주셨다.(웃음)

그런 홍수에도 끄떡 않고 도쿠시마 사람들은 강을 굉장히 사랑한다. 옛날에 나카가와라는 곳에 댐을 만들려는 계획이 있었는데, 현지 사람들이 30년 넘게 반대해서 공공사업을 중지한 적이 있다. 이 일은 전국적으로도 유명한 사례가 되기도 했다.

작품을 만든 곳은 도쿠시마 역에 있는 중심 시가지였다. 이곳은 강들이 교차하고 있어 '효탄지마ひょうたん島'라고 불리는 거대한 모래섬으로 되어 있다.

우노 사방이 강으로 둘러싸여 있더라.

이노코 섬 한가운데에는 도쿠시마 중앙공원이 있고, 그 공원 한가운데에는 무라마치 시대부터 메이지가 시작될 때까지 성이 있었던 산이 있다. 성터가 있는 그 산은 전국에서도 드문 시가지에 있는 원생림이다. 원생림 자체가 흔치 않은 데다 아마 시가지에 있는 원생림은 거의 없을 것이다. 이곳에는 80여 종의 들새가 있고, RPG 게임role-playing game, 역할을 수행하는 놀이를 통해 캐릭터의 성격을 형성하고 문제를 해결해가는 형태의 게임에서나 나올 법한 수령 600년 된 '용왕님의 식물'이라는 이름의 녹나무Camphor tree가 있다. 참고로 산기슭에 내가 다니던 초등학교가 있는데, 한 달에 한 번은 산 위의 성터에서 조회를 했다.(웃음)

이곳의 강과 숲에 만든 〈성터의 호응하는 숲Resonating Forest in the Castle Ruins Mountain〉과 〈호응하는 구체의 출렁이는 강〉이 축제의 '상징' 작품이 되었다.

어린 시절부터 이노코와 인연이 깊은
'용왕님의 식물'

예술을 통해 도쿠시마의 역사와 지리에 접속하다

우노 이 작품을 봤을 때 NHK 〈브라타모리ブラタモリ〉라는 프로그램이 가장 먼저 떠올랐다. 재편성되기 전까지 에도 시대와 현대의 도쿄 지형을 비교하는 방송이었다.

〈성터의 호응하는 숲〉©teamLab

이노코 그래?

우노 도쿄에 살다보면 도로망과 철도망으로 밖에 위치를 파악하지 않아서 지형에 기반을 둔 지리 감각이 떨어진다. 도시에는 물의 흐름을 토대로 만들어진 요소도 제법 많다. 예를 들어 도쿄는 꽤 많은 강이 매립되어 있고, 강의 흐름도 계속 바뀌기 때문에 과거에 비해 그 도시가 만들어진 과정을 느끼기 어렵다. 〈브라타모리〉는 사회자 타모리 씨가 고지도를 한 손에 들고 온축을 기울여 말하는데, 두 지형

의 고저 차나 물의 흐름을 통해 에도 시대의 거리가 지니고 있던 문맥을 떠올리게 한다. 그렇게 과거와 현재, 두 거리를 중첩해간다.

〈도쿠시마 라이트시티 아트 나이트〉의 팀랩 작품은, 요컨대 타모리라는 캐릭터와 역사 온축 대신에 예술을 대입하여 캐릭터와 언어가 아닌 빛이나 소리, 촉감 체험을 통해 도시의 역사와 지리에 인간을 접속한다.

예를 들어 〈호응하는 구체의 출렁이는 강〉의 구체를 만지면 주변에 있는 구체도 마찬가

지로 색이 변하고 음색을 울리며 반응하기 때문에 강의 흐름이 알기 쉽게 가시화된다. 물의 흐름에 맞춰 도시가 형성되었다는 사실을 옛날에 비해 알기 어려워졌는데, 그것을 체감할 수 있게 한다. 예술을 통해 도시가 만들어진 과정을 떠올릴 수 있게 해주는 거다.

이노코 그런 의미에서 보면 도쿠시마는 도쿄에 비해 옛 자취가 남아 있을지도 모르겠다. 그리고 단순하게 강과의 거리가 가깝다. 강에 떠 있는 구체와 물가에 닿는 구체가 연속적이다.

우노 그것은 시모가모 신사의 〈호응하는 구체〉와 비교해서 생각하면 알기 쉬울 것 같다. 시모가모 신사는 닫힌 공간에서 체험을 제공했지만 〈호응하는 구체의 출렁이는 강〉은 개방된 공간이랄까, 도시를 무대로 강의 흐름과 거리가 형성된 과정을 체감하게 하는 구성이다. 〈호응하는 구체〉가 점點적인 작품이라면, 〈호응하는 구체의 출렁이는 강〉은 강의 흐름을 따른 듯한 상당히 선線적인 작품이다.

이노코 도쿠시마의 거리를 형성한 지형은 참 재밌다. 자세히 보면 별난 지형인데, 이곳 사람들 대부분은 여기에 진귀한 원생림이 있다는 사실을 잘 모를 것이다.(웃음)

우노 하지만 그 지리적 특징이 도쿠시마의

역사를 만든다. 이노코 씨는 예술을 통해 사람과 지리의 거리를 가깝게 함으로써 도시 역사에 대한 접근을 보다 강하게 시험하고 있다고 생각한다.

예술의 전시 공간으로 지방 도시는 재미있다

이노코 〈도쿠시마 라이트 시티 나이트〉와 오사카 〈Music Festival, teamLab Jungle〉 (CHAPTER 4 참조)이 거의 같은 시기에 개최되어 일주일 동안 매일 도쿠시마와 고베를 왔다 갔다 했다. 아와지시마에 있는 고베행 휴게소에 들르는 게 당시 유일한 낙이었다.(쓴웃음)

우노 그 짧은 기간에 그렇게 자주 세토 대교 혼슈 지방과 시코쿠 지방을 연결하는 다리를 왕복한 사람은 물류 관계자를 제외하면 이노코 씨밖에 없을 거다.

이노코 그래도 도쿠시마 전시가 끝나고 확인해보니 10일 동안 약 32만 명이나 방문했더라. 32만 명이라니 엄청나지 않은가? 도쿠시마 거리가 아와오도리 때만큼이나 붐볐다.(웃음) 주로 시코쿠와 간사이 사람들이 많이 와주었고, 외국인도 많이 왔다.

32만 명은 도쿠시마의 인구수보다 많다.

앞으로 10년 정도 노력하면 아와오도리급 이벤트가 될 것 같다. 정말 그렇게 된다면 사실 세계에서 봤을 때 도쿠시마가 도쿄보다 가능성이 있겠다 싶었다.

해외에서 일하다 보면 '도쿄'라는 도시의 가치가 국제적으로 점점 더 떨어지고 있다는 기분이 든다. 물론 2017년 도쿄의 GDP^{국내총생산}는 뉴욕과 나란히 세계 1, 2위로, 도시 경제 규모의 힘이 있다. 하지만 단지 인구가 많을 뿐 실제 1인당 GDP는 낮다.

우노 나 역시 도쿄 미디어 업계의 한 사람일지도 모르지만, 도쿄의 출판, 방송, 광고주들과 이야기할 때 좀 어긋난다는 느낌을 받는다.

경기 호황을 누리던 1980년대와 1990년대의 노하우가 지금 통용할까, 의의로 쓸 만하지 않을까, 일본도 아직 경쟁력 있지 않을까 등, 그들이 나누는 이야기를 들어보면 '막연한 불안감'을 어떻게 외면할지에만 관심이 있다. 그런 조바심이 도시 중심에 깔려 있다. 내가 도쿄에 산 지 10년째인데, 죽은 물고기 같은 눈을 한 사람들을 아주 많이 봤다.

이노코 나는 예술을 전시하는 장소로 오히려 지방 도시가 재미있다는 생각이 들기 시작했다. 개인적으로 지방에서 하는 일이 굉장히 재밌다. 예를 들면, 일본의 지방 도시에는

공항에서 한 시간 정도 이동하면 거대한 숲이 있거나 대자연이 펼쳐지는 곳이 많다. 사실 그런 장소는 경제적으로 꽤 발전한 나라에서는 보기 힘들다. 경제 대국 중에서도 일본은 국토의 산림 보유율이 핀란드에 이어 2위인데, 지방에도 교통과 사회 인프라가 잘 갖추어져 있다. 공사도 금방 진행할 수 있고, 전기도 연결되어 있고, 숲 근처까지 대중교통도 다닌다.

오보케 소보케의 계곡(CHAPTER 5 참조)도 가까운 공항에서 차로 두 시간이면 갈 수 있다. 지리적 상황은 분명 일본이 가진 강점 중 하나다.

우노 바꾸어 말하면 '다나카 가쿠에이田中角栄[●]적인 것=부의 유산으로 여겨지는 것'을 어떻게 되받아쳐서 재미있는 일을 하느냐는 프로젝트의 가능성이다.

1970년대 다나카 가쿠에이의 국토 균등

● 21세기 도요토미 히데요시로 불리는 일본의 정치가. 초등학교 졸업이라는 학력으로 내각총리대신을 지냈다. 전국 각 지역에 인구와 공장을 균등 분배하여 공해 문제를 해결하고 고속도로와 신칸센망을 전국적으로 확대해 고도성장을 하겠다는 일본 열도 개조론을 위해 극단적인 금융 완화를 실행한 그는 '광란 물가'라는 큰 부작용을 불러와 일본 경제를 침체로 빠트렸다. 정치 뇌물 사건 록히드 사건으로 내각총리대신에서 물러났다. - 옮긴이

개발로 한때 인프라는 확대되었으나, 애초에 전제로 한 20세기적 공업 사회의 경제 발전 비전은 완전히 파탄 났다. 그런데 그 인프라만 간신히 남아 있는 상황이다.

도호쿠 출신인 내가 봤을 때, 야마가타 신칸센이나 아키타 신칸센은 '왜 이런 데 역이 있을까?' 싶은 곳에만 역이 있다. 잘못 만들어버린 부의 유산을 어떻게 긍정적인 유산으로 바꿔나갈 수 있을까? 아마도 그것이 미래의 일본 모습 그 자체일지도 모르겠다.

이노코 세계 속 일본 상황과 팀랩의 주제를 포개어봤을 때, 되도록 일본에서는 지방에 존재하는 자연과 사람과의 교류가 오래도록 지속한 장소에서 그 자연과 장소를 그대로 사용한 예술이나 전시 활동을 하고 싶다. Digitized Nature에 힘을 쏟고 있는 것도 그런 이유다.

우노 애초에 도쿄라는 곳은 유럽과 미국 대도시의 모조품이다. 메이지 시대부터 도쿄는 '가짜=유럽과 미국의 모조품'으로, 예술이나 문학, 건축에서도 '모조품이라는 자각을 통해 비평적 패러디'를 해왔다. 결국, 근대의 일본은 쭉 아이러니의 문화였다.

물론 1980년대부터 1990년대에 걸쳐 시부야가 세계에서 가장 멋진 도시라고 착각했던 시기가 있었다. 하지만 그것도 순식간에 끝나버려서 이제 도쿄에서 할 수 있는 일은 런던이나 뉴욕에서 더 높은 수준으로 할 수 있다. 그런 상황에서 팀랩은 원래의 아이러니 문화로 돌아가는 게 아니라 '아이러니의 재미를 넘어선 곳에서 어떻게 예술을 만들까?'를 고민한다. 그래서 이노코 씨의 참조 대상은 근대가 아닌 근세보다 앞이다. 그리고 그런 이노코 씨가 선택한 곳은 이미테이션 도시인 도쿄가 아니라 자유롭게 접근할 수 있는 지방이다.

이노코 지방에서 '기존 시설을 활용해달라'는 의뢰가 자주 들어오는데, 되도록 그런 일은 하고 싶지 않다. 자연이 재미있다고 생각해서 작품을 만들고 있기 때문이다.

우노 어찌 보면 그것은 '잘못 발전해버린' 일본의 어느 부분을 재평가하고, 어느 부분을 평가하지 않는다는 문제이기도 하다. 시설까지 재활용하면 과거를 전적으로 긍정하는 형태가 되고 만다. 그러지 않고 '이상한 곳에 신칸센이 다닌다'와 같은, 어디까지나 자연과 사회의 관계만을 추려내서 재이용하는 게 재밌을 듯하다.

이노코 그래서 앞으로도 지방에서 계속 작품을 만들고 싶다.

〈성터의 호응하는 숲〉©teamLab

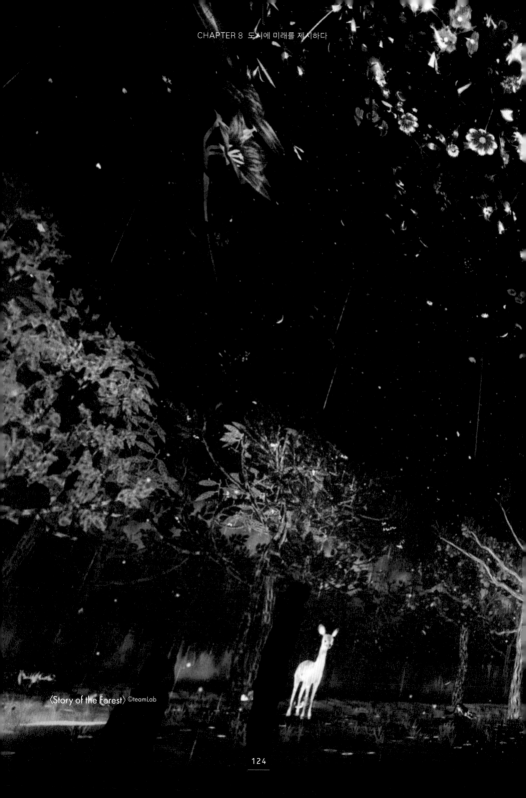

⟨Story of the Forest⟩ ⓒteamLab

CHAPTER

8

도시에 미래를 제시하다

팀랩은 싱가포르와 상하이 같은 글로벌 도시에서도 많은 전시를 개최한다. 그 도시는 뉴욕이나 런던과는 달리 새로운 아티스트에 베팅하면서 미래의 가치를 만들고자 한다. 그런 장소에서 전시를 연다는 것은 실로 큰 의미를 지닌다.

– 이노코 도시유키

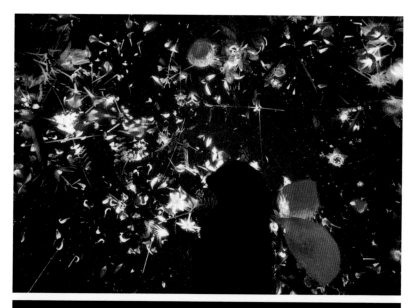

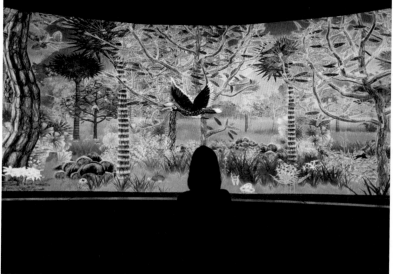

〈Story of the Forest〉 ©teamLab

왼쪽 호텔에서 휴식을 취하는 우노와 이노코
오른쪽 싱가포르의 상설 전시 〈FUTURE WORLD: WHERE ART MEET SCIENCE〉

팀랩과 인연이 깊은 도시 싱가포르

2017년 봄, 우노는 싱가포르에서 열린 팀랩의 전시장을 방문했다. 이 도시에서 팀랩의 예술이 환영받는 이유는 무엇일까?

우노 작품을 보러 싱가포르로 오긴 했지만, 니혼TV 버라이어티 프로그램 〈어나더 스카이 アナザースカイ〉에서 "싱가포르를 엄청나게 좋아한다"고 말했던 이노코 씨에게 먼저 묻고 싶다. 이노코 씨에게 싱가포르란 무엇인가?

이노코 실은 싱가포르와는 여러모로 인연이 깊다. 팀랩의 첫 상설 전시 〈FUTURE WORLD: WHERE ART MEET SCIENCE〉를 연 곳이기도 하고, 팀랩이 처음 참가한 국제 비엔날레도 〈싱가포르 비엔날레 2013〉이었다.

우노 참 재미있는 인연이다. 그건 싱가포르라는 나라가 자신들의 아이덴티티를 기술하는 예술을 만들고자 했던 때에 팀랩을 선택했다고 봐도 되겠다. 옛 일본은 서양의 예술을 자신들의 문맥에 적용하기 위해, 일본의 전통예술과 서양 예술의 하이브리드를 만들려고 했다. 싱가포르는 그런 길을 택하지 않았다.

이노코 싱가포르의 1인당 GDP는 이미 일본의 1.6배인 데다 관광객 수도 도쿄보다 많다. 다시 말해 싱가포르는 사실상 도쿄보다 풍요롭고 국제적인 도시다. 국가가 된 역사는 겨우 50년이지만, 도시의 미래를 위해 전 세계에서 새로운 가치관으로 삼기 좋은 것들을 모으는 것을 합리적으로 고려해온 나라다.

이번 전시는 국립박물관에서 열렸는데 〈Story of the Forest〉라는 대규모 설치 공간

을 발표했다. 높이 약 15미터 되는 돔의 공중에 다리가 놓여 있고, 그 다리에서 벽을 따라 나선형 회랑이 뻗어 있는 장소에 설치했다. 작품 입구에서 출구까지 관람객이 이동하는 거리가 170미터가 넘는다.

회랑의 벽에 싱가포르의 자연 역사를 주제로 한 작품을 만들었다. 두루마리 그림 같은 느낌으로, 긴 회랑을 걸어가면 아침에서 밤으로 시간이 흐르고, 각각의 시간에 실제 싱가포르에서 사는 동식물이 나온다. 또 싱가포르의 계절에 맞춰 건기와 우기도 찾아온다.

동식물이 나오면 관객이 스마트폰에 설치한 앱이 반응해서 도감이 만들어진다. 그리고 '이 동물의 생태계는 이러이러한 이유로 멸종

우려가 있다'와 같은 박물학적 정보를 가르쳐 준다.

우노 이거 완전 〈포켓몬 GO〉 아닌가?

이노코 아니다. 〈포켓몬 GO〉의 배포 개시일은 2016년 7월이고, 〈Story of the Forest〉의 상설 전시는 2016년 12월부터였지만, 제작 자체는 2년 이상 걸렸다. 〈포켓몬 GO〉의 등장은 우연이라고 생각할 수밖에 없다.(쓴웃음)

〈포켓몬 GO〉에는 없고 〈Story of the Forest〉에 있는 것

우노 그런데 이 작품은 내가 〈포켓몬 GO〉를 하면서 '이러면 좋을 텐데' 하고 생각했던

왼쪽 마리나 베이 샌즈 부지 안에 있는 아트 사이언스 뮤지엄 / 오른쪽 위 우노의 카메라에는 별다른 이유도 없이 이노코의 사진이 많다. / 오른쪽 아래 〈Story of the Forest〉 입구

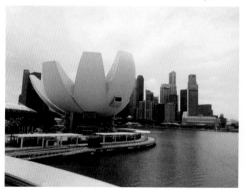

것에 굉장히 가깝다. 〈포켓몬 GO〉가 일본에서 릴리스되었을 때 나는 가고시마에 있었다. 모처럼 가고시마에 왔으니까 포켓몬스터 코이킹● 보다는 사쿠라지마 주변에 사는 물고기를 잡는 편이 훨씬 재밌겠다고 판단했다. 그 땅에 사는 생물이나 동식물을 잡을 수 있는 쪽이 거기까지 이동한 보람도 있고 지식욕도 충족되고 재미있지 않을까?

이노코　걸어 다니면서 동식물을 만난다는 점은 똑같다. 그렇지만 나는 〈포켓몬 GO〉도 그렇고, 게임을 별로 좋아하지 않아서 딱히 의미가 없다고 봤다.

● 잉어를 모티프로 한 포켓몬으로, 한국에서는 '잉어킹'이라는 이름으로 소개되었다. – 편집자

우노　게임이란 건 능동성의 컨트롤이다. 아마도 이노코 씨는 그걸 싫어하는 것 같다. 좀 더 몸이 자연스러운 느낌으로 대상과 조화를 이루어가는 걸 좋아하는 타입이다.

〈Story of the Forest〉는 싱가포르의 정체성을 기술했다?

이노코　싱가포르는 미니어처 가든 같은 도시 국가다. 〈Story of the Forest〉는 그 도시 안에 가공의 정글을 만든다. 반도 전체의 자연을 응축해놓은 정글 안을 직접 탐험하면서 동식물을 깊이 알아가는 작품을 만들고 싶었다.

우노　그야말로 싱가포르의 정체성 그 자체

왼쪽 〈스케치 타운Sketch Town〉 / 오른쪽 〈Story of the Forest〉에서 노는 우노

마리나 베이 샌즈

다. 굳이 말로 표현하자면 싱가포르라는 나라는 우주 식민지 space colony 같은 곳이다.

이노코 그렇다.(웃음)

우노 마리나 베이 샌즈 Marina Bay Sands 는 싱가포르의 정체성을 가장 알기 쉽게 표현했다. "우리는 육지 위에 노아의 방주와 같은 인공 도시를 구축했다" 같은 느낌? 나라의 역사가 없다는 사실과 인공성에 대한 일종의 자학마저 느껴진다. 그렇기 때문에 변화를 위한 예술이 필요하다.

〈Story of the Forest〉는 싱가포르라는 도시 국가의 정체성을 어떻게 기술할지를 생각했을 때, 자연환경조차도 인공 미니어처 가든에 넣고 통제하겠다고 선언하고 있는 것처럼 보인다. 앞으로의 도시 사람들은 이렇게 도시의 예술 속에 도시와는 다른 논리로 만들어진 공간을 추구할지도 모른다.

이노코 싱가포르를 막론하고 21세기의 많은 도시가 인구 대집중으로 싱가포르처럼 될 수밖에 없다. 도시와 자연은 완전히 분리될 것이고. 그런 때 박물학적 교육과 함께 자연이 그려진 세계로 능동적으로 들어가는 것 같은, 그건 도시 속 박물관이 해야 할 하나의 역할이 아닐까?

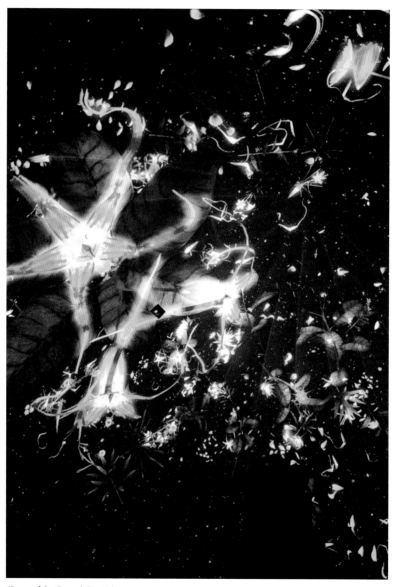

〈Story of the Forest〉 ©teamLab

위 〈teamLab: Universe of Water Particles in the Rank〉 전시장 외관
아래 밤에 TANK Shanghai 앞을 배회하는 두 사람

이 작품을 만들 때 그 점을 의식했다. 교육적 역할을 담당하면서 제대로 즐길 수 있는 체험, 그리고 도시에 즐거운 무언가를 만든다면 어느 정도 미래를 제시하여 세상 사람들이 보러 올 법한 작품을 만들고 싶었다.

우노 실리콘밸리의 IT 기업가들이 팀랩의 예술을 자신들의 동반 주자로서 지원했다고 앞서 말했다(CHAPTER 3 참조). 그것은 자못 뉴욕의 박물관적 예술과는 다른 자신들만의 예술을 찾고 있다는 의미다. 싱가포르 역시 마찬가지가 아닐까? 그들은 21세기 글로벌 시티의 대표 주자로서 아시아의 중심이 되어갈 미래를 아이덴티티로 말하지 않으면 안 된다. 그런 상황에서 이노코 씨가 목표로 하는 '미래를 느낄 수 있는 예술'이 필요했는지도 모른다.●

상하이 현대미술관이 연료 탱크 철거지를 이용한 이유

2019년 봄, 팀랩은 상하이에서 전시 〈team Lab: Universe of Water Particles in the

● 이노코는 그 뒤 〈포켓몬 GO〉에 빠져 당시 팀랩 본사를 포켓스톱으로 만들 방법까지 모색했다. - 우노

Tank〉를 개최했다(2019. 3. 23-8. 24). **전시는 미술관이 발흥하는 상하이 하안 지구에 새로 생긴 미술관에서 열렸다. 전시를 보기 위해 그곳을 방문한 우노와 이노코는 상하이에서 팀랩이 전시를 여는 의미에 대해 이야기를 나눴다.**

이노코 TANK Shanghai 미술관은 연료 탱크의 철거 건물을 그대로 사용해 만든 곳으로, 미술관 개관 기념 전시였다. 이 미술관은 사설인데, 세계 톱 200에 드는 현대 아트 컬렉터인 차오 지빙 씨가 연료 탱크를 리노베이션해서 대규모 현대미술관으로 만들었다.

상하이 웨스트 번드 지역은 원래 공업 지대였다. 도시가 확대되면서 공업 지대가 이전했고 지금은 아트 지구 같은 곳이 되었다. 이곳에는 세계적인 작품을 모아 전시하는 굴지의 미술관이 모여 있다. 이 일대는 앞으로 한 층 더 힘을 가진 장소가 되리라 예상한다.

TANK Shanghai는 웨스트 번드의 맨 끝에 자리하는데, 대지 내에 있는 탱크 중 하나에서 팀랩 개인전을 열었다. 공간은 2층으로 구성되어 있다. 먼저 2층으로 올라가면, 연료 탱크 모양을 그대로 사용한 〈Universe of Water Particles in the Tank, Transcending Boundaries〉(이하 〈폭포〉)와 〈꽃과 사람, 제

어할 수 없지만 함께 살다, Transcending Boundaries〉(이하 〈꽃과 사람〉)라는 작품을 전시하고 있다. 어마어마하게 큰 원형의 연료 탱크 안에 하나의 소우주를 만들고 싶어서 물의 흐름과 삶과 죽음을 반복하는 꽃이 공존하는 공간을 만들었다.

연료 탱크를 따라 계단을 내려가면, 1층에서는 〈Black Waves: 파묻히고, 잃고, 그리고 태어나다 Black Waves: Lost, Immersed and Reborn〉라는 파도 작품을 공개한다. 헤매는 사이 자신이 어디에 있는지, 어디로 가는지 알 수 없는 공간 속에 세 개의 디스플레이 작품을 전시한다. 대략 그런 형식의 전시다.

우노 우선 미술관 이야기부터 시작하고 싶다. 이노코 씨가 의식하고 있는지 모르겠지만, 장소에 의미가 묻어난다는 점을 생각하고 싶다. 즉, 왜 탱크가 미술관이 되었는지에 대해서다. 지난 20년간 중국 연안은 경제가 발전하면서 주요 산업이 중공업에서 IT로 변했다. 연료 탱크는 20세기 공업 사회, 더구나 중공업의 상징이다. 그런 탱크가 들어서 있던 장소가 지금 IT를 중심으로 한 새로운 산업의 중심이 되고 있다. 그 변화는 시대에 뒤떨어진 상하이와 새로운 중국을 대비하는 것이기도 하다.

이노코 그 말 그대로다. 연료 탱크 앞에는

탱크 내에 만발한 〈꽃과 사람, 제어할 수 없지만 함께 살다, Transcending Boundaries〉에서 이야기를 나누는 두 사람

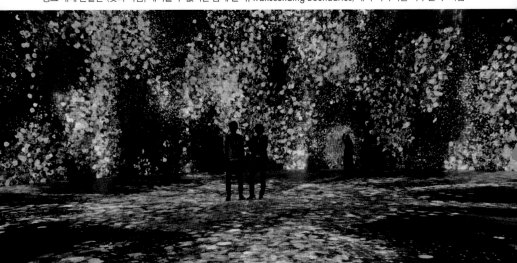

거대한 IT 기업의 상하이 오피스가 지어지고 있다.

우노 자신들의 정체성을 건물이라는 매개를 통해 기술하는 것, 그 발상 자체가 공업 사회의 센스라고 생각한다. IT는 실체가 없지 않는가? 공업 사회에서는 연료 탱크나 공장처럼 눈에 보이는 정체성이 있지만, IT 사회에서는 그런 대상이 없기 때문에 대신 예술이라는 눈에 보이는 것을 필요로 했던 게 아닐까? 다시 말해 도시가 새로운 무대에 올라 자신감을 가지려 할 때, 그에 알맞은 예술을 구비하려고 한 것이다.

이 지역에 새로운 미술관을 만든다는 것은 정보 사회로 변화한 상하이의 새로운 아이콘이 되고자 하는 의도일 테다. 일찍이 연료 탱크가 늘어서 있던 장소였기 때문에, 중국 최대 정보 기술 기업 '알리바바'나 인터넷 서비스 기업 '텐센트' 같은 거대 IT 기업의 오피스가 생겨야 하고, 새로운 미술관이 생겨야 한다. 이 장소에 새로 생긴 미술관에서 팀랩의 예술을 소개한다는 행위는 결과적으로 그런 의미가 뒤따르고 있다고 본다.

이노코 일리 있는 말이다. 물론 건물을 부수지 않고 그대로 사용하는 것이 멋있다는 세계적 리노베이션 추세도 있지만, 그들에게는 일본과 같은 20세기 노스탤지어가 전혀 없다.

〈Black Waves: 파묻히고, 잃고, 그리고 태어나다〉©teamLab

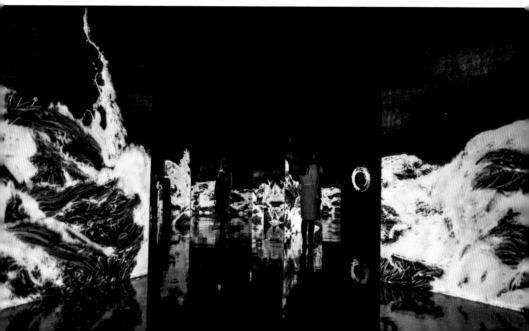

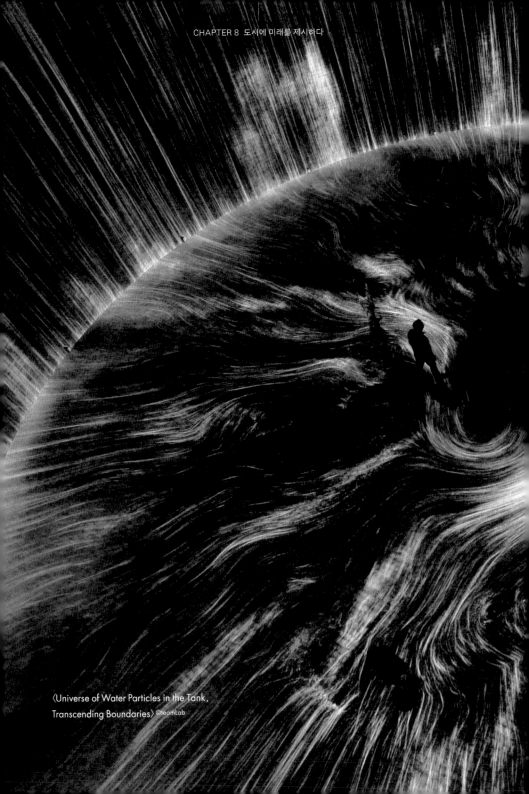

〈Universe of Water Particles in the Tank,
Transcending Boundaries〉 ©teamLab

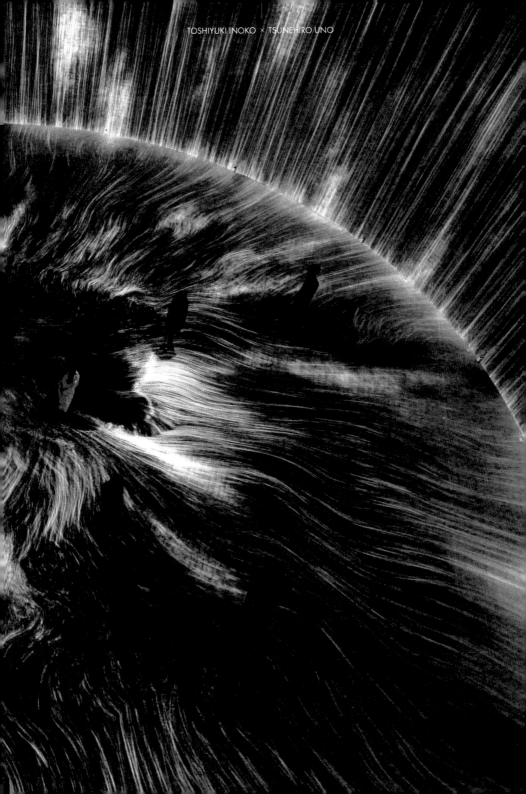

진심으로 자신들이 세계의 중심이라고 생각하는 듯하다. 우노 씨가 말한 대로 일찍이 공업 지대였던 곳이 지금은 미술관 지구가 되었고, IT 기업의 오피스가 들어서고 있다. 이것이 실상이다.

360도, 작품에 둘러싸이다

우노 그나저나 2층 연료 탱크 안의 전시는 가히 압권이었다. 둥근 공간 내벽이 그대로 작품이 되어 감상자를 360도 둘러싸는 방법은 지금까지 흔치 않았다. 실제로 본 나도 아직 여운이 가시지 않을 정도다. 앞으로 여러 가지 방식으로 응용이 가능할 듯하다.

이노코 그 작품과 가장 비슷한 게 2018년부터 도요스에서 개최한 〈팀랩 플래닛〉의 〈Floating in the Falling Universe of Flowers〉다. 하지만 그곳은 공간이 돔이라는 사실조차 느낄 수 없었지만, 이번에는 탱크 형상을 의도해서 만들었다.

우노 도요스의 작품은 어디에 벽이 있는지 알 수 없는 공간에 몰입하게 하지만, 이 작품은 구체 안에 갇혀 있다는 사실을 분명히 자각하게 한다. 시각적으로도 새롭고, 갇혀 있는 감각도 재미있다. 바닥도 벽도 전부 작품으로 빙 둘러싸여 있다. 이런 표현이 맞을지 모르겠지만 묘한 안정감이 있다.

이노코 하나의 소우주라고 할까, 미니어처 가든 같지 않나?

우노 팀랩의 작품은 자연과 같은 에코 시스템을 만들지만, 거기에 360도 둘러싸이는 일은 자신이 하나의 소우주를 손에 넣은 듯한 감각을 불러일으킨다. 이 작품은 탱크 건물에 맞춰 소재의 재미를 끌어내기 위한 접근법을 취했는데, 이는 중요한 점이다. 2018년 파리에서 연 〈teamLab: Au-delà des limites〉나 오다이바의 〈팀랩 보더리스〉 같은 대규모 전시를 보면, 다른 전시는 전부 그것의 부분으로밖에 보이지 않는다. 그렇게 보이지 않으려면 각 도시의 문맥과 대결하는, 즉 이 장소에서 전시하는 데 어떤 의미가 있는지를 추구하거나 건물이라는 소재와 철저히 마주하는 수밖에 없다. 이는 앞으로 팀랩이 세계 여러 도시에서 작품을 전시하기 위한 중요한 부분이다. 거기서 또 다른 의미가 생겨날 것이다.

이 전시로 말하면, 이 지역에서 전시하는 의미와 360도라는 작품의 콘셉트가 잘 짜 맞춰지면 더욱 레이어가 풍부한 작품이 될 것 같다. 이번 전시는 장소와 건물과 제대로 마주한 전시였다.

건축×팀랩의 가능성

우노 갇힌 공간 속에 〈폭포〉와 〈꽃과 사람〉이 있는 미니어처 가든 같은 느낌이 재미있는 까닭은 자신의 세계를 가진 데에 대한 쾌락 때문이다.

나는 디오라마를 좋아한다. 디오라마를 만드는 것도 그렇고, 지도를 보는 것도 그렇고, 세계의 전부를 보지 못하는 인간이 '신의 시점'을 가질 수 있어서다. 딱정벌레를 잡으면 사육 케이스에 흙을 치고 나무를 꽂아 레이아웃해서 자신의 이상향을 만든다. 그것은 인형 놀이의 욕망과 비슷한 듯하면서 다르다. 그림을 그릴 때나 인형 놀이를 할 때의 욕망은 '자신=신'이다. 모든 것을 통제할 수 있다. 하지만 미니어처 가든과 디오라마의 욕망은 다르다. 시점을 이동해야 전체를 볼 수 있다. 3차원이 되는 순간 온전한 세계는 사라진다. 그것이 생물이 되면 통제할 수 없게 된다. 자신이 만든 세계이자 세계의 전모가 눈앞에 있는데도 컨트롤할 수 없다. 그 부분이 재미있다. 그런 의미에서 이 욕망은 가드닝에 가깝다.

파리나 오다이바의 〈팀랩 보더리스〉는 그 쾌락을 느끼기에는 너무 넓다. 닫힌 공간이지만, 개방감이 있고 위층으로 올라가기도 해서다. TANK Shanghai 정도만큼 갇힌 느낌이 들지 않는다. 세계를 완결시키지 않은 것을 콘셉트로 삼아서 그럴 것이다.

상하이의 작품 세계는 완결되어 있다. 완결하지만, 내부는 유동적이고 일정하지 않다. 거기서 오는 재미는 비슷한 애니메이션을 투영하고 있어도 파리나 〈팀랩 보더리스〉와는 별종의 쾌락이라고 생각한다. 탱크의 형상에 맞춘 결과라고 생각하지만, 언젠가 '가둔다'를 주제로 철저하게 작업해봐도 좋을 것 같다.

이노코 오호, 좋은 생각이다.

우노 건축×팀랩이라, 재미있는 조합이다. 이노코 씨는 계속 '도시'에 관련된 예술에 도전하고 싶다고 말했다. 도시라는 것은 〈팀랩 보더리스〉적인 것과 Digitized Nature적인 것이 교착하는, 팀랩 프로젝트의 한 종착점이라고 생각한다. 하지만 그전에 '건물'에 대해서 여러 가지로 접근해보는 것도 하나의 방법이 아닐까 싶다.

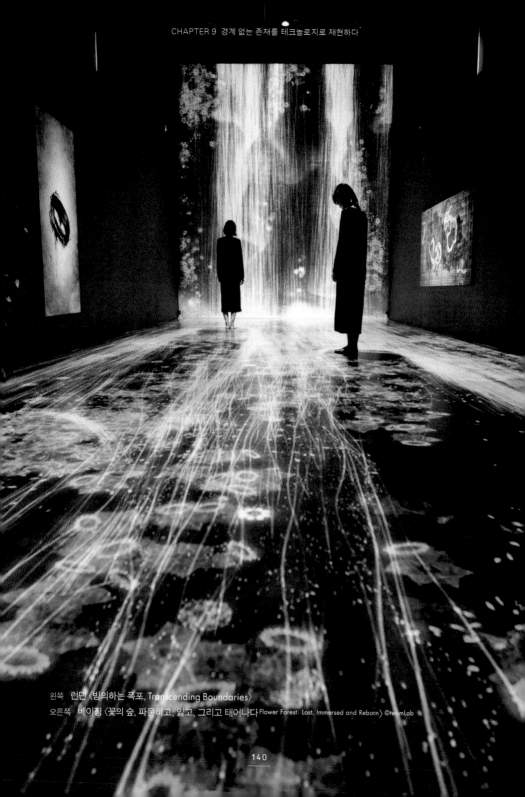

왼쪽 런던 〈빙의하는 폭포, Transcending Boundaries〉
오른쪽 베이징 〈꽃의 숲, 파묻히고, 잃고, 그리고 태어나다 Flower Forest: Lost, Immersed and Reborn〉 ©teamLab

CHAPTER

9

경계 없는 존재를
테크놀로지로 재현하다

2017년, 해외에서 두 개의 큰 전시를 개최했다. 하나는 런던에서, 또 하나는 베이징에서다. 두 전시는 팀랩이 이전부터 작업해온 '경계 없는 세계'라는 주제를 더욱 강하게 표현했다. 런던에서는 전혀 다른 콘셉트의 작품들을 같은 공간에 전시했다. 각 작품의 독립성이 보장되는 동시에 경계가 모호하다. 베이징에서는 마치 전시장을 뒤덮듯 꽃이 피어 있어 전시장 전체가 하나의 작품이 된다. 자신이 커다란 세계의 일부가 되는 듯한 감각을 만들고 싶었다. 꽃으로 뒤덮인 작품 사이를 헤매고 자신과 작품의 경계조차 잃어버리면서 여러 가지 작품을 보거나 체험하길 바랐다.

– 이노코 도시유키

런던에서 경계 없는 세계를
만드는 의미

2017년 1월 25일부터 3월 11일까지 팀랩은 런던 PACE LONDON에서 〈teamLab : Transcending Boundaries〉를 개최했다. 주제는 '경계 없는 세계'였다. 왜 런던에서 이 전시를 열었는지 그 이유를 물었다.

이노코 2016년 오모테산도에서 같은 제목으로 개인전을 열었는데, 이번 런던 전시에서는 작품 수준을 높여 '경계 없는 세계'라는 주제를 좀 더 강하게 표현했다. 많은 작품이 있지만, 그 작품들 사이에는 경계가 없다.

예를 들어 사람이 있으면 거기에 꽃이 피는 작품이 있다. 꽃이 피면 나비가 모여들고, 물이 흘러나오면 꽃이 진다. 이렇게 꽃과 나비와 물, 그리고 몇몇 디스플레이 작품들이 각자 독립적이면서도 경계가 모호한 세계를 만든다.

우노 전체적으로는 어떤 작품이 있는가?

이노코 〈사람에게 피는 꽃Flowers Bloom on People〉은 오모테산도에서 실험 삼아 전시한

〈사람에게 피는 꽃〉©teamLab

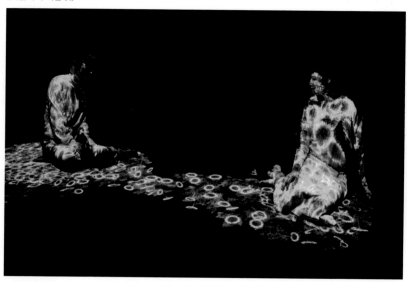

작품을 업그레이드했다. 아무것도 없는 캄캄한 방에 들어가 가만히 있으면 사람의 몸에 꽃이 피기 시작하고 마침내는 발밑 바닥으로 퍼져간다. 가까이에 다른 사람이 있으면 발밑의 꽃들이 그 사람의 꽃과 이어진다.

우노 이번에는 단순히 작품 사이의 경계가 있는 게 아니라 감상자가 서로 이어지도록 설계되었더라.

이노코 2016년 실리콘밸리에서 전시한 〈Black Waves〉의 새로운 시리즈인 〈Dark Waves〉는 캄캄한 파도를 표현한 작품이다.

2017년 영국은 다시 세계와의 경계를 만들려고 하고 있어서 태곳적 경계의 상징으로 바다 작품을 전시했다.

마지막 메인 방에는 〈경계 없는 나비 떼, 덧없는 생명 Flutter of Butterflies Beyond Borders, Ephemeral Life〉 〈빙의하는 폭포, Transcending Boundaries〉 〈꽃과 사람, 제어할 수 없지만 함께 살다, Transcending Boundaries〉 〈원상 Enso〉 〈The Void〉 〈Impermanent Life〉라는 전혀 다른 콘셉트의 작품들이 같은 공간에 전시되어 있다. 각각 독립해 있지만, 각 작

〈Dark Waves〉 ©teamLab

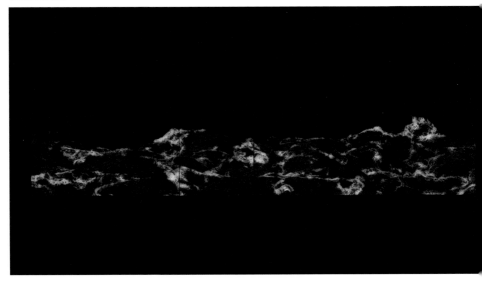

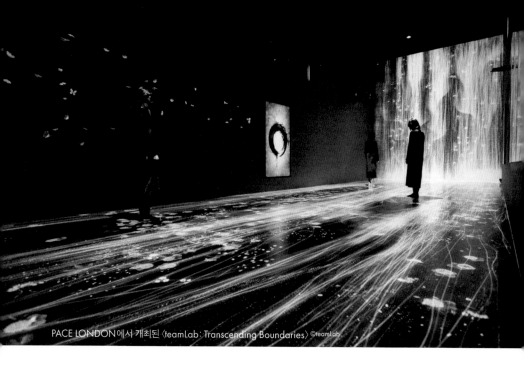

PACE LONDON에서 개최된 〈teamLab: Transcending Boundaries〉 ©teamLab

〈원상〉 ©teamLab

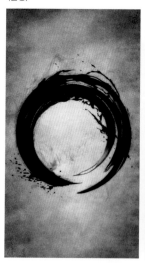 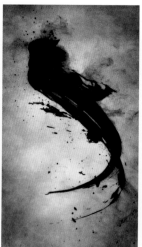 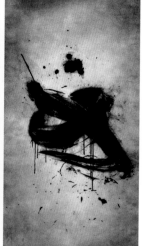

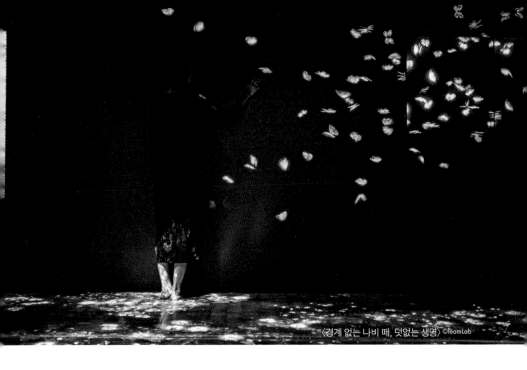

〈경계 없는 나비 떼, 덧없는 생명〉 ©teamLab

품의 경계가 모호하다.

우노 이 시기에 런던에서 '경계 없는 세계'를 주제로 전시를 한 의도는 무엇인가?

이노코 음, 내가 봤을 때 런던 사람들은 굉장히 충격을 받은 것 같더라. EU가 형성되고 세계의 경계가 사라지는가 싶었는데, 그 반동이 일어나고 말았다. EU는 인류 역사에서 기적이었던 거다.

우노 거기에 이르기까지 아주 많은 피를 흘렸다는 뜻이니까.

이노코 게다가 그로 인해 좋은 결과도 있었는데 말이다. '경계 없는 세계가 좋다'는 게 아무리 논리적으로 옳고 경제적 합리성이 있다

고 해도, 사람들은 그런 것까지 초월해 거부한 셈이다. 만약 언어와 논리로 완전히 설득할 수 있다면, 그 편이 더 명확하고 좋다. 하지만 그래서는 안 되는 것이고, 지식인 계급이 패배했다는 것을 의미하기도 한다.

우노 영국의 EU 탈퇴 운동도 그렇고, 미국 트럼프 대통령의 당선도 마찬가지다. 경계 없는 세계, 즉 글로벌 시장의 플레이어로 활약하고 있는 소수 크리에이티브 집단이 국민 국가라는 경계(사회적 안전망)를 정신적·경제적으로 필요로 하는 대다수의 사람들에게 민주주의 논리로 패배한 것이다.

이노코 내 생각에 도시의 지식인 계급은 '경

계 없는 세계'를 실제로 체험하고 있다. 딱히 비즈니스만이 아니다. 예를 들어, 사람들은 가보고 싶은 나라에 자유롭게 가서 전혀 다른 발전을 했을 문명의 유적 같은 것을 볼 수 있다. 그런 체험 덕에 만약 상대가 세계라면 분명 어딘가에 이해해줄 사람이 있을 거라고 실감한다. 사실 도시 사람들은 경계 없는 세계의 굉장함을 무의식적으로 체험하고 있다. 그래서 자각이 없다고 해도 '경계가 없는 쪽이 좋다'는 가치관이 형성되어 있다.

그렇지만 시골의 로컬 커뮤니티에서 사는 사람은 해외에 나가거나 외국 사람과 친구가 되는 기회가 적을지 모른다. 그런 체험을 할 수 있는 것은 경제적으로 조금 여유가 있는 일부 사람들뿐이다. 하지만 예술은 궁극적으로는 아무 데나 가져갈 수 있는 유사 체험 장치 같은 것이라고 생각한다.

우노 디지털 아트는 특히 더 그렇다.

이노코 '경계 없는 세계'를 일상에서는 체험할 수 없는 사람이나 시골 밖을 벗어난 적이 없는 사람이라도 예술이 있으면 경계 없는 세계를 유사 체험할 수 있다고 믿는다. 그리고 '경계가 모호하다는 건 기분 좋다'와 같은 체험을 함으로써 아주 조금이라도 그들의 가치관이나 미의식이 바뀌면 좋겠다. 언어나 논리

로 아무리 바른말을 해도 가치관은 쉽게 변하지 않는다. 실제로 체험해야 가치관을 바꿀 수 있다.

우노 그것을 믿지 않으면 예술을 만드는 의미가 없을 테니까.

문화적 가치는 격차를 극복한다

우노 크리에이티브 집단의 사람들은 '경계 없는 세계'가 멋지다는 사실을 경험적으로 알지만, 그들의 말투나 커뮤니케이션에는 커다란 단절이 있다고 생각한다. 그 사실을 강하게 느낀 게 트럼프가 당선된 날이다. 그날 페이스북을 보고 있었는데, IT 계열에 종사하는 사람들이 일제히 "세상은 끝났다" 같은 내용을 썼더라. 그중 몇 퍼센트의 사람들은 "미국이 트럼프에게 지배당한다면 일본으로 오면 된다. 세계에 경계는 없다. Love and Peace"라고 썼다.(웃음) 그들에겐 미안하지만 '이런 의식이 트럼프를 지지하게 만들었구나' 싶었다.

요컨대 그들은 '우리는 엘리트에다 경계 없는 세계에 살고 있기에 미국 따위는 버려'라고 말하는 거다. 하지만 그 말이 이미 단절을 낳고 있다. 그런 상황에서 아무리 '경계 없는

세계'의 장점을 합리적으로 설명해도, 권력 있는 자만이 그 장점을 누릴 수 있다는 세계적 격차는 절대 넘을 수 없다. 그걸 넘어서기 위해서는 쾌락이나 아름다움, 기분 좋음 같은 문화적 가치가 존재해야 한다.

이노코 맞다. 내가 하고 싶었던 말이 그거다!

우노 그 사실을 깨닫기 시작한 사람들이 팀랩의 예술을 지지하는 듯하다. 그렇기에 미국 서해안이나 런던의 엘리트들이 팀랩이 만드는 예술에 끌리는 것이다. 2016-2017년, 이 시기에 미국 실리콘밸리와 런던에서 개최한 팀랩의 전시는 굉장히 의미 있었다.

이노코 우리가 원해서가 아니라 그들이 불러줘서 전시한 것이기 때문에 아주 조금이라도 의미가 있으면 좋겠다. 런던 전시에서는 연관성도 없고 콘셉트의 레이어도 완전히 다른 작품을 같은 공간에 나열했다.

스크린 톤의 개념을 갱신하는 실험작

이노코 런던 전시에는 완전히 새로운 작품 〈Impermanent Life〉도 있었다. 단, 이 작품은 마니악한 비주얼을 실험했다.(웃음)

우선 배경부터 차례대로 도트dot가 생겨난다. 배경의 애니메이션은 바뀌지 않지만, 도트에 의한 명암이 점점 바뀐다. 도트가 출현하면서 밝은 배경에서 어두운 배경으로, 어두운 배경에서 밝은 배경으로 변한다. 화면 중심에서 바깥쪽으로 도트가 만들어지기 때문에 중심에서 바깥쪽을 향해 움직임이 있는 명암의 그러데이션이 생긴다. 도트에 의한 명암의 변화에 따라 화면 안에 공간 감각이나 배경 앞에 있는 오브제의 입체감 변화를 느낄 수 있다.

우노 발상 자체는 오사카에서 열린 〈Music Festival, teamLab Jungle〉(CHAPTER 4 참조)에 가까운 것 같다. 그때도 400개의 광원을 사용해 명암을 제어함으로써 실제와는 다른 공간 감각을 만들어냈으니까 말이다. 요점은 빛의 제어를 통해 물리적으로는 성립할 수 없는 공간을 유사적으로 성립시킨다고나 할까, 눈과 뇌를 착각하게 만드는 거다. 이 작품은 어떤 경위로 만들었나?

이노코 만화에는 '스크린 톤'이라는 게 있다. 흑백 만화에서 시작된 까닭에 매우 독자적으로 발달하고 있는데, 처음에는 그게 참 재미있다고 느꼈다.(웃음) 수묵화에서 영향을 받은 것 같기도 하다. 스크린 톤의 그러데이션은 담색 도트의 크기를 바꿈으로써 색의 농

담을 표현한다. 런던의 전시 작품에서는 그렇게 도트의 크기나 농담의 변화에 따른 공간의 표현을 실험하고 싶었다.

우노 이야기가 조금 딴 데로 새지만 말해보면, 이노코 씨는 만화가 도리야마 아키라를 좋아한다고 들었다. 도리야마 아키라는 일본 만화의 표현을 규정하는 스크린 톤 수법을 거의 사용하지 않는다.

이노코 아, 정말인가? 재밌는 사실이다.

우노 애초에 데즈카 오사무의 칸 분할 스토리 만화는 서구적 관점으로 만들어진 영화를 따라 하면서 시작되었다. 그래서 스크린 톤은 영화적·서구적인 것과 수묵화적·동양적인 것을 결합시켜 발달했다. 그런 문화를 거부하고 자신의 미학을 만들어낸 사람이 바로 도리야마 아키라다.

〈Impermanent Life〉는 도리야마 아키라처럼 팀랩만의 미학을 만들려는 듯 보인다. 인쇄 기술에 규정된 스크린 톤이라는 표현을 테크놀로지를 이용하여 이노코 씨 나름대로 업데이트했다고 생각한다. 당연한 말이지만, 이 작품은 명암의 변화가 없으면 아무것도 느낄 수 없고, 움직임에 따라 비로소 깊이나 입체감을 느끼게 한다. 도트의 공간적 밀도가 아니라 테크놀로지에 의한 시간적 변화를 통해 유사적 공간을 착각하게 만든다. 감상자가 이 작품을 보는 데 사용하는 시간을 그대로 공간으로 변환하고 있어서 굉장히 재미있다.

〈Impermanent Life〉 ©teamLab

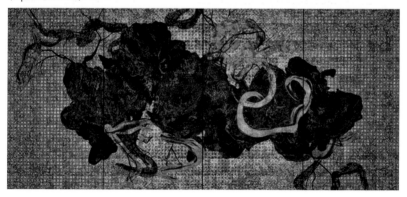

헤매다, 그리고 자신조차 잃는다

2017년 5월, 팀랩은 베이징에 있는 PACE BEIJING에서 대규모 전시 〈teamLab: Living Digital Forest and Future Park〉를 개최했다. 현지를 방문해 작품 하나하나를 직접 체감한 우노는 이노코와 전시에 대해 이야기를 나누었다.

이노코 베이징의 전시 제목은 중국어로 〈teamLab: 花舞森林与未来游乐园〉, 즉 '꽃이 춤추는 숲과 미래의 유원지 전람회'라는 뜻이다.

우노 나도 갔다. 내 감상을 말하기 전에 현지 반응은 어떠했는지 듣고 싶다.

이노코 그게 말이지, 정말 굉장했다. 개막 전에 예매 입장권만 2만 장이나 팔렸고, 매일 엄청난 행렬이 이어졌다. 중국 언론사도 많이 와준 데다가 로이터통신, CNN 같은 해외 언론사들도 찾아왔다. 게다가 중국에서 가장 작품이 비싸다는 미술가 중 한 사람도 와서 〈스케치 아쿠아리움Sketch Aquarium〉에서 그림을 그리고 놀았다. 자화상도 그리고 물고기도 그려줘서 매우 즐거웠다.

우노 인기 폭발이네, 이노코 씨. 내가 말하고 싶은 작품은 신작 〈꽃의 숲, 파묻히고, 잃고, 그리고 태어나다〉이다.

이노코 전시 공간 전체가 하나의 작품이 되고 여러 개의 계절이 공간 전체에 동시에 존

왼쪽 〈teamLab: Living Digital Forest and Future Park〉의 거대한 간판 앞에 선 이노코
오른쪽 위 PACE BEIJING에 설치된 팀랩의 로고 / 오른쪽 아래 PACE BEIJING 건물(2019년 폐쇄)

재한다. 그 계절의 변화에 맞춰 꽃들이 천천히 장소를 바꾸고, 관람객은 자신이 있는 곳이 방금까지 있던 곳과 같은 장소인지 알 수 없게 된다.

〈꽃의 숲, 파묻히고, 잃고, 그리고 태어나다〉 안에 다른 작품이 전시된 작은 공간과 큰 공간이 있다. 꽃의 분포가 바뀌기 때문에 다른 작품 공간에 갔다 돌아오면 경치가 변해 있다. 방금 전까지만 해도 눈앞에 피어 있던 해바라기가 지금은 맞은편에서 만발해 있는 형식이다.

그래서 숲에서 미아가 되는 감각이랄까, 방향 감각을 잃고 작품에 묻힘으로써 마치 자신이 큰 세계의 일부가 된 듯한 감각을 만들고 싶었다. 그렇게 헤매면서 각 작품을 보길 바랐다. 작품명 '파묻히고, 잃고, 그리고 태어나다'에는 그런 의미가 담겨 있다.

우노 실제로 전시해보니 어떤 감각이었는가?

이노코 솔직히 실험성이 강한 작품이어서 불안한 마음도 있었다. 동시 개최하는 유원지까지 합쳐서 1500제곱미터였는데, 콘셉트에 비해 대지 면적이 그리 넓지 않았다. 〈DMM 플래닛〉은 3000제곱미터 정도였는데 그 절반에도 못 미쳤다. 그래도 막상 해보니까 꽤

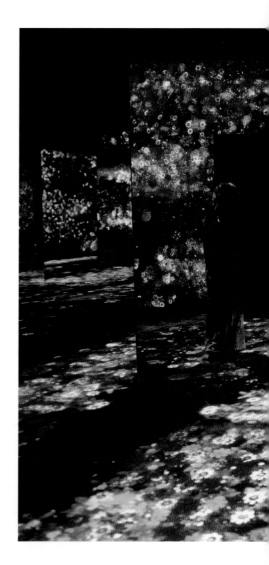

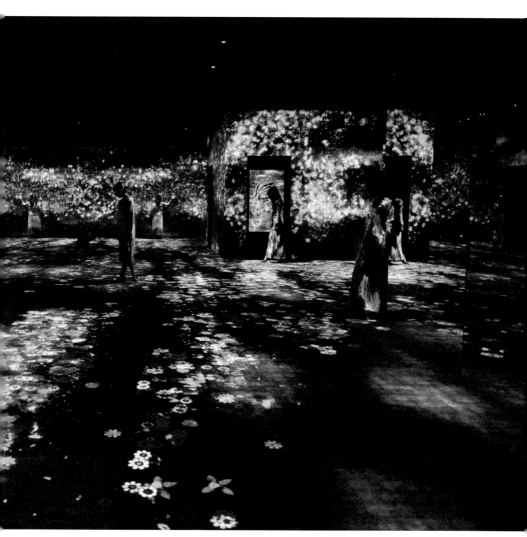

〈꽃과 숲, 파묻히고, 잃고, 그리고 태어나다〉 ©teamLab

잘된 것 같다. 우노 씨의 감상은 어땠는지 궁금하다.

우노 먼저 이 기획 자체가 제대로 성공해서 놀랐다. 콘셉트를 미리 듣긴 했지만, 솔직히 어떻게 될지 전혀 상상할 수 없었다. 콘셉트를 망칠 가능성도 없지 않다고 생각했다. 하지만 막상 가서 보니까 완벽하게 재현되어 있어서 놀랐다. 나 역시 이노코 씨가 의도한 대로 방향 감각을 잃고 진짜로 헤맸다.

이노코 실제로는 그 정도로 큰 공간은 아니었다.

우노 아니, 실제 체험한 바로는 〈DMM 플래닛〉보다도 훨씬 넓게 느껴졌다. 걷기 시작하자마자 입구가 어디였는지 알 수 없게 됐다. 그러다 보면 어느새 같은 장소에 돌아와 있고……. '이 작품, 아까도 보았는데' 하고 몇 번이고 반복했다.

인간은 의외로 밝기와 색채 등으로 방향 감각을 판단하고 있다는 사실을 실감했다. 작품에서는 사계절이 바뀐다. 분명 눈앞에 가을존이 있었는데, 10분 뒤에는 다른 계절로 바뀌어 있다. 머리로는 알고 있는데도 무의식중에 어떤 꽃이 피어 있는지를 기준으로 공간을 파악해버리니까 시간이 순환하면 곧바로 위치 관계를 잃고 만다. 사전에 작품 콘셉트를 들어서 트릭이라는 사실을 알고 있었는데도 헤매다니, 그 자체만으로도 굉장하다.

이노코 이야, 정말 기쁘다.(웃음)

우노 여러 작품을 같은 공간에 전시한 적은 있었지만, 전시 자체를 하나의 작품으로 담은 것은 의외로 지금까지 없었던 것 같다.

이노코 그밖에 궁금한 작품은 없었나?

왼쪽 이노코가 베이징에서 머문 호텔 THE OPPOSITE HOUSE / 오른쪽 2019년 베이징국제원예박람회에서 전시한 〈Continuous Life in a Beautiful World〉. 사진은 박람회 전시 공간이다.

우노 런던 전시를 보지 못해서인지 여기서 처음으로 실물을 본 〈Impermanent Life〉랄까. 아직 그 작품의 좋은 점을 말로 제대로 표현할 수는 없지만, 이왕이면 에도 시대 회화가 이토 자쿠추[•]의 작품처럼 역동적인 화면으로 보고 싶다. 시각 전체를 뒤덮을 정도의 크기라면 더 재미있지 않을까?

경계 없는 것을 경계 있는 테크놀로지로 재현한다는 역설

이노코 메인 작품은 〈Fleeting Flower〉 시리즈로, 〈Chrysanthemum Tiger〉〈Peony Peacock〉〈Sunflower Phoenix〉〈Lotus Elephant〉라는 네 가지 연작을 가리킨다. 예를 들어 〈Chrysanthemum Tiger〉는 작은 국화꽃이 빽빽이 피어나고 그 속에서 호랑이 이미지가 그려진다. 꽃이 만발하면 호랑이 이미지가 명료하게 나타난다. 이윽고 꽃이 지는데, 각 꽃은 지는 순간에 이미지를 고정시키고, 이미지의 일부가 흩어진다. 흩어진 꽃과 함께 이미지의 일부는 사라지지만, 다시 피어나는

꽃에 의해 이미지의 부분은 다시 만들어지고 다른 꽃들과 함께 이미지 전체를 그려간다.

우노 꽃이 일제히 지면서 이미지가 붕괴하는 순간의 다이너미즘[••]이 가장 큰 볼거리였다.

이노코 꽃만 사용해 비주얼을 완성하기란 매우 어려웠다. 평면으로 보이는 것도 싫었고, 꽃도 입체라서 하나하나 개체가 다른데 너무 작아서 꽃들이 아무래도 균질해 보였고, 여러 가지로 해결하지 않으면 안 되는 부분이 있었다. 사실은 좀 더 일찍 발표할 예정이었지만, 완성하기까지 무려 2년 반 넘게 걸렸다.

우노 이 시리즈에는 팀랩의 '초주관 공간'이라는 말이 상징하는 평면적 견해와 〈쫓기는 까마귀, 쫓는 까마귀도 쫓기는 까마귀〉(이하 〈까마귀〉) 시리즈에서 추구한 자연적 견해가 상당히 응축되어 있다.

이미지가 있는 것과 없는 것의 경계선, 감상자와 작품의 경계선, 그리고 생사의 경계선. 이와 같은 겹겹의 의미에서 경계를 융해시킨다. 생사의 경계는 아날로그 상대의 차이일 뿐, 엄밀하게 정의할 수 없는 이상 거기에 경

[•] 동시대 화가에 비해 사실적인 화풍으로 사물을 묘사했다. 박진감 있고 환상적인 독특한 화조화의 세계를 창조했다. – 옮긴이

[••] 다이너미즘 Dynamism. 기계와 속도의 미에서 파생된 조형 감각을 말한다. – 편집자

⟨Fleeting Flower⟩ 시리즈. 왼쪽부터 ⟨Sunflower Phoenix⟩ ⟨Chrysanthemum Tiger⟩ ⟨Peony Peacock⟩ ⟨Lotus Elephant⟩ ©teamLab

계라는 것도 존재할 수 없다. 이것은 이노코 씨가 근본적으로 지닌 사생관이다. 〈Fleeting Flower〉 시리즈는 팀랩의 작품에 종종 나타나는 '윤회전생'의 모티프를 웅변하고 있다.

디지털이라는 0과 1로 구성된 '경계 있는 세계'를 사용하여 아날로그의 '경계 없는 세계'를 재현한다. 이것은 팀랩의 작품 전체에 공통으로 깔린 하나의 역설이다. 그것이 가장 알기 쉽게 나타난 게 아닐까? 말하자면 팀랩의 작품 콘셉트를 스스로 해설하는 듯한 작품이다. 비슷한 세계관을 표현하고 있는 〈Black Waves〉 속 '파도'의 추상성과 좋은 대조를 이룬다.

이노코 확실히 〈Black Waves〉는 추상적이라는 말을 자주 듣는다.(웃음)

우노 오히려 나는 이만큼 많은 예산으로 넓은 공간을 쓸 수 있는 전시더라도 팀랩의 세계관은 평면 작품에서 응축되어 나온다고 느꼈다. 어느 전시에 가든 가장 편안하게 감상할 수 있는 장소에 평면의 패널 작품이 놓여 있듯이 말이다. 공간적 작품에서는 굉장히 실험적이거나 새로운 일에 도전하는 경우가 많다고 생각하지만 말이다.

이노코 팀랩은 대규모 전시의 공간 구성을 매우 중요하게 생각한다. 물론 전시 공간에 물리적 제약이 있거나 주최 측이 희망하는 작품이 있어서 우리끼리 자유롭게 결정하지는 못한다.

우노 하지만 〈꽃의 숲, 파묻히고, 잃고, 그리고 태어나다〉의 발상은 단순히 전시 공간을 빌리기만 하는 아티스트에게서는 나올 수 없었다. 그것은 팀랩 스스로 전시의 독자적인 흥행을 중요시하고, 전시를 직접 설계, 기획, 제작, 연출한다는 의식을 가짐으로써 생겨난 발상이다.

이노코 베이징에서는 전시 공간을 헤매다 어느 모퉁이를 돌면 〈까마귀〉가 나오기도 한다.

우노 〈DMM 플래닛〉 때도 전시장에 들어서자마자 몸이 가라앉는 작품(〈부드러운 블랙홀〉)이 있는 단계에서 '드디어 팀랩이 갈 데까지 갔구나' 하고 생각했다. 〈꽃의 숲〉에서도 비슷한 충격을 받았다.

이노코 〈DMM 플래닛〉이 우노 씨에게 그런 충격을 주었다는 건 미처 몰랐다.

우노 〈DMM 플래닛〉은 이노코 씨의 지적인 면이 잘 표현된 듯하다. 처음에 '어떻게 인간의 통상적 공간 감각을 죽일까?'를 생각하고는 관객을 갑자기 몸이 푹푹 가라앉는 마루 위에 쿵 하고 내던졌다. 그렇게 준비 체조를 시킨 다음, 자신의 작품 안으로 유도한다.

하지만 베이징은 다르다. 갑자기 아무런 사전 준비도 없이 작품과 감상자, 작품과 전시장, 작품 사이의 경계가 없는 세계에 관객을 내던진다. 좋은 의미로, 이노코 씨의 야만적인 부분이 표현되어 있다. 이런 식의 작품은 의외로 지금까지 많지 않았고, 또 진짜 할 줄은 몰랐다.

이노코 야만적이라는 표현이 맞을지도 모르겠다.

우노 시간 감각과 위치 감각을 미치게 만드는 아이디어는 재미있다. 일반론이지만, 옛날 사람들은 지도도 GPS도 없어서 태양은 서쪽으로 진다거나, 해가 비치는 쪽이 남쪽이면 오후라거나, 강의 흐름에 따라 식물의 종류가 다르다거나 하는 것으로 자신이 있는 환경을 인식했다. 하지만 근대의 도시 생활자는 그 감각을 잃어버렸다. 이 전시는 도시 생활자가 잊고 있던 인간이 본래 지닌 감각을 밀폐된 공간에 가두어 일시적으로 회복시키려는 것 같다. 우리가 가지고 있는 시간과 공간의 상관관계 감각을 솜씨 좋게 무너뜨린다. 그것이 '헤매다'라는 형태로 체험되는 듯하다.

요점은 그렇게 시간과 공간의 상관관계를 파괴함으로써 비로소 인간이 작품이라는 물질 속으로 들어갈 수 있게 된다는 사실이다.

이노코 씨가 줄곧 말하고 있는 '관객을 작품 속으로 몰입시킨다'라는 시도는 사실 '시간과 공간의 상관관계'에 개입하는 것이 중요하다. 그런 의미에서 팀랩이 2014년 일본과학미래관에서 가졌던 대규모 전시 〈팀랩 춤추다! 아트전, 배우다! 미래의 유원지 teamLab Dance! Art Exhibition, Learn&Play! Future Park〉에서부터 선보였던 '공간'을 주제로 한 작품의 결정체라고 생각한다. 이노코 씨는 〈DMM 플래닛〉에서 거대 텐트에 마리온의 던전 같은 공간을 만들고 그곳에 관람객을 가둠으로써 통상적 인간의 공간 인식을 없애려고 했다. 그때는 그 정도가 완성형이라고 생각했는데, 이런 방법이 더 남았을 줄은 몰랐다.

이노코 런던 〈teamLab: Transcending Boundaries〉도 〈DMM 플래닛〉이나 베이징과는 전혀 다른 방향성을 가진 전시였다. 그 전시는 작품과 작품 사이, 사물과 사물의 경계를 모호하게 만드는 콘셉트였지만, 베이징은 작품 전체를 하나의 작품으로 둘러싸고, 그 속에서 자신이 있는 장소를 잃는다는 콘셉트였다. DMM, 런던, 베이징은 모두 다른 콘셉트다.

CHAPTER

10

자연의 진짜 아름다움을
가시화하다

TOSHIYUKI INOKO × TSUNEHIRO UNO

'나'라는 존재는 수십억 년이라는 압도적인 시간의 길이, 영원히 되풀이되어온 생명의 삶과 죽음의 연속성 위에 있다. 그러나 일상에서는 이를 좀처럼 지각하기 어렵다. 인간은 자신의 삶보다 오랜 시간을 인지할 수 없다. 즉, 시간의 연속성에는 인지의 경계가 있다.

압도적으로 긴 시간을 거쳐 만들어진 숲속 바위나 동굴, 그리고 숲의 형태야말로 기나긴 시간을 지각할 수 있는 형태 그 자체다. 그것들을 사용함으로써 시간의 연속성에 대한 인지의 경계를 뛰어넘을 수 있지 않을까?

팀랩은 비물질적 디지털 테크놀로지를 통해 자연이 그대로 예술이 되는 'Digitized Nature'라는 아트 프로젝트를 진행 중이다. 자신의 시간을 초월한 긴 시간을 지닌 바위나 동굴, 숲 혹은 자연과 사람의 교류가 오랫동안 이어져 온 정원의 형태를 그대로 사용하여 작품으로 만들었다. 그렇게 '나'라는 존재가 시간을 인지하는 경계를 넘어 긴 연속성 위에 있음을 느낄 수 있다면 좋겠다.

– 이노코 도시유키

아침 안개가 자욱한 미후네야마 라쿠엔 ©teamLab

미후네야마 라쿠엔에는
좋은 바위가 많다

2017년 사가현 다케오시의 정원 미후네야마 라쿠엔에서 〈신이 사는 숲 A Forest Where Gods Live〉이 개최됐다. 전시가 열리기 전 2017년 6월, 현장 답사에 동행한 우노는 이노코와 함께 미후네야마 라쿠엔을 걸으면서 전시 구상에 대해 들었다.

우노 오늘 처음으로 미후네야마 라쿠엔을 실제로 걸어봤는데, 낮에 걷는 것도 꽤 재미있다. 엄청나게 커서 자연이 그대로 남아 있는 숲을 걷는 건지, 누군가 만들어놓은 정원을 걷는 건지 알 수 없더라. 그러나 그곳은 그 어느 쪽도 아니었다.

이노코 미후네야마 라쿠엔은 지금으로부터 약 172년 전, 1845년(에도 시대 후기)에 다케오한의 28대 영주였던 나베시마 시게요시가

50만 제곱미터나 되는 대지에 만든 정원이다. 대지의 경계 선상에는 일본의 거목 7위로 지정된 수령 3000년이 넘는 다케오 신사의 신목인 녹나무가 있고, 정원의 한가운데는 300년 된 녹나무가 있다. 즉, 그것들을 통해 상상하건대, 미후네 산을 중심으로 펼쳐진 멋진 숲의 일부를 나무들을 그대로 살려 정원으로 만들었다고 생각한다. 그래서 정원과 자연속 숲의 경계선이 매우 모호해서 정원을 돌아보는 중에 숲을 지나거나 동물들의 길로 들어서기도 한다. 숲에는 사당 외에도 1300여 년 전에 명승 행기 行基 668~749가 동굴 안 암벽에 직접 새겼다고 전해지는 부처와 오백나한이 있다.

즉 이곳은 수백만 년의 시간 속에서 만들어진 숲과 바위, 동굴, 그리고 1000년 이상의 시간을 거쳐 사람들이 찾아낸 의미에 나베시마 시게요시가 다시 의미를 더하여 정원으로

여름의 미후네야마 라쿠엔. 푸르른 신록이 무성하다. 왼쪽 사진 ©teamLab

미후네야마 라쿠엔의 바위 앞에서 포즈를 취하는 우노

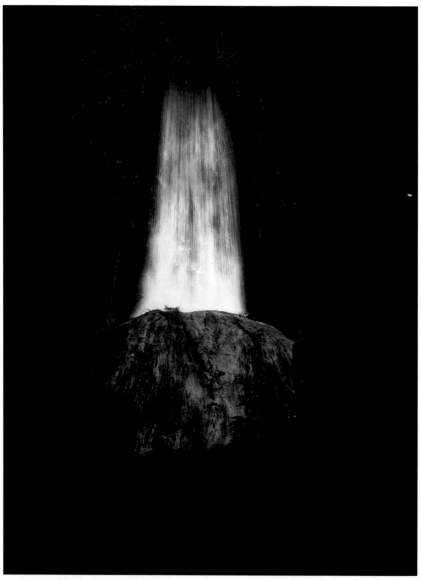

〈신의 어전인 바위에 빙의하는 폭포〉©teamLab

만들었다. 그리고 지금도 이어지는 자연과 사람의 교류가 숲과 정원의 경계가 모호한 이 기분 좋은 미후네야마 라쿠엔을 만들고 있는 게 아닐까?

우노 미후네야마 라쿠엔에서 전시를 개최한 지 올해로 3년째인데, 이번 전시는 어떤 콘셉트인가?

이노코 실은 '바위'가 숨은 주제다. 큰 돌이나 바위에 관심이 생겨 2015년쯤부터 시골에 남아 있는 자연석을 파는 석수장이를 찾아가거나 산에 가거나 했다. 그러는 사이 '돌을 찾았다 한들 그걸 다른 데로 가지고 가려 하다니 참 어리석었구나' 하는 생각이 들기 시작했다.(웃음) 오히려 좋은 바위가 있는 장소에 인간이 가야 한다고 느꼈다.

그런 관심에서 시작된 이 전시에는 미후네야마 라쿠엔 숲속에 있는 사당 옆 큰 바위(높이 3미터, 폭 4.5미터)에 폭포가 쏟아지는 〈신의 어전인 바위에 빙의하는 폭포 Universe of Water Particles on a Sacred Rock〉나, 이끼 낀 바위(높이 4.5미터, 폭 3.8미터, 깊이 7미터)를 사용한 〈증식하는 생명의 거석 Ever Blossoming Life Rock〉 등 '돌'을 사용한 작품이 많다.

Digitized Nature와 '서예'의 공통점

미후네야마 라쿠엔의 현장 답사를 하고 3개월이 지난 2017년 9월, 우노는 미후네야마 라쿠엔에서 개최 중인 전람회를 방문해 이노코와 감상을 나누었다.

〈증식하는 생명의 거석〉©teamLab

〈단풍 바위와 원상〉 ©teamLab

우노 실제로 보고 가장 먼저 좋다고 생각한 것이 〈단풍 바위와 원상Split Rock and Enso〉이다. 이노코 씨에게 들었던 것보다 실물이 훨씬 더 멋져서 깜짝 놀랐다.

Digitized Nature 시리즈가 지닌 '평소 우리에게는 보이지 않는 것을 정보 기술의 힘으로 가시화하다'라는 콘셉트를 직접적으로, 그것도 심플한 구조인데 압도적인 정보량으로 표현했더라. 예를 들어 〈증식하는 생명의 거석〉만 해도 꽃 영상을 투영해 시간 축을 더해줌에 따라 바위 표면의 질감이나 윤곽 등의 매력을 처음으로 이해할 수 있다. 그리고 이 〈단풍 바위와 원상〉은 거기서 한 걸음 더 나

아간 작품이라는 생각이 들었다.

당연하게도 우리는 땅 위의 나무밖에 보지 못한다. 그런데 〈단풍 바위와 원상〉은 거대한 바위 위에 나무가 자라고 있는 것처럼 보인다. 그 결과, 바위 부분에 평소에는 보이지 않는 숨겨진 자연의 메커니즘이 표현된 듯하다. 바위 부분에 투영된 '서예書藝' 애니메이션, 그리고 비친 광선에 의해 선명하게 떠오르는 바위 표면의 질감이 그 메커니즘을 표현하고 있는 부분이다.

이노코 그럴 수 있겠다.

우노 게다가 이것은 '서예'라는 작품의 모티프와 잘 중첩되어 있다. '서예'는 본디 평면과

입체의 중간 물체. 우리가 평상시 보고 있는 '서예'는 필체 등의 흔적에서 보이지 않는 입체적인 움직임을 상상하게 하는 것이기도 한데, 이 시리즈에서는 그런 입체가 평면에 새겨진다는 중간성, 더 구체적으로는 그 흔적의 재현으로 표현했다.

그렇게 생각해보면 '원래는 보이지 않았던 것을 정보 기술로 가시화한다'라는 점에서 '서예' 애니메이션과 Digitized Nature는 닮았다. 3개월 전에 이노코 씨와 같이 미후네야마로 현장 답사를 하러 갔을 때는 낮이라서 그랬는지 전혀 눈치채지 못했다.

즉, 자연은 밤에만 보이는 모습도 가지고 있다. 낮에 우리가 보는 자연에서는 다양하고 방대한 정보의 일부만 인식할 수 있다. 그러나 이렇게 디지털 아트의 힘을 빌리면, 자연이 가진 밤의 얼굴을 볼 수 있어서 평소에는 알지 못하는 부분까지 느낄 수 있다.

신이 사는 전람회

우노 개인적으로 가장 좋았던 작품은 〈신의 어전인 바위에 빙의하는 폭포〉다. 디지털로 그린 '폭포'와의 만남을 통해 바위가 지닌 압도적인 정보량과 질감이 밤의 어둠 속에 나타나는 작품인데, 일단 보여주는 방식이 참 좋았다. 미후네야마 라쿠엔의 중심 지점까지 가서 거기서 계단을 더 오르면, 이른바 골인 지점에 이 작품이 등장한다. 그야말로 '신'적인 느낌이다. 〈단풍 바위와 원상〉처럼 복잡한 구조가 아니고 아주 단순한 작품이지만, 미후네야마 라쿠엔이 있는 대지에 자리를 잡고 앉으면 보이는 방법이 완전 달라진다.

이노코 마치 숲의 천장을 뚫고 천공에서 폭포가 내려오는 것처럼 보이기도 하고, 신의 감응이 느껴진다.

우노 단, 여기서 신이란 결코 무언가를 초월한 존재가 아니다. '실은 우리가 생활 공간 속

위 〈암벽의 공서, 연속하는 생명〉
아래 〈신의 어전인 바위에
빙의하는 폭포〉©teamLab

에서도 늘 접하고 있지만, 평소에는 눈에 보이지 않는 것'이 팀랩의 예술을 통해 가시화되어 '신성神性'을 품은 것이다. 바로 우리가 사는 세상과 잇닿은 장소에 사는 '신'이다. 전시 제목은 '신이 사는 숲'이지만, 이 전시는 팀랩이 생각하는 '신'의 모습이 매우 잘 드러났다고 생각한다. 사실 팀랩은 작품 타이틀에 '신'이라고 붙는 작품이 몇 개인가 있지만, '신'이라는 주제 자체는 그리 많이 다루지 않았다. 그중에서도 이 〈신의 어전인 바위에 빙의하는 폭포〉는 팀랩이 생각하는 신이 가장 전면화된 작품이 아닐까 싶다. 그것도 단일 작품으로 완결하는 게 아니라 전시 방법과 유기적으로 연결된 장소와 배치가 있기에 기능한다는 점이 재미있다.

그렇기에 〈암벽의 공서, 연속하는 생명 –

오백나한Rock Wall Spatial Calligraphy, Continuous Life – Five Hundred Arhats〉(이하 〈오백나한〉) 부근에 있는 근대적 장식이나 공물은 필요 없다고 생각했다. 적당히 인쇄해 관광객을 대상으로 걸어둔 현수막 같은 것은 없는 편이 좋다. 불상을 만든 불사들도 절대 그렇게 꾸미길 바라진 않을 것이다. 게다가 떡하니 현수막에 '오백나한'이라고 쓰여 있는데, 파르테논 신전에 '파르테논 신전'이라고 쓰인 간판은 없지 않는가?(웃음) 요즘 감각으로 말하면, 교토의 편의점 로손조차 외관이 갈색인데, 저런 현수막 같은 것은 치우는 편이 좋다.

이노코 확실히 그건 그렇다. 현수막을 좀 걷어달라고 부탁해서 오늘 밤부터 치워야겠다.●

● 이후 현수막 등 근대적 장식이 철거되었다. – 편집자

왼쪽 교기 보살 좌상(사진작가: INOMANARI)
오른쪽 〈암벽의 공서, 연속하는 생명〉©teamLab

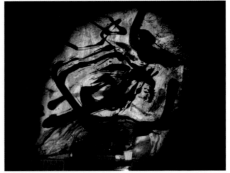

참고로 그 장소는 정원이 생기기 전부터 있던 곳이다. 그래서 원래는 미후네야마 라쿠엔에서 관리하지 않았다. 그런데 전람회를 준비하며 조사해보니까 오백나한을 조각한 승려 교기의 종파는 이미 예전에 없어져서 미후네야마 라쿠엔이 관리하고 있었던 모양이다. 뭐, 미후네야마 라쿠엔의 사장도 전혀 모르고 있었을 테지만 말이다.(웃음)

우노　세속적으로는 가마쿠라 시대 이후의 불교 영향이 결정적이니까. 그럼 그곳은 그전까지 누가 관리했는지 알 수 없겠네.

만약 근대 투어리즘의 산물 같은 것들을 없앨 수 있다면, 나는 이 〈오백나한〉을 〈신의 어전인 바위에 빙의하는 폭포〉와 대치시켜보면 재밌을 것 같다. '인간이 만든 불상'인 〈오백나한〉과 '자연의 신'인 〈신의 어전인 바위에 빙의하는 폭포〉가 각각 감상 루트의 골인 지점이 되는 거다.

빛의 창을 넘어 도달하는 세계

우노　이 전시에서 인상에 남는 것은 작품의 배치나 동선의 교묘함이다. 정원이 넓고 스케일이 상당히 큰 공간을 어떤 순서로 보여주면 좋을지를 깊이 생각하고 있다.

〈잘려나간 연속되는 생명〉ⓒteamLab

이노코　이 배치는 1300년 전부터 계속된 사람과 자연의 길고 긴 교류가 낳은 역사의 은혜다.

우노　그런 의미에서 〈숲의 길 – 잘려나간 연속되는 생명Cut Out Continuous Life – Forest Path〉은 가능성을 느꼈다. 이 작품을 전시장 곳곳에 배치하여 길 안내용으로 써도 좋았을 텐데, 왜 하나밖에 전시하지 않았는가?

이노코　그곳은 사람이 출입할 수 있는 범위에서 숲의 밀도가 있는 장소가 별로 없어서 샅샅이 뒤져서 겨우 발견했다. 여기도 매우

167

왼쪽 〈잘려나간 연속되는 생명〉
오른쪽 〈생명은 연속하는 빛〉©teamLab

어두운 데다 정원 바깥쪽 숲이라 제대로 된 길도 없어서 이번 전람회에 맞춰 길을 냈다. 제대로 된 숲과 길이란 이미 모순된 개념이라 자칫 위험한 장소가 될 수 있다.

우노 어설픈 장소에 만들면 위험하긴 하다. 숲의 천장에 구멍이 뚫려 있는 〈숲의 천장 − 잘려나간 연속되는 생명Cut Out Continuous Life − Forest Canopy〉도 좋았다.

이노코 이 작품은 위를 올려다보지 않으면 작품이 있다는 사실을 모르기 때문에 아마 관람객의 90퍼센트는 눈치채지 못했을지도 모른다.(웃음)

우노 이 작품은 밤에만 볼 수 있어서 인간의 지혜, 즉 팀랩이 만든 예술의 빛을 통해 비로소 보이는 자연이 있다는 근본적인 콘셉트를 지금까지와는 다른 형태로 표현했다. 게다가 콜럼버스의 달걀 같은 단순한 연출법으로 표현하고 있어, 이런 방법도 있구나 싶었다.

이노코 이야, 기쁘다. 이것을 만들 때 주위 사람들한테 매주 2000번 정도 '진짜로 하는 거냐'는 말을 들었다.(웃음)

우노 혹자는 '단순히 숲을 비추는 것뿐'이라

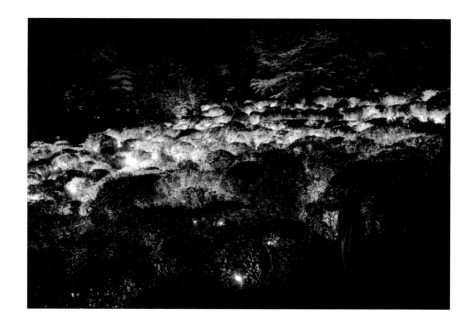

고 생각할 수도 있지만, 이 작품은 일종의 '월 경越境'으로 보인다. 작품 자체가 전시 전체에 담긴 '일상의 세계와는 다른 장소로 관객을 데리고 간다'는 메시지가 된다. 그래서 이 작 품에서 그린 빛의 창을 통과해 미후네야마 라 쿠엔으로 들어가는 게 딱 좋다고 생각했다.

그러고 보면 〈진달래 계곡 – 생명은 연속 하는 빛 Life is Continuous Light – Azalea Valley〉이 정 원 위에서 바라보게 되어 있는 것도 좋았다. 위로 갈수록 풍부한 전시가 있고, 마지막으로 위에서 호흡하듯 명멸하는 빛이 보이는 동선

이 매우 효과적으로 발휘되었다고 생각했다.

이노코 정원 대지가 넓어서 정원과 숲을 헤 매는 듯한 광대한 전시로 만들고 싶었다.

우노 시모가모 신사에서 전시한 〈호응하 는 나무들〉은 사람이 너무 많아서 전혀 몰랐 는데, 미후네야마 라쿠엔의 〈여름 벚꽃과 여 름 단풍이 호응하는 숲 Resonating Forest – Cherry Blossoms and Maple〉에서는 모두 길을 헤매듯 걷 고 있고 대지가 워낙 넓어서 아무리 사람들이 많아도 작품과 호응하는 것을 제대로 알 수 있어서 좋았다.

《여름 벚꽃과 여름 단풍이 호응하는 숲》©teamLab

TOSHIYUKI INOKO × TSUNEHIRO UNO

Digitized Nature의 집대성인
미후네야마 라쿠엔

우노 이 전시는 팀랩이 최근 2년간 해온 대규모 전시회의 집대성 같다. 전시회장에 있는 감상자를 억지로 망설이게 하거나, 공간 인식 능력을 떨어뜨리고 나서 작품을 만지게 하는 등 여러 가지 시도를 해왔을 테지만, 미후네야마 라쿠엔이라는 최대급 스케일과 풍요로운 숲이 무대가 됨으로써 지금까지의 노하우를 전부 담았더라. 대규모 전시 자체의 숙련도가 높아졌구나 하고 생각했다.

이노코 맞다. 실제로 최근 몇 년 동안 했던 전시 가운데 가장 기합을 넣은 전시다. 이미나 자신이 숲과 일체화돼버렸다. 전시를 준비

오무라 신사 안에 있는 '구시마 이나리 신사'의 도리이를 지나는 이노코

하던 중에 장대비가 억수같이 쏟아져도 기분이 좋을 정도였다.(웃음)

우노 이노코 씨가 숲의 정령이 됐다!

〈DMM 플래닛 Art by teamLab〉이나 베이징 개인전 〈teamLab: Living Digital Forest and Future Park〉는 전시 방법 자체를 콘셉트로 삼았다고 보았다. 전자는 통상의 공간 인식 능력을 파괴하는 예술로, 현실에서는 존재할 수 없는 공간 감각과 세계관, 타인관을 제시했다. 반면 베이징에서는 하나의 작품으로 회장 전체를 둘러싸고 같은 작품을 다른 수법으로 표현했다. 이 대규모 전시 수법과 기존 Digitized Nature의 융합이 바로 2017년 미후네야마 라쿠엔 전시였다.

'알 수 없는 자연'을 재발견하다

6월 미후네야마 라쿠엔으로 로케이션 헌팅을 떠나기 전 우노와 이노코는 나가사키현 오무라시에서 열린 전시 〈팀랩 오무라 신사에 부유하는 구체, 호응하는 성터와 숲 teamLab: Floating Spheres of Omura Shrine & Resonating Forest and Castle Ruins〉**(2017. 6. 3~7. 2)의 오프닝에 참가했다.**

우노 초등학생 때 오무라시에 살았던 적이

〈호응하는 숲과 성터〉©teamLab

있다. 어떤 경위로 이곳에서 전시를 개최하게 되었는지 궁금하다.

이노코　오무라시의 시장이 제안한 게 계기가 되었다. 오무라 공원은 '구시마 성'이라는 성터에서 일본에서도 가장 많은 꽃창포가 피는 공원인데, 그곳에서 뭔가 할 수 없겠느냐는 제의였다.

나는 유적물을 꽤 좋아해서 근처 산에 올라가봤다. 그곳은 원래 성의 본성이었기 때문에 사람의 손길이 닿지 않은 자연 그대로의 숲이 있지 않을까 생각했는데, 아니나 다를까 성터 한쪽에 있는 자연림을 발견했다. 또 〈모노노케 히메〉에서 나오는 습지대 같은 멋진 늪도 발견했다.

오무라 공원에 만든 작품은 그곳 자연림인 구시마자키 숲의 나무들과 성터의 돌담에 빛을 비추어 사람이 가까이 지나가면 빛의 색이 변하고 음색을 울리는 〈호응하는 숲과 성터 Resonating Forest and Castle Ruins – Kushimazaki Tree Flora〉다. 그리고 신사 안에 공을 띄운 〈부유하고 호응하는 구체〉를 전시했다.

우노　나는 오무라시에서 5년 정도 살았는데, 오무라 시민은 아마 오무라 공원을 벚꽃의 명소로밖에 생각하지 않을 것이다. 그래서 팀랩의 작품이 전시되면서 처음으로 '저곳에 숲이 있었구나' 하고 알게 된 사람들도 꽤 많을 테다. 이번 전시가 그런 계기가 된다면 좋겠다. 근대 정치의 지배 아래 있는 도시에 살다보면,

173

왼쪽 〈호응하는 숲과 성터〉 / 오른쪽 〈부유하고 호응하는 구체〉 ⓒteamLab

그저 하향식으로 제시된 문맥으로만 토지의 자연을 바라본다. 나 같은 외부인은 특히 더 그랬다.

토지와 문화를 살리는 '성터'

오무라시의 전시로부터 반년 후 팀랩은 후쿠오카 성에서 다시 돌담을 주축으로 한 전시를 개최했다. 우노도 전시 기간 중에 후쿠오카 성에 방문했다.

이노코 〈팀랩 후쿠오카 성터 라이트 페스티벌teamLab: Light Festival in Fukuoka Castle Ruins〉(2017. 12. 1-2018. 1. 28)은 규모가 꽤 큰 전시였다. 후쿠오카현의 마이즈루 공원에 성터가 있는데, 만들어진 당시에는 규슈에서 가장 큰 성이었던 것 같다. 돌담이 정말 거대하다. 당시의 별명도 '돌의 성'이었다고 한다.

본성의 돌담에 꽃과 거대한 동물을 투영

한 〈대천수대 성터의 돌담에 사는 꽃과 함께 살아가는 동물들Animals of Flowers, Symbiotic Lives in the Stone Wall – Fukuoka Castle Tower Ruins〉이라는 작품을 전시했다. 본성 주위에는 〈호응하다, 서 있는 것들과 나무들Resisting and Resonating Ovoids and Trees〉이라는 작품이 있는데, 그 이름 그대로 내내 서 있는 달걀형 물체와 성터의 나무들이 호응한다. 진짜 재미있다. 사람이 물체를 넘어뜨리면 물체의 색이 바뀌고 가까이 있는 나무들이 그에 호응하여 색을 바꾼다. 그래서 마지막에는 가장 바깥쪽을 둘러싸고 있는 길이 630미터의 돌담까지 호응한다.

우노 정말 감탄했다. 성 아래에 있는 숲을 걸을 때의 인상과 성 위에서 바라봤을 때의 인상이 완전히 달랐다. 옆에서 봤을 때와 위에서 봤을 때 전혀 다른 얼굴을 보여준다.

즉 지상을 걸을 때는 감상자 개인이 세계

왼쪽 〈호응하다, 서 있는 것들과 나무들〉/ 오른쪽 〈돌담의 공서〉©teamLab

에 어떤 영향을 주고 있는지를 실감할 수 있고, 반대로 성 위에서 거시적으로 바라보면 오히려 감상자가 무리로서 숲 전체에 어떻게 영향을 미쳐 풍경을 변화시키는지를 즐길 수 있다. 게다가 그것들이 끊어지지 않고 아주 매끄럽게 연결되어 있다는 사실을 성을 오르는 과정으로 실감할 수 있다. 그렇다 하더라도 왜 돌담에 주목했는가?

이노코 오무라시의 전시 때도 생각했지만, 성터는 왠지 좋다. 평범하게 현존하거나 재현된 성의 돌담은 복원되어 원형을 이룬다. 하지만 성터는, 예를 들어 후쿠오카 성은 에도 시대 초기에 건축되었기 때문에 400년이라는 시간을 거쳐 틈이 벌어진 채 돌담 그대로 있다. 그러면 돌과 돌 사이의 다이내믹한 틈은 그림자가 드리워 길고 긴 시간의 흐름을

〈대천수대 성터의 돌담에 사는 꽃과 함께 살아가는 동물들〉©teamLab

느끼게 한다. 그래서 후쿠오카 성에서는 그곳에 공간적 서예를 투영한 〈돌담의 공서Spatial Calligraphy in a Stone Wall〉라는 작품도 전시했다.

우노 현대 사회에서 성을 재건할지, 성터를 그대로 둘지는 역사에 대한 두 가지 태도로 나뉜다. 한쪽은 역사를 인공적으로 재생해 관광 자원으로 만든다는 태도다. 반면 다른 한쪽은 오히려 사람들의 삶에 녹아든 성터의 토지와 문화를 그대로 살리는 발상으로, 전자와는 완전히 반대다.

이노코 〈천공의 성 라퓨타〉의 모델이 되었다고도 전해지는 앙코르와트의 주변 유적들도 그렇다. 앙코르와트 자체는 아름다운 관광 자원이 되어 당시의 모습에 가깝게 보존되어 있지만, 주변의 유적은 자연으로 돌아가고 있다. 이대로라면 자연에 흡수되어 부서져버리기

나무에 파묻히고 있는 앙코르와트 유적

때문에 나무를 전부 잘라내서 되도록 보존하자는 의견도 있지만, 한편으로는 그대로 자연으로 돌아가는 것이 좋다는 의견도 있어서 끝없이 논의되고 있는 것 같다. 어찌 됐든 서서히 자연이 되어가는 유적의 모습을 오랜 시간 느낄 수 있어서 아름답다고 생각한다.

우노 그거 굉장하다. 인간의 문명도 자연 작용의 일부라는 생각이 든다.

몇 년 전 구마모토 성에 간 적이 있는데, 뭔가 모호한 코스프레를 한 사무라이 가이드가 있었다. 모습은 에도 시대 사람인데, 사고방식은 완전 마일드 양키날라리여서 돈키호테 같은 느낌밖에 나지 않았다.(웃음)

이노코 뭐, 그건 그거대로 의미가 있지 않을까 싶은데…….

우노 아니, 없을 거다.

관광 자원의 하나인 '성'과 자연의 일부가 된 '성터'는 알기 쉬운 비교다. 즉 성의 목적은 방어라서 자연이나 도시와 상당히 단절된 존재인 반면, 성터는 한 번 그 목적이 붕괴되면 오히려 자연이나 도시로 흡수돼버린다. 그러므로 성터는 접속적으로 다가갈 수 있는 존재다. 그런 의미에서 일련의 'Digitized Nature' 시리즈로 성터라는 존재에 접근한다는 발상은 팀랩다운 생각이다.

예술을 통해 근대 이전의 역사를 가시화하다

우노　이노코 씨는 "예술을 전시하는 장소로 오히려 지방 도시가 재미있다"라고 말한 바 있다(CHAPTER 7 참조). 실제로 일을 하면서 지방과 예술의 관계를 어떻게 느끼고 있는가?

이노코　음, 지방에서 일하면서 자주 생각하는 게 사람들이 "이곳의 관광 자원은 이것이다"라고 말하는 대상이 근대 이후의 지방적 가치관인 경우가 많다는 사실이다. 그런 관광 자원은 글로벌 시점이 되는 순간 강점이 아니게 돼버린다.

예를 들어, 도쿠시마는 민속 무용 축제 아와오도리가 관광 자원이다. 그런데 그곳에서 하는 일은 고장에서 가장 춤 실력이 뛰어난 사람들에게 맞추자는 식이다. 하지만 도쿠시마 안에서는 아무리 뛰어나도, 가령 볼거리로는 슈퍼 서커스 극단 '실크 드 솔레이유'를 이길 수 없다. 그런 관광 상품은 도쿄, 나아가서는 세계에서 볼 때 흥미가 떨어진다.

우노　원래 쇼 비즈니스가 아닌 것을 억지로 상품화하면 한계가 있는 법이지. 원래 아와오도리는 지역 사람들끼리 즐기는 축제 아니던가?

이노코　일종의 레이브 파티 같은 것이었다. 주민들이 다 같이 춤을 추는 것뿐이라 딱히 누구에게 보여줄 만한 춤도 아니었다. 누구나 참가해 마을 한복판에서 춤추는 게 아주 즐겁긴 한데, 그것을 근대적으로 해석해서 스타를 세워놓은들 3000엔을 내고 보겠냐는 것도 말이 안 된다.

우노　30년 만에 어릴 때 살았던 오무라에 갔는데, 오무라시 가이드 팸플릿이 덴쇼 소년사절단인 것을 보고 깜짝 놀랐다. 뭔가 '이토 만쇼 군'● 같은 홍보용 캐릭터까지 있더라.(웃음) 덴쇼 소년 사절단은 일본 최초의 기독교 대사였던 나가사키의 영주 오무라 스미타다가 관련되어 있을 뿐, 딱히 전원 오무라 출신도 아니다. 따라서 오무라시의 유래로 하기에는 조금 무리다. 게다가 덴쇼 소년 사절단이 돌아왔을 무렵에는 도요토미 히데요시가 예수회 선교사를 일본에서 추방하는 바테렌 추방령을 내려 모두 국외로 추방되었고, 그들의 죽음 또한 변변치 않았다. 그것을 억지로 귀여운 캐릭터로 만들어서 마을 활성화로 삼으려는 발상은 조금 잘못되지 않았나 싶다.

● 1582년 규슈의 크리스천 다이묘들이 로마에 파견한 덴쇼 소년 사절단 가운데 한 명이다. - 옮긴이

이노코 잔혹한 인생을 보냈다는 걸 알게 되면 조금 그렇겠다.

우노 '도요토미 히데요시, 무서워!'라는 인상만 남게 될지도 모른다.(웃음) 그보다도 맑은 날에는 고속도로에서 오무라 만을 한눈에 내려다볼 수 있는데, 그쪽이 훨씬 가치가 있어 보였다. 좀 더 지역 특성이나 자연 그대로를 마을을 활성화하는 수단으로 삼는 편이 좋다. 유치원 때 오무라로 이사 갔을 때 유치원 선생님이었는지 옆집 아줌마였는지 잘 기억은 안 나지만, '오무라 만의 서쪽에서 지는 석양이 가장 아름답다'라고 말했던 게 생각난다. 실제 행정적 경계로는 옆 도시인 가시마시에서 바라보는 조망일지도 모르지만, 그런 건 솔직히 상관없지 않을까?

이노코 정치적 행정구와 아이덴티티를 동일하게 할 필요는 없으니까.

우노 맞다. 오무라에 살았을 때, 우리 가족이 자주 놀러 갔던 곳은 사가현의 우레시노시였다. 어머니가 차나 도자기를 좋아해서 자주 가곤 했다. 나가사키현 한가운데이면서 사가와의 경계에 있는 오무라에 터전을 잡으면 공항도 있고, 바로 옆에 위치한 나가사키, 사세보, 우레시노, 다케오 등 어디든 갈 수 있다. 오무라시는 이 지리적 중추성을 내세우는 편

이 더 좋지 않을까?

이노코 그렇지만 해외에 나가서 보면 유럽이나 북미 지방과 일본의 지방은 완전 다르다는 사실을 절절하게 느낀다.

일본은 중앙 집권이다 보니 지방의 자치성이 낮다. 법률도 중앙 집권 체제를 따르고 있다. 그런데 이제부터 독자적 문화를 만들어 간다는 건 환경적으로 무리가 아닐까 싶다. 그래서 오히려 근대 이전으로까지 거슬러 올라가면 각 지역에 자유도가 있어서 자연과 인간의 조화가 남긴 문화적 유산 같은 게 있다.

우노 이노코 씨는 그것을 미후네야마 라쿠엔과 오무라 공원에 표현하여 아트 공간으로 만들었다.

이노코 어쩌면 그 존재 자체가 너무도 당연해서 평소에는 아무도 주목하지 않을지 모르지만, 나는 그런 곳에야말로 유산이 있다고 보았다.

우노 그저 여러 가지 유산이 보기 힘들어졌을 뿐이다. 그 원인은 많은 마을 활성화가 근대 이후 이야기화된 역사를 단서로 하고 있기 때문이다. 사실 이노코 씨가 좋아하는 자연은 문자화된 역사에서 분리된 것들이다.

이노코 대개 이야기화된 역사는 근대의 해석이다.

우노 그 땅과 관계된 단서로 근대 이후의 역사는 적합하지 않다고 생각한다. 기본적으로 역사는 근대적 정체성을 위해 재편성되었다. 그것을 비평적으로 해석하여 본래의 역사로 거슬러 올라가지 않으면 안 되는데, 그렇게 하려면 상당히 전문적인 훈련이 필요하다.

팀랩은 디지털 아트의 힘으로 보기 힘들어진 근대 이전의 역사를 가시화하는 일을 한다. 특별한 교양이나 문맥적 이해가 없어도 비언어적으로 느낄 수 있기에 디지털 아트라는 수단이 유효했을 테다. 지방과 예술로 보면 우선 이번 결론은 근대 시선의 역사를 넘어선 지점에 있는 진정한 역사와 자연을 재발견할 필요가 있다는 것이다.

이노코 그러려면 역시나 방대한 시간이 필요하다. 그래서 사람에 의해 조성된 숲에서는 안 된다. 자연을 포함한 인간의 기나긴 삶이야말로 돈으로는 절대 살 수 없는 압도적인 가치다. 앞으로도 그런 장소를 더 많이 발견하고 싶다.

'Digitized Nature'는 낮 세계와도 관계되어야 한다

우노 이노코 씨는 Digitized Nature 시리즈의 연장으로 낮 세계와도 관계되어야 한다.

이노코 아니, 그런 주제넘은 일을…….

우노 Digitized Nature는 컴퓨터의 힘을 빌려 처음으로 눈으로 보고 귀로 들을 수 있는 자연의 요소가 있다는 콘셉트다. 인간의 오감은 사실 자연의 모든 것을 파악하지 못한다. 예를 들어 이노코 씨가 시코쿠의 산속에서 전시했던 〈증식하는 생명의 폭포〉(CHAPTER 5 참조)는 인간이 파악하지 못하는 긴 생명의 연속성을 디지털 아트로서 빛을 비추는 것으로 파악할 수 있게 했다. 낮이 아닌 밤의 세계, 그 어둠 속에 현대의 테크놀로지를 접목함으로써 처음으로 부각되어 인식할 수 있는 자연의 측면이 있다는 것이다. 그래서 지금까지

해외 미디어에서도 〈신이 사는 숲〉을 취재하러 왔다.

장예모 감독의 〈인상 대홍포〉

Digitized Nature에서는 밤의 세계로 정해
놓고 관계하는 전략이었다.

　그렇다면 낮을 즐기는 방법에도 접근하는
편이 밤을 더욱 돋보이게 하지 않을까? 왜냐
하면 미후네야마 라쿠엔은 낮은 낮대로 좋은
명소다. 그곳에 낮에 봐도 아름다운 작품이
놓여 있고, 그것이 밤에 한층 더 진가를 발휘
한다면 차이가 느껴지지 않을까? 즉 낮과 밤
이라는 반전의 다이내미즘을 더욱 확대하기
위해 낮 세계를 어느 정도 설계해본다면 효과
적이지 않을까 생각했다.

이노코　사실대로 말하면, 그 부분을 생각하
고 여러 가지로 시도해보고 있다. 예를 들어
상하이를 시작으로 한 순회전 〈팀랩 크리스
털 불꽃놀이〉(2017. 11. 1–2019. 2. 28)는 낮

을 의식해서 만들었다. 낮에 태양이 닿는 부
분은 자연광에 반사되고, 그늘진 부분은 LED
로 빛낸다. 그렇게 LED와 자연광이 섞여 아름
답게 반짝거린다. 그런 식으로 낮 세계를 구
성하는 작품을 여러 가지로 계획하고 있으니
기대해주길 바란다.

장예모 감독에게 팀랩은 어떻게
응할까

이노코　장소를 마련한다는 이야기가 나와서
말인데, 중국에 출장 갔을 때 충격을 받은 적
이 있다. 베이징올림픽 개회식 연출을 맡았던
장예모 감독의 〈인상 대홍포〉라는 공연을 보
러 갔는데, 정말 굉장했다.

〈인상 대홍포〉의 무대는 유네스코 세계유산으로 등록된 중국 푸젠성 우이산시 남쪽에 있는 우이산이었는데, 야외에 360도 회전하는 큰 객석을 만들고, 무대의 한쪽에는 옛 거리까지 만들어놓았더라. 객석이 빙빙 돌면서 공연을 보는 거다.(웃음)

다른 쪽 방향에는 객석 바로 앞에 절벽과 강, 그 너머로 산이 있다. 즉 바로 눈앞에서 세계유산의 경치가 펼쳐진다. 연기자가 "산" 하고 외치면, 강 너머 산에 빛이 들어오고 강 저 멀리서 범선 30척 정도가 오기도 한다. 너무 스케일이 커서 콩알만 한 크기로밖에 보이지 않지만, 그 배 위에서도 연기자가 연극을 하고 있다.

우이산은 '우이엔차 우이암차'라는 차의 산지로 유명한데, 공연은 그러한 차의 역사와 문화를 바탕으로 한 이야기다. 그래서 마지막에 연기자가 관객석으로 올라왔을 때는 무엇을 하나 했더니 관객에게 차를 대접해주더라. 그 전개가 내게는 꽤 충격적이어서, 덕분에 그때부터 나는 우이엔차가 세상에서 가장 맛있는 차라고 생각하게 되었다.(웃음)

게다가 이 공연은 중국의 세계문화유산 여섯 곳에서 각 토지에 맞춘 공연을 하는 듯했다. 세계문화유산이라는 훌륭한 장소를 모두 활용하여 낮에는 산책할 수 있고, 밤에는 그 장소를 살린 역사적 공연을 보여준다. 그 야말로 자연을 무대로 한 공연의 '모범 답안지' 같았다.

우노 여섯 곳이나 된다면, 모든 공연을 보고 싶다는 욕심이 생기게 마련이다. 게다가 하룻밤에 한 장소에서 한 공연밖에 볼 수 없으니까 그곳을 다시 방문하는 동기가 된다. 계절에 따라서도 달라질 테고 말이다. 그렇다 해도 스케일이 압도적이다. 이런 공연은 일본에서는 할 수 없을 것이다.

이노코 스케일이 큰 공연으로는 아마 20세기 미국형 무대 예술의 동력이 된 서커스 극단 실크 드 솔레이유가 있고, 유럽에서는 오페라에서 가끔 멋진 시연들이 있다. 중국의 〈인상 대홍포〉는 또 다른 형태로 발전되어서 정말 감탄했다.

우노 경제 발전과 함께 베이징올림픽을 성공시킨 중국이 세계문화유산이라는 거대한 무대 장치를 사용해 이 정도 규모의 공연을 할 수 있다는 걸 의미하기도 한다. 그들의 자신감이 느껴졌다.

이노코 실제로 엄청난 퀄리티였다.

우노 그냥 이야기로만 들어서는 역시 20세기형 공연이라는 점은 마음에 걸린다. 낮에

자연을 즐기고, 밤에 인공적으로 만든 것을 보여준다는 발상은 팀랩의 Digitized Nature 시리즈 발상과 가깝지만, 〈인상 대홍포〉는 '만들어진 것을 관객이 수용한다'라는 연극의 근본적인 콘셉트는 깨트리지 않았다.

이노코 그렇다.

우노 그렇기 때문에 나는 팀랩의 노하우를 사용해 반격해야 한다고 생각한다. 작품이 전시된 밤거리를 사람들이 걷고 있으면, 테크놀로지의 힘으로 가시화된 역사의 문맥에 접속되어가는, 그런 콘셉트가 좋을 것 같다.

이노코 그게 말이지, 〈인상 대홍포〉를 보고 돌아왔을 무렵에 우연히 장예모 감독으로부터 '새로운 프로젝트를 상담했으면 한다'라는 메일을 받았다. 굉장하지 않은가? 이미 어디에선가 그가 우리 작품을 본 게 아닐까 하고 생각했다.(웃음)

우노 하지만 내가 보기에 그가 팀랩에게 연락한 것은 필연이다. 극영화 자체가 상대적으로 낡은 시스템이 되어가는 것은 사실이다. 무대 예술을 제작하는 사람들은 자신들이 진로를 바꿔야 할 때를 분명히 알고 있다고 생각한다.

그런데 기존의 무대 예술을 한다는 것은 단순한 권위적 비즈니스에 지나지 않기 때문에 좀 더 대중에게 열린 무대로 업데이트할 필요가 있다. 즉 표현 자체에 손을 봐야 할 시기이고, 그러한 상황 속에서 팀랩의 예술은 특히 더 매력적으로 비치는 게 아닐까 싶다.

서예와 애니메이션의 시간

이노코 중국 베이징에서 〈Enso in the Qing Dynasty Wall〉이라는 작품을 상설 전시하고 있다(2017. 8-). 전시 장소는 명나라 때 불교화를 인쇄했던 인쇄소였다고 한다. 작품을 비추고 있는 전시장 벽은 청나라 시대에 지어졌는데, 이 작품이 있음으로써 마치 시공을 넘은 듯한 느낌이 나지 않는가? 단순한 벽이 아니라 거기에 시공간이 존재하듯이 만들고 싶었다.

우노 시간 감각이라는 건 원래 말로 바꾸기 어렵다. 예를 들어 '굉장히 먼 옛날'이라는 한마디도 명나라 시대냐 삼국 시대(위, 촉, 오)냐에 따라 달라지지 않는가. 하지만 말로 하면 양쪽 다 '굉장히 먼 옛날'이 될 수 있다.

그래서 이 작품의 경우, 영상이나 작품의 움직임을 통해 시각에 호소함으로써 언어로 치환하기 어려운 시간 감각을 표현했다고 할 수 있다.

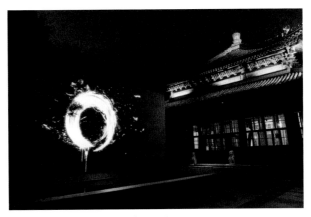

⟨Enso in the Qing Dynasty Wall⟩ ©teamLab

원래는 입체적인 서예를 억지로 평면으로 만들어 그 흔적에서 쓰인 과정을 상상해보면, 공간적으로나 시간적으로나 상당히 넓이가 있다. 그것을 애니메이션으로 만들어서 예술로 제시하는 것은 매우 단순한 장치이지만, 나는 이것이 콜럼버스의 달걀 같은 발명이라고 보았다. 미후네야마에서도 생각했지만, 이 '서예' 시리즈는 좀 더 여러 가지를 시도할 수 있을 것 같다.

신기원을 이루는 미후네야마의 ⟨Megaliths⟩

2019년 7월, 미후네야마 라쿠엔의 전시

⟨**팀랩 신이 사는 숲의 폐허와 유적 - THE NATURE OF TIME**A Forest Where Gods Live, Ruins and Heritage - THE NATURE OF TIME⟩과 ⟨**팀랩 신이 사는 숲 - earth music & ecology**⟩가 시작되었다. 이번 신작은 이노코가 계속 만들고 싶다던 작품이었다.

이노코 ⟨폐허가 된 목욕탕에 있는 거석 Megaliths in the Bath House Ruins⟩은 미후네야마 라쿠엔의 숲속에 있는 폐허가 된 대중목욕탕에 빛의 덩어리가 출현한 듯한 작품이다. 실은 꽤 자신있는 작품으로, 누구든 보면 감동할 만큼 파워풀하다. 덩어리 자체가 발광하고 있어서 낮에도 자연광에서 볼 수 있다.

우노 정말 말도 안 되게 컸다. 마치 모노리스

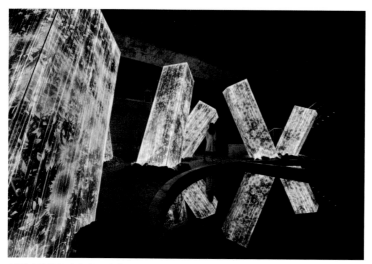

〈폐허가 된 목욕탕에 있는 거석〉 ©teamLab

같았다.

이노코 진짜 크다. 실물을 보면 모두 놀랄 것이다. 'Megaliths'라는 제목은 바로 모노리스와 유사한 말이다. 모노리스Monolith는 '물질', 즉 거대한 하나의 돌기둥을 뜻하는데, 'Megaliths'는 거석 혹은 거석으로 지은 건물을 가리킨다. 선사 시대의 거석문화 같은 것이다.

우노 대표적인 예로 스톤헨지나 모아이상 같은 것들이 있다.

이노코 세계 여러 곳에 그런 거석이 있다. 그것을 그대로 만들고 싶었던 건 아니지만, 미래에서 왔는지 과거에서 왔는지, 그저 계속 존재해왔는지 알 수 없는 시공이 다른 존재의 덩어리들이 폐허에 나타난 것처럼 만들고 싶었다. 우노 씨의 말에서도 영향을 받았다. 예를 들어 미후네야마의 숲은 승려 교기가 1300년 전에 팠던 오백나한의 동굴이 있고, 3000년 된 나무가 있고, 이렇게 여러 시간을 품고 있다. 한편 폐허는 근대에 만들어진 것이 시대가 바뀜에 따라 사용하지 않아서 시간이 멈춘 듯하다. 숲이 있고 폐허가 있고, 그 속에 또 다른 시간의 흐름을 가진 덩어리가 있는, 그런 작품을 만들고 싶었다.

우노 즉 다양한 시간의 흐름을 응축한 공간
인 셈이다. 매우 개념적이라서 좋다. 폐허의
창문으로 숲이 보이는 것에도 큰 의미가 있다.
이것은 어떻게 상호작용하는가?

이노코 가까이 다가오면 꽃이 피었다가 멋
대로 지고 물이 튀어 오르기도 한다. 기본적
으로 꽃이 없을 때는 물에 둘러싸이도록 되어
있다.

우노 〈Megaliths〉는 눈에 보이고 움직이
고 있지만, 숲이 움직인다는 사실을 사람들
은 인식하지 못하는 데다 폐허는 완전히 멈
춰버린 것처럼 보인다. 이것은 좋은 대비다.
〈Megaliths〉는 자연의 흐름을 인공적으로
압축해놓은 듯한 이미지다.

오백나한을 만든 교기나 수련자들도 자
신이 파악할 수 있는 것을 넘어선 세계를 표
현하고자 했다고 본다. 그들이 넘으려고 한
것은 아마도 시간의 스케일이 아닐까? 사람
의 육체는 아무리 노력해도 100년 정도면 사
라지지만, 자연은 태곳적부터 이어져 미래에
도 계속되어간다. 완전히 다른 스케일로 흘
러가는 시간의 흐름을 그들 나름대로 받아들
이려고 했던 것 같다. 그래서 미후네야마에
〈Megaliths〉가 있는 것은 굉장한 필연인 듯
하다.

세계 속에 〈Megaliths〉를 만들다

이노코 〈Megaliths〉를 처음 만들 장소로는
미후네야마 숲속에 있는 폐허가 좋겠다고 판
단했지만, 궁극적으로는 온 세상에 만들고 싶
다. 세계 속 〈Megaliths〉 사이를 〈까마귀〉가
날아서 통과한다면, 예를 들어 멕시코시티
한복판에 있는 〈Megaliths〉로 날아들 수 있
다면 좋겠다.

우노 그게 세계 여기저기에 흩어져 있다면
꽤 재미있겠다. 미후네야마의 〈Megaliths〉
사이를 날던 〈까마귀〉가 다음 순간 멕시코시
티에 있다? 눈으로 어떻게 확인하면 좋을지
는 모르겠지만,(웃음) 〈팀랩 보더리스〉는 그렇
게밖에 있을 수 없다. '경계가 없다'라는 것을
말로 하기는 간단하지만, 구체적인 이미지를
끌어내기는 어렵다. 즉 지구연방정부 같은 기
관이 생겨 인류가 통일되는 듯한 이미지는 보
더리스도 무엇도 아닌 전체주의다. 모두 각자
의 시간과 세상을 살아가고 있지만, 그것이 연
결되어 교통 가능하다는 쪽이 보더리스의 실
태다.

이노코 이는 어쩌면 역사 속에서 신기원을
이루는 작품이 될 것이다.

우노 실물로 볼 날이 기다려진다.

CHAPTER

11

퍼블릭과 퍼스널을 갱신하다

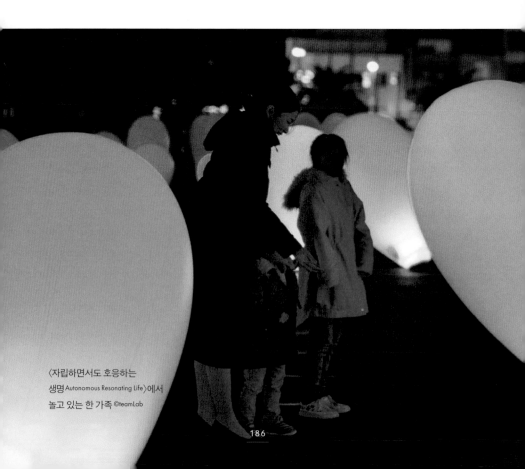

〈자립하면서도 호응하는
생명 Autonomous Resonating Life〉에서
놀고 있는 한 가족 ©teamLab

186

도시에서 분수, 신호, 광장 같은 퍼블릭한 것과 자동차, 집, 스마트폰 같은 퍼스널한 것은 완전히 분단된 형태로 존재한다. 디지털 아트를 사용하여 도시 속 퍼블릭한 공간도 퍼스널하게 접근할 수 있지 않을까를 줄곧 생각했다. 아트의 힘을 통해 퍼스널한 존재도 퍼블릭한 존재로서 가치 변환할 수 있다면? 그와 같은 고민에서 'Personalized City개인화된 도시'라는 콘셉트가 생겨났다.

<div align="right">– 이노코 도시유키</div>

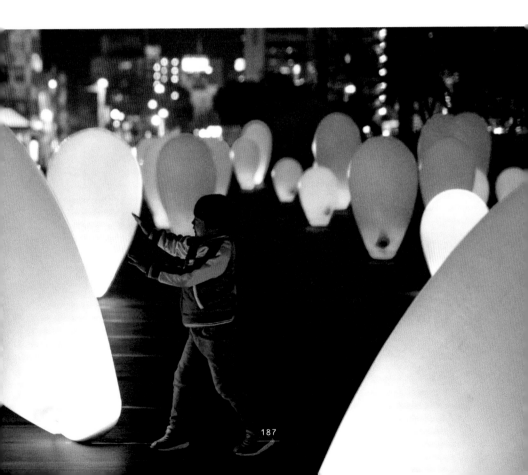

〈Digital Light Canvas〉가 표현하는 새로운 셰어

2017년 12월부터 팀랩은 싱가포르에서 새로운 작품을 상설 전시했다. 이노코는 전시에 공개한 작품 콘셉트를 설명했다.

이노코 싱가포르의 마리나 베이 샌즈 쇼핑몰에 〈Digital Light Canvas〉라는 초거대 작품이 상설되었다(2017. 12. 22-). 지름 15미터의 LED로 만든 원형 링크와 그 상공에 입체적으로 배치한 LED, 그리고 이미지를 입체적으로 나타내는 높이 20미터에 있는 실린더(직경 7미터, 높이 14미터)로 구성되어 있다.

링크는 원래 스케이트장이었다. 지하 2층에 있는 링크에서 지상 3층까지 훤히 트여 있기에 많은 사람이 큰 공간에서 작품을 내려다볼 수 있다.

우노 모두 합치면 5층 높이다.

이노코 그렇다. 〈Digital Light Canvas〉 상설전은 기본적으로 〈Nature's Rhythm〉이라는 작품을 중심으로 이루어져 있지만, 30분에 한 번 〈Strokes of Life〉라는 작품이 시작된다.

링크 위는 사람들이 자유롭게 걸을 수 있어, 〈Nature's Rhythm〉 때 수십만 마리의 물고기 떼가 링크 위를 헤엄치다가 사람들이 움직이면 도망간다. 여기서 특징적인 것은 링크 위를 걷는 사람이 각각 '자신의 색'을 가진다는 점이다. 그래서 물고기가 사람 근처를 지나가면 그 사람의 색깔로 변한다. 링크 위에 많은 사람이 있으면 물고기는 여러 가지 색으로 바뀌어 물고기 떼의 색이 섞인다.

한편 상공에 전시된 실린더에는 새 떼가 입체적으로 날고 있다. 새는 빛으로 만들어져 있어서 날아다니는 새 떼의 공간상 밀도가 높

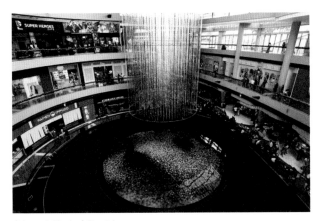

⟨Nature's Rhythm⟩ ©teamLab

아질수록 더 빛난다. 가끔 새가 링크를 향해 날아오는데, 그러면 물고기가 반응한다. 두 작품이 이런 식으로 서로 관계되어 있다.

우노 나는 사람 많은 곳을 그리 좋아하지 않아서 쇼핑몰도 그다지 가고 싶지 않다. 이 작품은 그런 사람의 활동, 개별적으로 보면 반드시 아름답다고는 말할 수 없는 사회적 활동을 난수 공급원으로 사용하여 변화를 거듭해 온 예술을 끌어올린 셈이다.

인간 개개인의 자의식은 대개 아름답지 않다. 하지만 그들의 생물적 '무리'로서 행동한 점에서 바라보면, 개인의 이야기는 도배되

⟨Strokes of Life⟩ ©teamLab

〈Strokes of Life – Birthday〉©teamLab

어 '무리'의 운동으로 보이기 때문이다.

이노코　예전에 이곳이 아이스 스케이트장이었고, 특히 〈Strokes of Life〉라는 작품에서는 사람이 걷는 모습이 피겨스케이트를 타는 듯한 작품이 되면 좋겠다고 생각했다. 링크의 빛에 의해 역광이 되기 때문에 사람의 모습은 실루엣으로밖에 나타나지 않는다.

〈Strokes of Life〉에서는 링크 위에 선 사람으로부터 〈공서Spatial Calligraphy〉가 그려진다. 그리고 글씨의 필적에 맞춰 꽃, 새, 나비 등이 태어난다. 이때 인간은 어느새 링크 위에 그려지는 검은 글씨와 일체화된다. 실제로는 작품이 그려지는 공간을 움직임으로써 글씨를 그린다. 이는 새로운 시도였다.

우노　멋지다. 인간이 작품 일부가 되어 글씨의 일부, 약간 볼드체의 도메하네● 처럼 보인다. 그런 의미에서 이 작품은 맨 위에서 내려다보는 것이 좋을 듯하다. 만약 여기에 어떤 커플이 딱 달라붙어 있어도 맨 위에서는 작은 점으로밖에 보이지 않아서 눈을 어디에다 둘지 고민하거나 눈살을 찌푸리거나 하지 않아도 되니 말이다.

● 도메하네ㅏ×ㅅㅊ는 글자의 '끝나는 부분'의 필체를 가리킨다. 도메ㅏ×는 멈추는 거고 하네ㅅㅊ는 튕기듯 쓰는 기법으로, 도메하네는 이 둘을 합친 단어다. 즉 꼼꼼하게 쓰는 필체 기법이다. - 옮긴이

이노코 싱가포르 달러로 50달러 정도 들지만, 특별 버전 〈Strokes of Life – Birthday / Anniversary / Marriage Proposal〉도 할 수 있다. 예를 들어 프러포즈하고 싶을 때 상대방의 이름을 스마트폰에서 보내면 링크 위에 있는 사람에 의해 메시지와 상대의 이름이 실시간으로 공간에 그려진다.

우노 그중에는 말장난 같은 걸 보내는 사람들도 있을 듯하다. 만약 내가 중학생이라면 50달러를 내고서라도 장난삼아 보낼지도 모르겠다.(웃음)

그런데 팀랩이 개인 이야기를 전면화한 작품을 만들었다는 점은 약간 의외였다. 내가 알기로 이노코 씨는 그런 걸 싫어하지 않았던가? 예를 들어 마리나 베이 샌즈에는 미국 만화 캐릭터를 테마로 한 DC 슈퍼 히어로 카페가 있다. 만약 나 같은 오타쿠가 〈다크 나이트〉의 히스 레저판 조커의 최신 피겨를 사러 갔는데, 그곳에서 닭살 돋는 커플의 프러포즈를 목격하면 짜증이 날 것 같다. 어쩌면 조커 수준의 테러를 일으키고 싶다고 생각할지도. 일단 'Why so Serious?'라고 입력해서 반격하는 거다.

이노코 하지만 여기서 중요한 사실, 그 경우 우노 씨는 절대로 그것이 프러포즈임을 눈치채지 못한다는 것이다. 만약 이때 링크에 서 있다고 해도 발밑의 문자는 그렇게 간단하게 읽을 수 없다. 평소에는 검은 선이 하얀 선이 되어 있구나 정도밖에 느끼지 못한다. 그러므로 그곳에 있는 사람은 설마 자신이 누군가의 프러포즈에 가담하고 있다는 사실조차 눈치채지 못한다.(웃음) "Will you marry me?", 혹은 누군가의 이름이 쓰여 있는 것도 깨닫지 못할 수도 있다. 그래서 반대로 우노 씨가 "Why so Serious?"라고 입력해도 '반격당했다'는 사실을 알아채지 못할뿐더러 공적으로

위 작품을 바라보는 두 사람(사진작가: 오노 게이)
아래 〈Strokes of Life〉

는 그 누구도 상처받지 않는다.

이렇게 디지털 테크놀로지를 이용한 아트를 통해 퍼블릭한 공간에서도 퍼스널하게 접근할 수 있지 않을까를 계속 생각했다. 이 작품의 연출은 전혀 관계없는 사람에게는 '특별한 연출을 볼 수 있어서 좋았다' 정도로밖에 비치지 않는다.

우노 즉 현재의 정보 기술을 사용하면 이 수준으로 인간의 인지를 제어할 수 있다는 건가? 예를 들어 무대 연극은 보는 장소에 따라 보는 방법이 전혀 다르지만, 영상의 경우 다소 차이는 있어도 기본적으로 영화관의 어느 자리에 앉아도 같은 것을 보게 된다. 전자는 작가가 컨트롤할 수 있는 범위가 적은 만큼 관객이 보는 방법은 다양하고, 후자는 구석구석까지 작가가 컨트롤할 수 있지만 관객이 보는 방법은 동일화된다.

〈Strokes of Life – Birthday / Anniversary / Marriage Proposal〉은 이것들보다 더 앞선 정보 기술을 구사하여 작가가 영상에 버금가는 표현을 컨트롤하는 데다 서 있는 위치나 관객의 의식, 태도에 따라 보이는 방법까지 바꾸는 데 성공했다.

이노코 작품 안에 있는 사람과 위에서 내려다보는 사람은 보는 방법이 완전히 달라지기

때문이다. 그리고 스마트폰으로 문자를 입력한 사람과 단지 보는 사람은 알고 있는 정보량이 달라서 그에 따라서도 보는 방법이 달라진다.

우노 역사적으로 생각하면, 디지털 세계는 인류가 맞닥뜨린 공간적 한계를 뛰어넘기 위해 생겨났다고 할 수 있다.

그런데 아이폰 iPhone 이 등장하자, 사람들은 반대로 자신만의 평면 세계에 틀어박히게 되었다. 한계가 있는 실공간 대신 가상 공간이라는 무한의 공간을 만들려고 한 결과, 사람들은 가상 공간에 자신만의 방을 만들어 틀어박히게 되었고, 퍼블릭한 대상에 대한 상상력을 잃어버렸다.

그에 대해 이 작품은 디지털과 공간의 관계를 한 단계 업데이트하고 있다. 정보 기술을 이용하여 가상 공간이 아닌 실공간에서 사람들의 '셰어 share'를 좀 더 나은 형태로 만들 수 있는지를 시도하고 있다고 생각한다.

이노코 구체적으로는 무엇일까?

우노 '셰어'라는 건 아마 지금까지 두 가지 사고방식이 있었다. 하나는 '모두 참고 나누자. 배려는 중요하다' 같은 사고방식으로, 그 근본은 세계를 유한으로 하는 제로섬 게임적인 세계관을 따른 것이다. 또 하나는 거기에

서 한 걸음 더 나아가 정보 기술을 사용하면 평소 우리가 몰랐던 틈새를 발견해서 사용할 수 있다는 발상이다. 그것이 공유 경제sharing economy로 이어진다고 생각한다. 어차피 남아 있거나 쓰지 않는 것이라면 생면부지의 사람에게 쓰게 해서 돈을 받는 쪽이 '가성비가 좋다'는 사고다.

그렇지만 이 작품이 제시하는 '셰어'란 그 어느 쪽도 아니다. 모두가 같은 공간에서 같은 작품을 접하고 있지만, 실은 각각 다른 꿈을 꿀 수 있게 되어 있다. 다시 말해 제멋대로인 각자의 욕망으로 공간을 점유하고 있을 뿐이지만, 팀랩의 개입을 통해 다른 누군가의 욕망이 표출된 것이라는 사실을 깨닫지 못한다. 오히려 매우 아름답게 보인다.

요컨대 여기에서는 '흩어진 것을 하나로 연결한다'는 것이 아니라 '흩어진 것을 흩어진 그대로 연결한다'는 공공의 공간이 출현한다. 이는 새로운 퍼블릭 개념을 체현하고 있다.

이노코 지금까지는 퍼스널한 것과 퍼블릭한 것에 경계가 있다고 믿었다. 그런 상황에서 예술의 힘을 통해 퍼스널한 존재조차도 퍼블릭으로서 가치 있는 존재로 변환할 수 있는 가능성을 깨달았다. 그렇게 'Personalized City'라는 콘셉트가 만들어졌다.

'퍼스널이 퍼블릭이 되는' 도시

이노코 현재 팀랩은 새로운 작업으로 미래 도시라고도 불리는 중국 선전에서 대규모 도시 개발을 진행하고 있다. 연면적 300만 제곱미터나 되는 꽤 큰 규모인데, 'Personalized City', 즉 디지털 테크놀로지와 예술, 공공물을 결합한 퍼블릭과 퍼스널이 공존하는 도시라는 콘셉트를 바탕으로 한 프로젝트다.

우노 상당히 규모가 큰데, 어떤 작품인가?

이노코 지금까지는 분수, 신호등, 광장 같은 퍼블릭과 자가용, 자택, 스마트폰 같은 퍼스널은 완전히 분단된 형태로 존재했다. 하지만 지금의 트렌드는 테크놀로지를 통해 퍼스널을 퍼블릭의 일부로 기능시키는 일이라고 생각한다. 우버Uber나 에어비앤비Airbnb 등이 그 예라 할 수 있다.

선전 도시 개발은 퍼블릭한 분수와 광장을 퍼스널로 공유할 수 있도록 했다. 일반적으로는 그로 인해 공공성이 상실될 수 있다고 생각한다. 오해를 살 만한 발언일 수 있지만, 내 생각에 그것이 아트가 된다면 퍼블릭으로 계속 존재할 수 있다고 본다. 그것을 처음 시도한 게 〈Digital Light Canvas〉 가운데 〈Strokes of Life − Birthday / Anniversary /

Marriage Proposal〉이었다. 이번에는 이 작품을 도시에 통째로 확장하고 있다.

예를 들어 도시의 상징인 광장 〈Crystal Forest Square〉는 설치 작품 〈Crystal Forest〉에서 완성된 광장이다. 〈Crystal Forest〉는 빛의 점 집합인 크리스털 트리들로 이루어져 있어 전체적으로 빛의 덩어리인 하나의 입체물을 만든다. 즉 〈Crystal Forest Square〉는 광장이면서 아트다.

더욱이 〈Crystal Forest〉의 중심부는 천장과 벽이 유리로 된 공간을 배치하고, 중심에는 크리스털 트리는 없고 비어 있다. 크리스털 트리의 빛은 전체적으로 제어되어 각 크리스털 트리를 넘어 하나의 빛 덩어리로 바뀌기 때문에 빛 덩어리는 유리벽과 천장을 넘어선 건축의 외형이 된다. 그리고 빛 덩어리는 그곳에 있는 사람들의 행동에 의해 변한다. 다시 말해 개인의 행동에 따라 변하는 빛의 덩어리가 건축의 외형이 되는 것이다. 이와 같은 건축에 대한 새로운 생각, 즉 건축의 외형이 물리적 외형이 아닌 개인화되어 모호하게 변해가는 것이라는 생각을 팀랩에서는 'Personalized Ambiguous Form'이라고 부른다.

그리고 중심의 빈 곳은 개인을 위한 축제 공간이다. 시간으로 셰어링된 퍼스널한 공간, 예를 들어 결혼식이나 기념일 등 어떤 공간이 퍼스널한 의미를 품는다 해도 빛의 덩어리로

밤의 〈Crystal Forest Square〉 이미지 ©teamLab

서 다른 사람에게 아름답게 비친다면 그 공간은 퍼블릭, 즉 공공성을 유지할 수 있다.

퍼스널한 축제 공간은 완만하게 전체로 번져 회장 전체가 그 사람을 축복한다. 이 〈Crystal Forest Square〉가 퍼블릭한 공간이면서 퍼스널한 축제로 가득 채워진다면, 광장은 퍼블릭한 공간과 퍼스널한 공간이 공존하는 새로운 도시의 상징적 장소가 될 것이다.

크리스털 트리의 배치 콘셉트는 '연속하는 퍼스널, 공간, 상징적 입체물'이다. 각 크리스털 트리는 개체로서는 개인적이고 인터랙티브한 체험을 가진 하나의 입체물이다. 그래서 어색한 집합의 경우에는 타인과의 관계를 만드는 설치 공간이 되고, 친밀한 집합의 경우에는 장소의 상징성을 지닌 거대한 입체물이 된다. 크리스털 트리의 밀도는 수학적 연속성에 의해 장소에 따라 경계 없이 변해간다.

〈Crystal Forest〉는 이와 같은 배치에 따라 '인터랙티브라는 퍼스널한 체험' '타인과의 관계성을 지닌 설치 공간' '상징적 입체물'이 경계 없이 연속되어가고, 밀도의 차이에 따라 상징적 모뉴먼트를 가진, 그리고 사람들이 자유롭게 왕래하는 광장을 목표로 한다.

우노 지금까지는 사생활이 우선되는 영역과 퍼블릭이 우선되는 영역이 확연히 구분되어 있었다. 요컨대 인간은 여러 가지를 인내하고 세금을 내고 법에 따라 퍼블릭을 유지한다. 그렇게 함으로써 사적 권리를 국가로부터 보

왼쪽 〈Crystal Forest Square〉가 있는 거리 / 오른쪽 〈Crystal Forest〉©teamLab

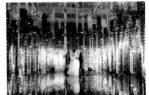

호받을 수 있다고 생각해왔다. 그래서 퍼블릭한 장소라는 것은 사적인 자신을 자제하고 억눌러야 하는 장소가 되었다.

그러나 이 사고방식에는 당연히 한계가 있다. 우선 충분한 파이를 공유할 수 있는 상태가 아니면 도저히 견딜 수 없게 된다. 그 때문에 아무래도 인간은 동료와 적 사이에 경계선을 긋는다. 즉 집단을 만들어 경쟁에서 이김으로써 많은 파이의 배분을 얻으려고 한다.

이노코 씨가 지금 하려는 일은 사생활과 퍼블릭의 경계선을 소실시킴으로써 도시의 공공 공간이라는 극히 한정된 공간을 제로섬게임적인 셰어에서 '해방'한다는 의미라고 할까? 앞으로의 퍼블릭은 사생활을 제한하는 장소가 아니라 사적인 말이나 행동이 다른 사람에게 자연스럽게 가치를 만들어버리는 것

일 수밖에 없다는 뜻이다.

이것은 지금까지 팀랩의 설치미술에서 반복되어온 콘셉트이지만, 드디어 미술관 밖에서 퍼블릭 아트로서 전개된 셈이다.

국가끼리 영토를 셰어하면 미래가 온다?

이노코 다시 도시 이야기의 연장으로, 21세기 안에 고정적 영토를 가지지 않는 경계가 모호한 국가가 생기지 않을까 싶다. 초대형 글로벌 기업을 보면 웬만한 작은 나라보다 경제 규모가 크기 때문이다.

우노 구글의 연간 예산액은 벌써 몇 년 전 시점에서 작은 나라의 국가 예산 규모보다 크다는 말이 있다.

선전에서는 전시에 많은 사람이 방문했다(2017년). 중국에서 팀랩의 인기는 높았다.
오른쪽은 광저우를 방문한 이노코를 마중 나온 캐리커처.

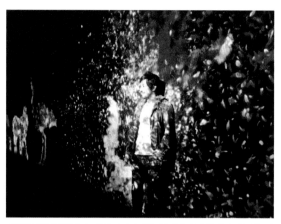

선전 전람회 〈팀랩 춤추다! 아트전과 배우다! 미래의 유원지〉의 작품 〈꽃과 함께 살아가는 동물들〉에 파묻힌 이노코

이노코 달리 글로벌 기업이 아니더라도 기존 국가 구조와는 다른 법체계로 사회를 형성하고 싶은 집단이 증가했을 때, 영토를 가진 국가로부터 그 일부를 합리적으로 공유받는 새로운 국가 형태가 있을 수 있다.

그렇다면 국방 같은 건 그 새로운 국가에는 필요 없지 않을까? 글로벌 기업이야 움직일 수 없는 자산은 없을 테니 국방 하지 않고 도망가면 된다. 기본적으로 새로운 국가의 자산이란 국민과 국민이 생산하는 가치일 뿐이므로 싸워서 지킬 만한 게 아니다. 또 사회 인프라 문제도 돈을 내고 빌리면 된다. 어떤 지역을 빌려줬는데 공항이나 발전소 같은 곳이

발전한다면, 빌려준 쪽도 이득이 아닐까? 거기에 국가 예산이 보장된다면 국민에게도 좋은 이야기다.

우노 오다 노부나가에게 지배당하기 전의 항구도시 사카이 당시 일본의 국제항 같은 이미지다. 실제 도널드 트럼프가 당선했을 때, 미국 서해안 사람들은 "우리는 글로벌 마켓 플레이어니까 국민국가 같은 건 내버려두고 캘리포니아는 독립한다." "우리의 이상향을 태평양 위에 만들자." 같은 말을 했다.

에스토니아는 이미 그 발상에 가까운 국가라고 할 수 있다. 요컨대 발트 삼국은 러시아에 계속 침략당한 역사가 있고 해서 언제

러시아가 쳐들어와도 이상하지 않다. 그래서 영토로서 에스토니아가 없어지더라도 가상 화폐나 암호 화폐 등을 통해 소프트웨어로서 에스토니아의 정신이 남아 있으면 괜찮다고 생각하는 데다, 에스토니아의 소프트웨어 가치가 가상 화폐로 상징되어 전 세계에 유통되는 것까지 노리고 있다.

이노코 확실히 에스토니아는 그렇다.

우노 일반적으로 캘리포니아 이데올로기 같은 것은 국가와 궁합이 나쁘다. 하지만 실제로는 이노코 씨가 말한 형태의 국가와 새로운 경제 결탁이 일어나 국가관 자체가 갱신되는 시나리오는 많다.

이노코 실제 부동산 가치조차 금융화되어 유동하고 있다고도 볼 수 있다. 그런 의미에서 국가가 공유되기 시작하면 사람들은 '어디에 참가할 것인가'라는 부분만을 결정하면 된다. 지금까지처럼 '결정하기 위해서 참가하다'에서 '결정된 결과의 어느 것에 참가할까'가 되는 거다.

우노 신용카드 혜택이 많은 곳이 국적이라는 뭐, 그런 세계다. 자신의 라이프 스타일에 맞는 형태로 국적을 취득하고 단체에 소속된다는 것일 테고, 그렇게 되면 복수의 소속을 가지고 있어도 괜찮을 테다.

나는 애초에 교육, 군사, 재분배, 호적 관리 등 국가의 지배력이 너무 강하다고 생각한다. 이 규모의 국가를 민주주의로 유지하는 것을 이제 한 번 포기하는 편이 좋지 않을까 싶다.

사실 민주주의로 결정하지 않으면 안 되는 일은 본래 그리 많지 않을지도 모른다. 예를 들어 '어디에 제방을 쌓을 것인가' 같은 건 전문가 이외의 의견은 거의 의미가 없다.

이노코 대부분의 의사 결정이 그렇다.

우노 지금까지 폭주 위험이 낮은 시스템이 달리 없었기 때문에 소거법적으로 민주주의를 유지해온 것뿐이다. 20세기 후반에 서방 세계에서 민주주의가 기능하고 있는 듯 보였던 까닭은, 요약하면 이 시기의 서방 제국이 경제적으로 안정되어 있었기 때문이다. 그저 경제 부흥과 인구 보너스가 있었던 시기는 사회가 안정되어 있었다고 생각하는 편이 좋다.

그런 행복한 시대 이외의 민주주의는 포퓰리즘에 휩쓸려 히틀러나 트럼프 같은 독재자가 나올 수밖에 없다. 일본도 이제 노년 민주주의 silver democracy에 빠져 개혁다운 개혁은 할 수 없게 되었다.

이노코 민주주의는 이미 폭주하고 있다. 공격해도 된다고 생각한 순간, 선악의 상대적

차이를 초월한 마녀사냥이 벌어지고 있는 셈이다.

우노 차라리 지금 이 정도로 끝난 게 기적이다. 너무 노골적이긴 하지만, 역시 민주주의란 인터넷이 없던 시대의 산물이다. 그러므로 개인이 자신의 의견을 확산시킬 수 있는 세계에서 민주주의가 가진 위험에 정면으로 직면해야 한다.

르완다 내전은 교묘한 언변으로 투치족의 몰살을 촉구하는 내용을 송출했던 라디오 폭주로 발발했다. 20세기 매스미디어로 그 정도의 일이 일어났다는 것은, 제한 없이 가짜 뉴스가 확산되는 요즘 세계에서라면 간토 대지진 조선인 학살 사건● 같은 일이 일어나도 전혀 이상하지 않음을 보여준다.

이노코 조금 다른 이야기지만, "사계절은 일본에만 있다"고 말하는 사람이 많지 않은가? 농업 혁명이 일어나고 인류의 인구가 폭발했다. 그런 의미에서 많은 문명은 거의 같은 경도에 있다는 사실을 생각하면, 사계절이 있는 나라는 많다는 것을 쉽게 알 수 있을 텐데도 일본 사람들은 쉽게 믿어버리는 게 놀랍다.

우노 그건 아마도 TV 프로그램의 영향일 것이다. 요새 일본 지상파 TV의 버라이어티 프로그램을 보는 시점에서 이미 잘못됐지 싶다. 정말 어떻게든 하고 싶은 심정이다.

이노코 궁극적으로 사계절이란 건 달리 증거가 없어도 확실히 알 수 있는 사실이다. 그걸 믿어버리는 사람이 많다면, 민주주의도 간단하게 폭주하게 마련이다.

우노 나는 민주주의가 인간을 너무 신용하고 있다고 본다. 지금 필요한 것은 '인간은 좋은 일도 나쁜 일도 하는 생물이므로 그럴듯한 방법으로 좋은 부분만 추출하자'라는 발상이다.

단, 이런 식으로 민주주의 부정론을 말하면 '나치즘'이냐고 말하는 사람도 있겠지만, 오히려 그 반대다. 히틀러는 민주주의가 낳은 역사이기도 하므로 민주주의의 위험성을 엄격하게 평가하여 운용해야 한다는 말을 하는 것이다. 민주주의라는 칼을 잘 사용하기 위해서는 자를 수 있는 것과 자를 수 없는 것을 제대로 파악해야 한다. 자를 수 없는 것을 민주주의라는 칼로 억지로 자르려다간 도리어 크게 다칠 수 있다.

● 1923년 일본 관동 지방에서 발생한 대지진 수습 과정에서 일본 정부가 조선인들에 대한 유언비어를 조장해 당시 혼란의 와중에 일본 민간인과 군경에 의하여 조선인을 대상으로 무차별적으로 자행된 대대적인 학살 사건이다. - 옮긴이

밀도로 공간을 바꾸다

이노코 이야기가 좀 거창해져버렸다.(웃음) 선전에서 한 전시와 가장 비슷한 전시로, 도쿠시마에서 열었던 〈도쿠시마 LED 디지털 아트 페스티벌 – 팀랩 강과 숲의 빛 예술 축제TOKUSHIMA LED DIGITAL ART FESTIVAL – teamLab Digitized Riever and Forest〉(2018. 2. 9–18)에 관해 이야기할까 한다.

우노 작품 〈자립하면서도 호응하는 생명〉은 후쿠오카 성에서 전시한 〈호응하다, 서 있는 것들과 나무들〉(CHAPTER 10 참조)의 응용형이라고 느꼈다.

이노코 후쿠오카 성에서는 나무가 있는 공원에 물체를 배치했지만, 이번에는 한 장소에 다양한 밀도로 물체를 배치했다.

우노 어떤 차이가 있는가?

이노코 밀도를 조정하여 상징적 오브제와 공간 자체가 매끄럽게 느껴지도록 했다.

넓은 공간에 물체가 덩그러니 놓여 있으면 완전한 하나의 오브제다. 그 오브제는 매우 퍼스널하고 인터랙티브한 체험을 만든다. 예를 들어 주위에 물체가 10개 있다고 치자. 그렇게 밀도가 점점 올라가면 경계가 만들어져 공간이 된다. 그것은 '타인과 공유되다= 타인과의 관계성을 느끼는 공간'이다. 나아가 고밀도가 되면 타인과의 관계성을 느끼는 공간인 동시에 멀리서 볼 때는 장소를 상징하는 듯한 거대한 오브제가 된다. '개인적 오브제 → 타인과의 관계성을 느끼는 공간 → 장소의 상징성을 만드는 거대한 오브제'처럼 연속적이고 경계 없는 공간을 지향했다.

우노 재미있다. 자신이 세계와 연결되는 것을 실감할 수 있는 오브제, 즉 사적인 집합의

〈자립하면서도 호응하는 생명〉의 배치도 ©teamLab

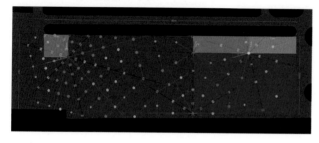

〈자립하면서도 호응하는 생명〉 ©teamLab

밀도를 컨트롤함으로써 퍼블릭한 공간으로 자연스레 변한다. 그리고 이 퍼블릭은 기존 제로섬 게임적인 '소유'를 논리로 한 퍼블릭(타인의 존재를 참는다)이 아니라 팀랩이 추구해온 새로운 '셰어'를 논리로 한 퍼블릭(타인의 존재가 자기의 이익이 된다)이다.

이노코　참고로 이 작품에는 재미있는 이야기가 하나 있다. 이 빛의 물체는 들어서 옮길 수 있는데, 아이들이 이리저리 움직여서 사람이 지나갈 수 없을 만큼 고밀도의 입체물이 만들어졌다.(웃음)

전시장을 열 때는 계산된 배치였는데, 시간이 지남에 따라 확연히 다른 배치가 된다.(웃음) 그래도 작품으로서 호응은 계속되고 있어 나름대로 재미있다.

우노　아이들이 무의식적으로 보여준 그 움직임에서, 모든 존재가 경계 없이 연결된 자연적인 상태일 때 그것을 단절하여 인식하기 쉬운 상태로 만들고 싶어 하는 인간의 본능을 느꼈다.

고밀도의 〈자립하면서도 호응하는 생명〉 ©teamLab

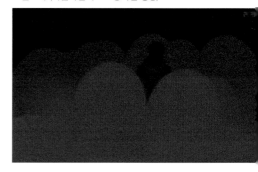

〈찻잔 속 무한한 우주에 피는 꽃들 Flowers Bloom in an
Infinite Universe inside a Teacup〉 ©teamLab

CHAPTER

12

음식을 예술로 만들다

나는 몸을 움직이면서 무언가를 인식하는 상태에 흥미가 있다. 먹고 마신다는 움직임도 마찬가지다. 먹으면서 예술을 인식하거나 또는 예술 자체를 먹을 수는 없을까? 그렇게 생각하고 차를 사용한 작품을 제작했다. 과거의 차 문화를 오늘날의 디지털 아트로 재해석하고 싶었다.

– 이노코 도시유키

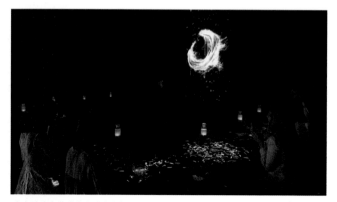

파리 인테리어 디자인 박람회 〈MAISON&OBJET PARIS〉에 전시된 〈찻잔 속 무한한 우주에 피는 꽃들〉 ⓒteamLab

2017년, 이노코는 파리 〈MAISON&OBJET PARIS〉 박람회에 '차'를 활용한 작품으로 참여했다. 차 브랜드 EN TEA의 대표 마루와카 히로토시 씨와 콜라보레이션한 이 작품의 목적은 무엇일까?

이노코 인테리어 디자인 박람회로 유명한 〈MAISON&OBJET PARIS〉에 팀랩이 초청되어 작품 〈찻잔 속 무한한 우주에 피는 꽃들〉을 전시할 예정이다(2017. 9. 8-12).

차를 활용한 이 작품은 이전에도 몇 차례 전시한 적이 있다. 〈KENPOKUART 2016〉에서는 이 작품으로 이바라키현의 덴신기넨이즈라 미술관에 다실을 만들어 손님이 차를 마시기도 했다.

작품은 차를 끓이면 꽃이 피고 찻잔을 움직이면 꽃이 지는 구성으로 이루어져 있다. 아무것도 존재하지 않는 공간이지만 차를 부으면 거기에만 작품이 나타난다. 그리고 잔을 비우면 차와 함께 작품도 사라진다.

우노 단순하지만 재미있다.

이노코 '차'에만 존재하는 예술이다. 예술 자체를 마시는 듯한 체험을 만들고 싶었다.

우노 그렇구나. 차를 마시는 행위에 대한 일종의 비평이라는 생각도 든다. 차는 물론 앞으로 먹고 마시는 행위가 갖는 의미가 더욱 커질 것 같다. 음식이란 물질(사물)이자 동시에 비물질(대상)이니까 말이다.

앞으로 물질은 소비자의 개별적인 주문

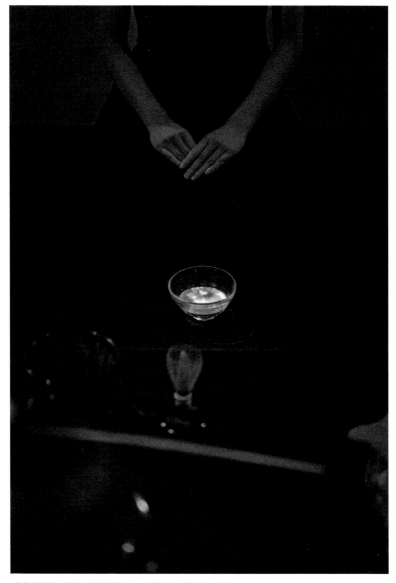

덴센기넨이즈라 미술관의 〈찻잔 속 무한한 우주에 피는 꽃들〉©teamLab

을 받아 제조하는 방식order made으로 간단해질 것이다. 이에 따라 사람들은 대량 생산 방식을 점점 따르지 않을 것이다. 한편 비물질은 소셜 미디어 안에서 사람들의 개별 이야기에 그치면서 그 소비에서 문화가 창출되기는 어려울 것으로 보인다. 음식은 그 중간에 자리한 물질적이면서 비물질적 체험이다. 물질로 존재하지만 동시에 먹고 마시고 음미하면서 사라져버리는 비물질이기도 하다. 팀랩의 작품은 디지털 아트라는 물질이면서 비물질적인 것, 그리고 차라는 음식 문화가 중첩되어 있어서 흥미롭다.

이노코 관객의 앞에 놓인 지극히 개인적인 차는 마시려는 순간 흩어지고 만다. 결국 타인을 위한 공공적인 존재가 된다.

우노 차를 마신다는 것은 사람들이 모여 서로 사귄다는 접속 행위이기도 하다. 그런 점에서 이 작품은 '다도'라는 문화를 디지털 예술로 업데이트시켰다.

이노코 어느 문화권에서든 차를 마신다는 것은 궁극적으로는 사교이니까.

우노 지금의 소비 사회에서는 차를 마시는 행위가 사교로부터 약간 분리되어 있는 게 아닐까? 어디서든지 편의점에서 사서 혼자서 마실 수 있으니까 말이다.

이노코 그렇긴 하다.

우노 이 작품은 전통적인 차를 마시는 행위를 떠올리게 한다. 차를 마심으로써 인간은 일상에 있으면서 동시에 조금은 비일상적인 공간에 접속한다. 개인의 사적 시간이자 동시에 절반가량은 공공적인 시간이 된다. 이 작품은 차라는 문화가 지닌 흥미로움을 예술과 조합시키는 데 성공했다.

이노코 '찻잔 속 무한한 우주에 피는 꽃들'이

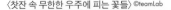

〈찻잔 속 무한한 우주에 피는 꽃들〉©teamLab

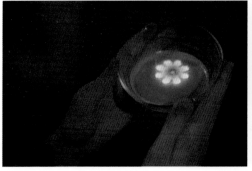

라는 제목도 마음에 든다. 미술교육가 오카쿠라 덴신이 일찍이 차를 정의한 것에서 따왔다.

우노 당시 일본에서는 다도 문화를 통해 선禪 사상이 투영된 불교적 우주관을 표현했었다. 그것을 지금의 컴퓨터 테크놀로지를 사용해 보다 알기 쉽게, 그러면서도 더 섬세하게 조정된 형태에서 빛과 소리로 표현하게 된 셈이다.

이노코 하긴 옛날에는 족자를 걸고 향을 피우는 것으로 우주를 표현했으니까. 그 다도 문화를 오늘날의 예술로 재해석하고 싶었다.

마루와카 히로토시는 팀랩의 업무 동반자다?

이노코 이번 파리 전시는 '차'를 주제로 마루와카 씨와 콜라보레이션하게 되었다. 우리는 '일본 차Japanese Tea'라고 부르지 않고 '그린 티green tea'로 발표할 작정이다. 차를 마시는 행위가 '채소를 먹는 것'과 같은 것으로 인식되기를 바란다.

우노 마루와카 씨를 알게 된 것도 이노코 씨 덕분이었다. 나가사키현 오무라시에서 열렸던 전람회(CHAPTER 10 참조)에 갔다가 여러 사람들이 모인 회식 자리에서 처음 만났다.

마루와카 씨는 '일본의 전통 문화를 현대에 업데이트하는 프로듀서'로 알려져 있다. 하지만 나는 그가 오늘날 전 세계적으로 유행하는 에코 라이프나 심플 라이프에 내재한 감성에 일본의 전통 공예나 차 문화를 결합시켜 왔다고 생각한다. 수백 년 전의 감성을 그대로 재현하지 않고 당시 장인들이 살아 있다면 현대의 라이프 스타일을 이렇게 되받아치지 않을까 라는 상상을 구현하는 창의성이 인

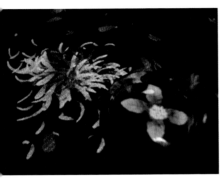
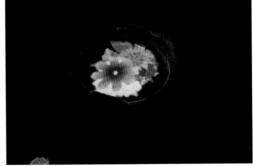

상적이다. 지금의 에코 라이프나 심플 라이프는 'OO이 아니다'라는 특정 요소를 제거하는 방식이다. 20세기 공업 사회에 대한 반동 때문이다. 이런 흐름과 달리 마루와카 씨는 'OO이다'라는 가치관을 제시하는 것으로 보인다. 그에게 이런 이야기를 들으면서 '이 사람은 이노코 도시유키의 업무 동반자구나'라고 생각했다. 마루와카 씨와의 비교를 통해 이노코 씨가 무슨 일을 하고 있는지 쉽게 알 수 있다.

이노코 무슨 뜻인가?

우노 얼마 전부터 《소설 트리퍼》라는 잡지에 '범 이미지론'이라는 제목으로 연재를 하고 있다. 한마디로 '팀랩론'을 쓰고 있는 셈인데, 거기에서 "존 행키에 진짜로 대항할 수 있는 것은 팀랩뿐이다"라고 선언해버렸다.

지금 세계는 크게 둘로 나뉘어 있다. 하나는 20세기적 극영화 세계로, 디즈니로 상징되는 위로부터 아래로 흐르는 20세기 계몽사상이다. 〈주토피아〉나 〈어벤저스〉 같은 다문화주의의 이상을 세계에 계몽하는 식이다.

다른 하나는 21세기적 스마트폰에 의한 일상의 해크HACK, 작업 과정 자체에서 느껴지는 순수한 즐거움이다. 이는 '구글=존 행크=포켓몬 GO'적인 환경을 정비만 해도 되

어서 개인이 원하는 만큼 놀아보라는 보텀업 bottom-up 방식이다. 요컨대 놀이 장소는 정비해주었으니 스스로 감동을 발견하고 품질이나 능력을 올리라는 사상이다.

전자는 이야기적, 후자는 게임적이라 말해도 좋겠다. 혹은 전자는 타인의 이야기, 후자는 자신의 이야기로 바꿔 말해도 좋겠고. 인터넷이 발명된 이후 인류는 누구나 발신 능력을 갖게 되었다. 이제 사람들은 다른 사람의 이야기를 읽는 것보다 자신의 이야기를 말하는 걸 좋아한다. 따라서 앞으로는 후자가 유리하다.

연재에서 나는 "지금 세계의 문화는 이 두 가지로 나뉘어 있다고 생각한다. 그 속에서 팀랩은 제3의 가능성을 추구하며 그 중간의 가치를 옹호한다"고 의견을 밝혔다. 결국 '세계를 움직이는 것은 디즈니, 구글, 그리고 팀랩이다'가 되는데…… 거창하지 않나?

이노코 (웃음)

우노 이노코 씨도, 존 행크도, 환경을 정리하고 그 뒤는 사용자가 자신의 이야기를 발견한다는 접근을 취한다. 하지만 그 방법은 전혀 다르다.

존 행크는 구글에서 언제나 흘러다녔다. 지금은 독립했지만, 그렇기 때문에 구글의 사

상을 래디컬하게 체현하는 존재라고 생각한
다. 그에게 구글은 스마트폰을 사용해 직장
에서 일하는 도중 혹은 쇼핑하는 중간중간
우리의 일상을 해크하는 것이다. 반면 팀랩
의 작품은 일상을 단절시킨다. '여기서부터는
깜깜하고 공간 감각도 시간 감각도 없앤 팀랩
월드의 예술 세계입니다'라고 비일상적 세계
를 만드는 것이다.

이런 관점으로 생각하면 마루와카 씨는
이노코 씨와 세계관이 가까운 편이다. 하지
만 어디까지나 그는 일상을 해크하는 사람이
다. 사실 그는 구글적이다. 일본의 존 행크다.
그래서 식기에 주목하고 차를 만든다. 앞에서
설명한 차를 활용한 작품도 그렇고, 차라는
존재가 가진 비일상성의 일상성을 침입하는
것에 초점을 맞춘다. 이노코 씨가 마루와카
씨와 협업하는 순간 살짝 일상의 해크 쪽으로
다가간다.

이노코 나 역시 마루와카 씨의 그 점이 좋다.
그를 통해 일상에 접근할 수 있다면 좋겠다는
생각이다. 마루와카 씨는 티백으로 세계를 돌
파해야 한다.

우노 마루와카 씨의 티백이 전 세계에 팔린
다면 글로벌하게 일상을 해크할 수도 있겠다.

이노코 음식과 관련해서 팀랩은 〈Moon

위 우노가 찍은 휴식 모드의 이노코
아래 〈MoonFlower Sagaya
Ginza〉의 〈세계는 해방되고
이어진다〉©teamLab

Flower Sagaya Ginza〉에서 〈세계는 해
방되고 이어진다 Worlds Unleashed and then
Connecting〉라는 특별한 공간을 만들었다. 요
리를 담은 접시가 테이블에 올라가면 거기서
나무가 자라고 새가 날아다닌다. 사계절을 느
끼면서 식사하는 체험이 되기를 바란다.

팀랩 보더리스에 있는 '차'는
조미료다

2018년 오픈한 오다이바의 상설 전시 〈팀랩
보더리스〉에도 마루와카 씨와 협업한 차 작

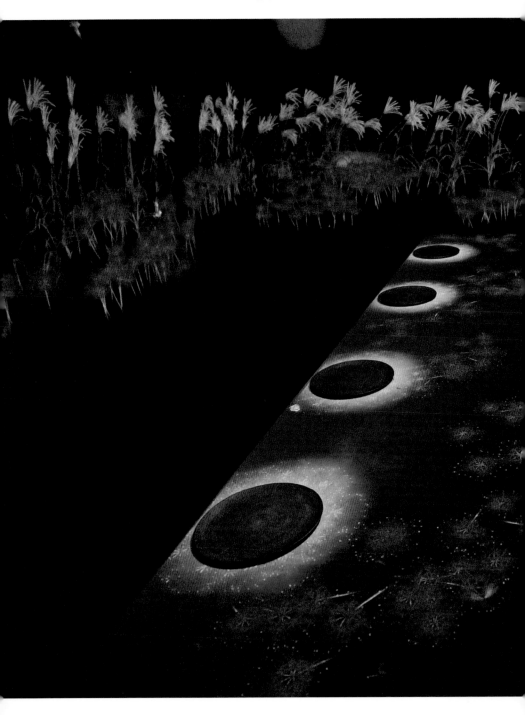

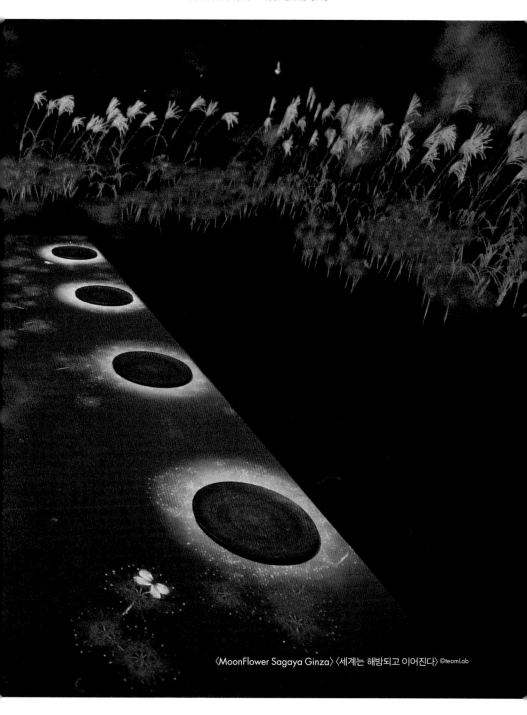

⟨MoonFlower Sagaya Ginza⟩ ⟨세계는 해방되고 이어진다⟩ ©teamLab

211

품이 전시되었다. 전시장을 방문한 우노가 차를 맛보며 작품에 깃든 의미를 말한다.

우노 〈보더리스〉에 마루와카 히로토시 씨의 차EN TEA는 엄청난 조미료 같은 존재라고 생각한다(《EN TEA HOUSE 겐카테이EN TEA HOUSE 幻花亭》). 건물에서 한 발짝 나오는 순간, 오다이바의 비너스포트나 MEGA WEB 등 경계 투성이의 속된 세상이 눈앞에 펼쳐진다. 그런데 그곳에서 마루와카 씨의 차를 마심으로써 '맛있다'는 체험을 안고 돌아갈 수 있다.

기본적으로 〈보더리스〉는 경계 투성이의 바깥 세계로부터 격리된 건물 안에서 경계 없는 세계를 실현한다. 하지만 마루와카 씨의 차를 통해 그 체험을 자신의 몸속에 아주 조금이라도 가지고 돌아갈 수 있다. 곡예적 요소를 가진 형태로 바깥 세계의 일상과 살짝 연결되어 있어서 얼마나 좋았는지 모른다. 마루와카 씨와 이야기를 나누었지만, 먹고 마시는 일에는 일상과 비일상, 종교와 세속을 초월하는 힘이 있다. 먹는 것은 일상이지만, 색다른 것을 먹는 것은 비일상이다. 우리가 차를 마시는 것은 일상에 지친 나를 원점으로 돌리는 의미가 있다. 일상에 자리한 최소 단위의 비일상이다.

이노코 정원에 다실을 만들어온 조상들의 문화를 지금으로 연장하는 일일지도 모르겠다. 정원이라는 비일상은 이른바 예술 공간이다. 그곳에 다실을 만들어 차를 마시는 일은 정원의 체험을 일상으로 가지고 오는 것이다.

우노 이노코 씨가 좋아하는 근육 트레이닝은 육식이라는 비일상, 내가 좋아하는 조깅은 곡물이라는 일상으로 비유해도 좋겠다. 그러고 보면 예술은 기본적으로 육식이지만, 차는 그 중간에 있다. 일상 속의 비일상이니까. 팀랩 역시 활동 범위가 넓어지면서 점점 일상을 침식하고 있다. 싱가포르 마리나 베이 샌즈에서 작품을 설계하고, 〈보더리스〉에서 마루와카 씨의 차를 작품에 도입하고, 중국 선전에 도시의 기념비적인 건축물을 다루는 것처럼 말이다. 도시에 대한 접근은 미술관 밖에 있는 일상에 접근하는 것이기도 하다. 이제 이노코 씨도 탄수화물을 먹게 될 것이고, 나랑 같이 조깅하는 날이 올 것이다.

이노코 지금도 탄수화물은 먹고 있습니다.(웃음)

우노 비유적인 의미로 근육 트레이닝이 아니라 조깅을 하는 날이 올 것이다. 어딘가에서 이노코 씨 나름의, 팀랩 나름의 방식으로 곡물적이고 조깅적이고 일상적인 아트를 만들어간다면 재미있겠다.

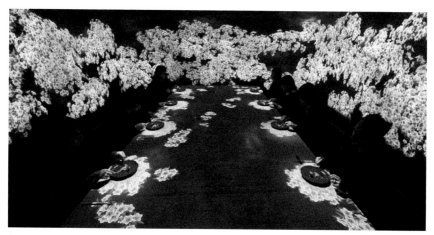

〈MoonFlower Sagaya Ginza〉의 〈세계는 해방되고 이어진다〉 ©teamLab

팀랩 보더리스 〈EN TEA HOUSE 겐가테이〉 ©teamLab

CHAPTER

13

세계의 경계를 없애다

팀랩은 2018년 '경계 없는 세상'을 주제로 오다이바와 파리에서 전시를 개최했다. 당연한 말이지만, 세계에는 원래 경계가 없다. 그러나 도시에 있으면 세계는 경계투성이다. 마치 원래부터 경계가 있었다는 듯한 착각이 들 정도다. 우거진 숲속에 가면 다양한 개체의 생명이 연속적인 관계 위에 존재하고, 그 상태는 시각적으로도 경계가 모호하다. 우리 인간의 삶 역시 방대한 연속성 위에서만 존재할 수 있다.

그 연속성은 너무도 복잡화해서 인간의 몸으로 인지할 수 있는 범위를 초월했다는 기분이 든다. 그러한 까닭에 도시 속에서 독립한 다양한 콘셉트의 작품이 경계 없이 연속적으로 이어지는 하나의 세계를 만들고 싶었다. 그 세계 속에서 관람객이 의지를 가지고 스스로 방황하고 탐색하고 발견하기를 바랐다. 그 체험으로 말미암아 자신의 몸을 통해 세계의 연속성을 인지하고, 세계에 대해 생각하는 장소가 되기를 원했다.

– 이노코 도시유키

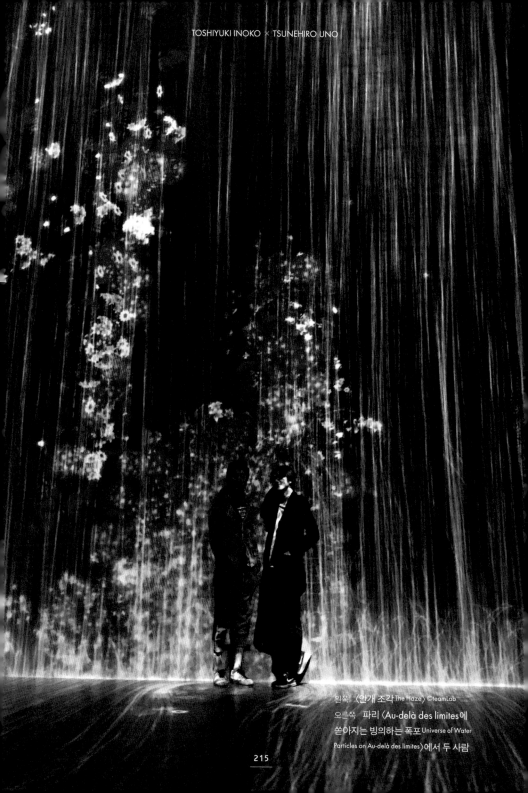

왼쪽 〈안개 조각 The Haze〉 ©teamLab

오른쪽 파리 〈Au-delà des limites에
쏟아지는 빙의하는 폭포 Universe of Water
Particles on Au-delà des limites〉에서 두 사람

런던에서 파리로 –
'경계 없는 세계'를 옹호하다

이노코 2018년, 팀랩은 파리의 라빌레트에서 대규모 전시 〈teamLab: Au-delà des limites〉를 개최하고(2018. 5. 15 - 9. 9), 같은 해 6월부터 오다이바에서 상설 전시 〈팀랩 보더리스〉를 개최했다. 두 전시 모두 주제는 '경계 없는 세계'다. 우노 씨는 파리의 전시에도 와주었다.

우노 내가 파리에 도착한 5월 12일 밤, 테러 사건이 벌어졌다. 칼을 든 남자가 다섯 명의 민간인을 습격한 사건이었는데, 사건 당시 나는 현장에서 불과 500미터 정도 떨어진 곳에서 밥을 먹고 있었다. 그런데도 전혀 몰랐다

가 인터넷 뉴스를 보고서야 그런 일이 일어났다는 사실을 알았다.

그때 브렉시트에서 반년이 조금 지난 2017년, 팀랩이 런던에서 개인전을 열었던 때가 떠올랐다(CHAPTER 9 참조). 당시 그 장소에서 '경계를 넘는다'를 주제로 개인전을 열었던 데에 이노코 씨는 큰 의미를 느꼈을 거라는 생각이 들었다.

이노코 그랬다. '경계 없는 세계'를 주제로 전시를 시작한 것도 그때부터다.

우노 지금의 파리는 테러의 표적으로 정착해버렸다. 그런 상황에 맞추어 어떤 문화적 접근이 가능한지를 파리라는 장소가 팀랩에 질문했다고 생각한다. 즉 이 정도로 심각한 일이 벌어져도 파리에 있는 사람들이 과연 '경

왼쪽 근린에서도 〈teamLab: Au-delà des limites〉가 홍보되고 있었다.
오른쪽 테러 다음 날에도 거리에는 사람이 넘쳐났다.

파리의 거리는 무장 경찰들이 순찰을 돌았다. 그 속에 팀랩 포스터가 걸려 있다.

조깅 중 우노가 찍은 아침의 에펠탑

계 없는 세계가 좋다'라고 여길 수 있을까?

　사실 다문화주의도, 캘리포니아 이데올로기도, 현상은 아직 '경계 없는 세계'의 구축에 실패했다. 다문화주의의 낙관적인 이상은 오히려 누군가를 멸시하지 않으면 자신을 유지할 수 없는 사람들이 자신과 '다른' 사람에게 돌을 던지기 쉬운 상황을 초래했다. 캘리포니아 이데올로기란, 요컨대 글로벌 정보 산업이 정치가 아니라 경제 차원에서 세계를 하나로 연결하여 경계를 넘을 수 있다는 사상이다. 이 또한 결과적으로 20세기적 공업 사회와 21세기적 정보 사회의 분단을 낳았다. 그런 속에서 파리라는 도시는 전자로, 상황에 질 것 같은 사상이지만 완강하게 버티고 있다.

이노코 아직 성공이라고 하기에는 역부족일 수 있지만, 파리 사람들은 그걸 선택한 것이 아닐까?

우노 실제로 내가 그 테러 사건에서 깜짝 놀랐던 점은 그다음 날에도 사람들은 평소와 마찬가지로 아침 조깅을 하고 아침밥을 먹고 거리를 다니며 평소와 마찬가지로 지냈다는 점이다. 그 모습에서 테러 같은 사건도 일상으로 녹아들게 하는 힘을 느꼈다. 이미 익숙해져 있다는 의미일 수도 있지만 말이다.

이노코 도시 전체가 매우 행복한 분위기였지 않던가? 우노 씨와 같이 가려고 했다가 사람이 많아서 못 들어간 카페가 있다. 그날 아마도 누군가가 연주회를 하고 있어서 사람들이 모여 있었다. 그런 식으로 파리 사람들은 테러 다음 날에도 제대로 일상을 즐기며 테러에 전혀 굴복하지 않았다.

우노 이 도시가 가진 행복감은 어떤 의미에서는 이미 테러에 이기고 있다는 기분이 든다. 다문화주의란 건 파탄 난 이상이라고 생각했는데, 우습게 여기면 안 되겠다고 다시 보게 됐다. 실제로 여러 문제가 발생하고 있어서 아직은 힘이 달려 업데이트는 필요하겠지만 말이다.

이노코 그런 시기인데도 거리에 팀랩의 포

스터가 도배되어 있었다. 정말 고마웠다.

우노 파리에 머물렀을 때 여기저기서 팀랩의 전시 포스터를 봤다. 그리고 그 포스터만큼이나 테러 직후였던 탓인지 무장 경찰들도 많이 봤다. 두 쪽 모두 파리의 일상에 녹아 있었다. 그 풍경에 팀랩이 파리에서 '경계 없는 세계'를 옹호하는 의미를 상징했던 것 같다.

이노코 프랑스 사람은 정말로 '어느 나라 사람'이든지 거의 신경을 안 쓴다. 피부색이 어떻든 교양 있고 프랑스적으로 행동한다면, 그는 프랑스인이다. 최소한의 규칙을 지키며 인간답게 행동하면 조금 다양해도 괜찮다. 우노 씨가 와주었던 날도 전시장 근처에서 할아버

지와 젊은 여성이 포크 댄스를 추고 젊은이가 그 옆에서 힙합을 연습하고, 한마디로 카오스였다.(웃음)

전시했던 장소도 원래는 치안이 좋지 않았던 모양이다. 그런 곳에 라빌레트라는 과학과 음악 전문 시설, 어린이가 놀 수 있는 장소, 아트가 넘치는 공원을 조성해 도시 분위기를 바꿨다.

공원 내에는 운하가 있고 건축이자 조각상이기도 한 오브제가 있고, 여기저기 아트가 넘쳐난다. 그 옆에는 장 누벨이 지은 '파리 필하모닉' 음악홀도 있다. 그 대단한 건물을 볼 때마다 우울해진다. 어떻게 하면 저런 형태에

왼쪽 파리 체류 중 우노의 조깅 코스 일부. 달리다 보면 거리의 다른 얼굴이 보인다.
오른쪽 이노코 마음에 든 장 누벨이 설계한 '파리 필하모닉'

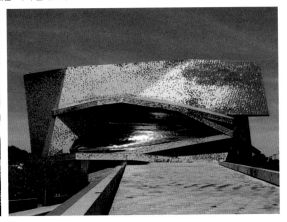

파리에서 전시된 〈IMPERMANENT LIFE, 사람이 시공을 낳고, 시공이 교차하는 장소에는 새로운 시공이 탄생한다IMPERMANENT LIFE: People Create Space and Time, at the Confluence of their Spacetime New Space and Time is Born〉 안에서 서로 무늬를 만드는 이노코와 우노

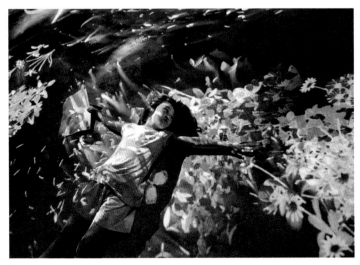

〈플라워스 보밍〉ⓒteamLab

도달할 수 있는지, 그리고 어떻게 하면 저런 건축물을 국가가 세워줄 수 있는지, 전혀 모르겠다.(웃음)

우노 나도 봤는데, 정말 장난 아니었다. 변태적인 건물이다. 그런 건물 디자인을 소화할 수 있는 도시의 포용력에 질투까지 난다. 도쿄에도 그런 잠재력은 있을 텐데 말이다.

분단된 듯 섞이다

이노코 파리의 전시는 작품 사이의 경계를 작품 자체가 넘어가게 되어 있다.

일단 전시 자체가 '엑시비션'과 '아틀리에', 두 가지로 나뉘어 있다. 세계 속 미술관은 교육적인 의미에서 어린이가 워크숍을 하는 공간이 있는 경우가 많은데, 이 아틀리에라는 곳이 바로 그렇다. 그래서 들어가자마자 〈그라피티 네이처〉라는 그림 그리는 방이 있다. 이곳은 얼핏 보면 '엑시비션'(아트를 보는 장소)과 '아틀리에'(아트를 만드는 장소)로 가는 입구가 나뉘는데, 사실은 안에서 연결돼 있는 콘셉트다.

우노 분단된 것처럼 보여놓고 막상 들어가서 보면 섞여 있더라. 그런 구조를 취함으로

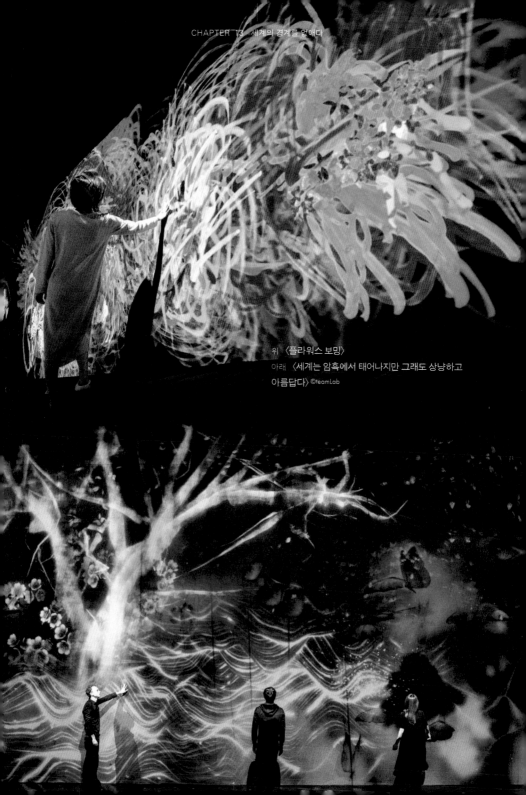

위 〈플라워스 보밍〉
아래 〈세계는 암흑에서 태어나지만 그래도 상냥하고
아름답다〉 ©teamLab

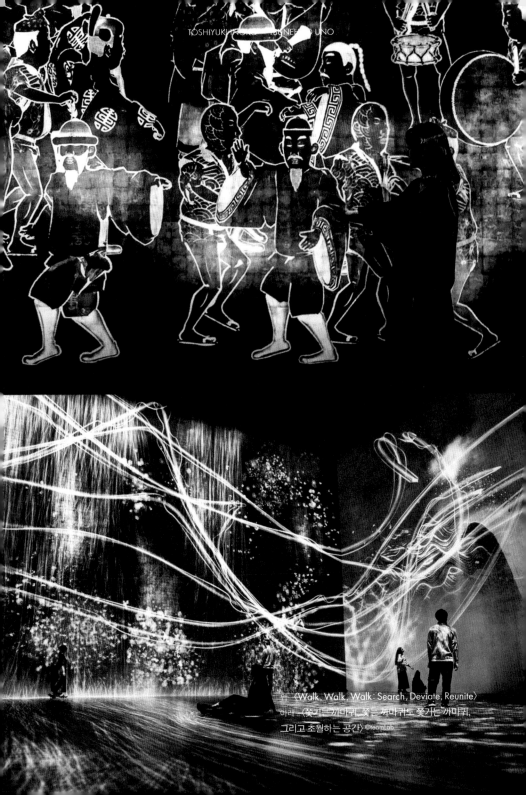

TOSHIYUKI INOKO TSUNEHIRO UNO

위 〈Walk, Walk, Walk : Search, Deviate, Reunite〉
아래 〈쫓기는까마귀,쫓는 까마귀도 쫓기는 까마귀,
그리고 초월하는 공간〉 ©teamLab

써 기존 미술관 제도를 교란함과 동시에 '경계 없는 세계'를 옹호한다는 이번 전시의 콘셉트도 구현하고 있는 셈이다.

이노코 아이들이 아틀리에에서 그림을 그리면(《그라피티 네이처》), 거기서 그린 나비는 산을 넘어 전시장 전체로 퍼져가고, 꽃은 전시장의 벽에 또 다른 작품(《플라워스 보밍Flowers Bombing》)으로 나타난다.

〈질서가 없어도 평화는 이루어진다〉의 초상들이 '무한 투명'의 공간에서 벗어나 다른 작품의 경계를 넘기도 하고, 다른 작품에 영향을 주면서 걸어가는 작품(《Walk, Walk, Walk: Search, Deviate, Reunite》)도 있고, 까마귀들이 방을 나와 전시장을 활보하는 작품(《쫓기는 까마귀, 쫓는 까마귀도 쫓기는 까마귀, 그리고 초월하는 공간》)도 있다.

까마귀는 다른 작품의 경계를 넘어 때로는 다른 작품에 영향을 주면서 종횡무진 날아다닌다. 가령 가장 넓은 방에서 까마귀가 날 때, 거기에 있는 작품 〈세계는 암흑에서 태어나지만 그래도 상냥하고 아름답다Born From the Darkness a Loving, and Beautiful World〉에서 떨어지는 문자에 부딪히면 문자에서 세계가 만들어지고, 또 다른 작품 〈Audelà des limites에

왼쪽 〈그라피티 네이처 – 산과 깊은 계곡Graffiti Nature – High Mountains and Deep Valleys〉
오른쪽 아래 〈멀티 점핑 우주Multi Jumping Universe〉©teamLab

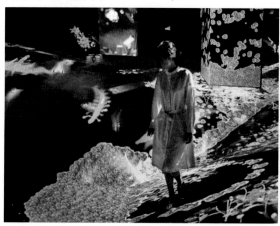

쏟아지는 빙의하는 폭포〉 속을 날면 폭포에 영향을 주고 꽃은 지고 만다.

압도적으로 큰 〈팀랩 보더리스〉

파리에서 전시 중이었던 2018년 6월, 오다이바 상설 전시 〈팀랩 보더리스〉를 개최했다. 제작 준비 단계부터 지켜봤던 우노는 개최 이후 전시된 작품들을 체험했다. 파리의 전시를 토대로, 우노는 열렬히 전시에 대한 감상을 말했다.

우노 파리 전시와 오다이바의 〈보더리스〉를 거의 동시에 진행했다. 제목이 나타내는 바와 같이 오다이바에서도 파리와 같은 메시지를 형태를 바꾸어 발신하고 있다.

이노코 사실 지금까지 직접적으로 '보더리스'라는 단어를 사용하지 않았다.

지금 세계는 꺼림칙한 방향으로 흘러가고 있다는 느낌이 든다. 그런 분위기에서 경계 없이 연속하는 것이 아름다운 세계를 만들고 싶었다. 구체적으로 설명하자면, 〈보더리스〉는 다섯 가지 콘셉트의 세계로 구성되어 있다.

첫째 세계는 〈보더리스 월드Borderless World〉다. 아트 자체가 전시된 장소에서 움직

왼쪽 〈뒤집힌 세계, 거대! 연결되는 블록 도시 Inverted Globe, Giant Connecting Block Town〉
오른쪽 위 〈빛의 숲 3D 볼더링 Light Forest Three-dimensional Bouldering〉 ⓒteamLab
오른쪽 아래 파리의 〈플라워스 보밍〉 앞에서 실루엣으로 포즈를 취하는 우노

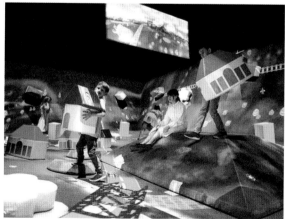

여 감상자의 신체와 같은 시간의 흐름을 가진다. 그리고 작품끼리 소통함으로써 경계 없는 하나의 세계를 만들어낸다.

둘째 세계는 〈팀랩 애슬레틱스 운동의 숲 teamLab Athletics Forest〉이다. 여기에 대해서는 나중에 자세하게 설명하겠지만, 이 세계는 한마디로 '신체적 지식'을 업데이트하는 구조다.

셋째 세계는 〈배우다! 미래의 유원지〉(〈스케치 아쿠아리움〉〈미끄러지며 자라다! 과일밭〉 등)다.

넷째 세계는 〈램프의 숲Forest of Lamp〉이다. 2016년에 프랑스에서 전시한 작품 〈호응하는 램프의 숲 – 원 스트로크Forest of Resonating Lamps – One Stroke〉 등을 전시한다.

그리고 마지막 다섯째 세계가 마루와카 히로토시 씨의 차 브랜드 EN TEA와 협업한 찻집 〈EN TEA HOUSE 겐카테이〉다. 여기서는 찻잔에 차를 따르면, 그 속에 꽃이 무한히 태어나고 피어가는 작품 〈찻잔 속 무한한 우주에 피는 꽃들〉을 체험할 수 있다.

우노 무엇보다 압도적인 규모에 놀랐다.

이노코 〈보더리스〉의 작품은 벽도 천장도 바닥도 꽉꽉 가득 찰 정도의 물량이다. 미술관의 시설 면적이 1만 제곱미터로 엄청 컸다.

우노 이 규모에 도전했다는 건 상당히 본질적인 이야기다. 규모 면에서 지금까지와는 다른 감상 체험이 될 수밖에 없다. 기존의 미술전은 보통 길어도 몇 시간이면 다 볼 수 있는 정도라서 지금까지의 팀랩 전시도 대개 그 범주에 있었다.

그런데 이번 전시는 모든 작품을 제대로 보려면 최소 반나절은 필요한 데다 테마파크

왼쪽 〈팀랩 보더리스〉 입구와 오다이바의 관람차 출구는 이웃하고 있어 여러 사람이 왕래한다.
오른쪽 〈찻잔 속 무한한 우주에 피는 꽃들〉과 〈차나무Tea Tree〉 ©teamLab

〈호응하는 램프의 숲〉에서 촬영 중. 이노코는 우노에게 자신 있는 오리지널 요리 '이노코 냄비'
이야기를 하고 있다.(사진작가: 이마조 준)

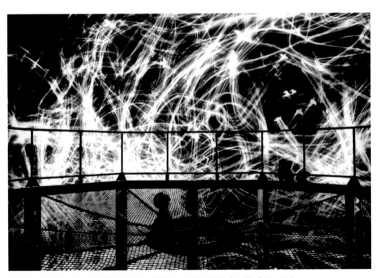

〈쫓기는 까마귀, 쫓는 까마귀도 쫓기는 까마귀, 그리고 부유하는 둥지〉©teamLab

에 가까운 장소가 되었다. 제대로 보려고 작정하고 온종일 봐도 작품 전부를 다 볼 수 없다.

이노코 오히려 전부 봐달라고까지는 바라지 않는다. 애초에 작품이 언제나 여러 장소로 이동하기 때문에 전모를 파악하는 것 자체가 우선 불가능하다. 예를 들어 〈까마귀〉나 그 시리즈 작품 〈쫓기는 까마귀, 쫓는 까마귀도 쫓기는 까마귀, 그리고 부유하는 둥지Crows are Chased and the Chasing Crows are Destined to be Chased as well, Floating Nest〉에서는 까마귀들이 그 공간에서 날아가 다른 작품 공간으로 간다. 그런 식으로 작품의 물리적 경계가 없을 뿐더러 작품 자체가 이동한 공간이나 미디어에 따라 다른 모습을 보여주는 전시다.

우노 어떤 작품이 다른 작품에 침입함으로써 작품 사이의 경계를 상실한다는 것은 2017년 런던 전시에서 시작된 콘셉트다(CHAPTER 9 참조). 이번 전시는 그 발전형으로 하나의 작품이 이동할 때마다 형태를 바꿔 간다. 하지만 그건 당연한 진화랄까, 사실은 그러지 않으면 안 된다. 경계가 없어지고 자유로워져도 그 일로 자신이 바뀌지 않으면 의미가 없는 것과 마찬가지다.

이노코 지금까지 작품이란 작가의 생각이 물질로 만들어진 것에 응축되어 있었다. 하지만 디지털 테크놀로지에 의한 아트는 물질로부터 분리되어 해방되기 때문에 작가의 생각은 물질이 아닌 '사용자의 체험'에 직접 응축시킨다는 마음으로 만들 수 있지 않을까? 그렇게 했을 때, 물질을 박람적으로 나열하지 않는 더욱 최적의 공간과 시간의 존재 방식이 있다고 본다.

이를테면 인간은 움직이는 것이 더 자연스럽다. 그러므로 사람들의 체험에 직접 응축시키는 것이 작품이라면, 작품 자체도 사람들과 마찬가지로 움직여도 좋다.

또 사람의 시간은 시시각각으로 나아가는데, 작품의 시간은 멈춰 있거나 영상에는 컷이 들어가 있기도 하다. 그것이 시공의 경계를 낳고 있다고 생각해서 그 시공의 경계도 없애고 싶다.

우노 바꿔 말해 기존의 미술관 아트는 '공간의 컨트롤'이었던 셈이다. 즉 인간이 있는 위치에서 물질을 본다는 물리적 체험을 제공하는 장소로, 작품에 반사된 빛을 눈이 어떻게 받아들이냐는 것밖에 없다. 팀랩은 거기에 '시간의 컨트롤'을 더했다.

이때 핵심은 20세기 영상 문화, 예를 들면 극영화처럼 작품의 시간에 인간을 억지로 맞추지 않는 것이다. 팀랩의 전시는 인간이 능

동적으로 몰입하지 않아도 자유롭게 움직이는 사람에게 작품 쪽에서 달려든다. 이것은 그림이 상호적이지 않다는 문제에 대한 대답일 거다. 이노코 씨는 일전에 〈모나리자〉를 인용해 명언을 남긴 적이 있다(CHAPTER 1 참조).

이노코 〈모나리자〉 작품 앞이 붐벼서 싫었던 것은 그림이 인터랙티브하지 않기 때문이라고 말했다.

우노 다른 감상자의 존재로 작품이 변한다면 오히려 〈모나리자〉 앞은 적당히 붐벼도 괜찮다는 발상이었다고 생각하지만, 그것은 다시 말해 인간과 인간의 관계에 대한 아트와 테크놀로지의 개입인 셈이다. 오히려 타인의 존재가 세계를 풍요롭게 하는 상태를 만들고 있다.

이번 전시의 작품들은 인간과 시간의 관계에 개입하고 있다. '이거 아까 봤던가?' 하고 고민하면서 서성거릴 때 우리는 통상의 공간 감각을 상실하고 시간 간격도 마비되지만, 바로 이 '미혹'이 작품의 체험이 된다.

이노코 작품과 육체의 시간이 자연스럽게 동조하여 그 경계가 없어졌으면 좋겠다. 단지 자기 육체의 시간과 경계를 느끼기 어려운 시간 축의 세계를 만드는 것이니까, 그것이 어디

선가 현실 세계 자체가 되어가는 게 아닐까.

우노 몇 년 전 이노코 씨가 "21세기에 물리적 경계가 있다니, 말도 안 된다"라고 했을 때부터 이 프로젝트는 시작되고 있었던 것 같다. 현대는 물질이 절단면이나 분할점이 되기 어려운 시대다. 예를 들어 공업 사회에서는 자동차나 워크맨을 가지고 있는지 어떤지로 그 사람의 라이프 스타일이나 세계를 보는 방식은 꽤 달랐을 것이다.

지금은 어느 쪽인가 하면, 'Google을 어떻게 사용하는가' 등 소프트웨어의 영향력 쪽이 강하다. 그리고 그것들이 컨트롤하는 것은 궁극적으로 인간의 시간 감각이라고 생각한다. 비어 있는 시간을 어떻게 사용할 것인지, 쇼핑하러 갈 시간을 아마존으로 해결할 것인지, 인터넷이 생겨난 순간 공간의 중요성은 확 떨어졌기 때문이다. 그런 식으로 지금은 물질이라는 공간적인 것보다 시간이 세계를 분할하고 있다.

예를 들어, '도그 이어 dog year'라는 말이 있다. 도쿄나 런던 같은 도시 정보 산업에 근무하는 인간과 러스트밸트의 자동차 중공업체에서 일하는 사람은 전혀 다른 시간 감각으로 살고 있다. 그렇기에 시간 감각에 개입하지 않으면 경계선은 없어지지 않는다. 이는 상당

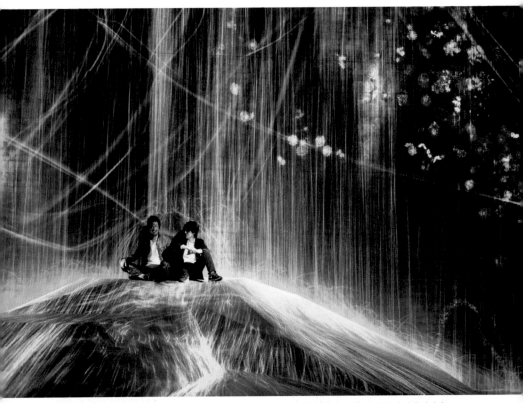

인류를 미래로 끌고 갈 수 있도록 세계의 진실에 대해 이야기 나누는 두 사람. 〈사람들을 위한 바위에 빙의하는 폭포Universe of Water Particles on a Rock where People Gather〉에 묻히다.(사진작가: 이마조 준)

히 본질적인 변화다.

우노 시간은 복사 불가능하다. 〈모나리자〉라는 작품을 여러 번 보고 싶어 하는 사람은 있겠지만, 만약 기억이 영원히 지속된다면 〈모나리자〉는 한 번 보는 것으로도 충분하지 않을까? 하지만 팀랩의 이번 전시는 시간 감각에 따라 작품이 변화하기 때문에 한 번 한 번의 체험이 고유한 것이 된다.

이론상 우리는 인간의 망막에 의한 인식보다 해상도가 높은 영상을 만들 수 있다. 이 흐름은 복제 기술이 만들어진 시점부터 시작되었다고 생각한다. 그렇게 되면 아름다운 사진이나 영상 같은 정보로 환원할 수 있는 것은 점점 더 희소가치를 띠지 않게 된다. 이런 말 하면 안 되겠지만, 우리는 이제 〈모나리자〉의 현물과 거의 다를 바 없는 것을 쉽게 손에 넣을 수 있다. 그랬을 때, 사물이 지닌 '아우라' 같은 것은 거의 의미가 없지 않을까? 그 때문에 팀랩이 시간 감각에 개입하려는 것은 굉장히 중요한 일이라고 믿는다.

신체적·3차원적 지적 체험

우노 파리 전시 〈엑시비션〉과 〈아틀리에〉 사이의 경계선이 모호하듯, 오다이바의 〈보더리스〉도 작품마다의 경계선뿐 아니라 성인을 대상으로 한 전시와 아이들도 함께 즐길 수 있는 애슬레틱한 전시가 전시장 안에서 연결되어 있더라.

이노코 〈팀랩 애슬레틱스 운동의 숲〉은 '신체로 세계를 파악하고 입체적으로 사유한다'는 콘셉트로 되어 있다. '신체적 지식'에 대한 생각(CHAPTER 6 참조)을 진행한 작품이라고 말해도 될 것 같다.

그중에서도 최근에는 '공간 인식력'에 흥미가 있다. 실제로 이것은 이노베이션이나 창의성과 밀접하게 관련되어 있다. 그래서 숲이라든가 산이라든지 하는 자연은 지극히 복잡하고 입체적인 공간인 셈이다.

우노 세계는 인간의 의식으로 만든 것 외에는 모두 입체적이니까.

이노코 도시 공간은 너무 평면적이고, 종이도 텔레비전도 스마트폰도 평면이다. 그런 식으로 머리로 세계를 평면적으로 인식하는 사이 평면적인 사고가 만연해져 있다.

그래서 〈운동의 숲〉은 감상자를 강제로 복잡하고 입체적인 공간에 들어가게 함으로써 공간 인식 능력을 높이는 프로젝트다.

플로어에는 몸 전체를 움직이지 않으면 앞으로 갈 수 없을 것 같은 여러 가지 형태의 입

체 작품이 있다. 예를 들면 팀랩이 독자 개발한, 동시에 여러 사람이 참가할 수 있는 트램펄린을 사용한 작품 〈멀티 점핑 우주〉에서는 옆에서 뛰고 있는 사람의 영향을 받아 자신이 있는 장소가 가라앉거나 튕겨 올라간다.

우노 〈운동의 숲〉에서는 지금까지는 없었을 정도로 넓은 〈그라피티 네이처〉(〈그라피티 네이처 – 산과 깊은 계곡〉)가 기다리고 있었다. 정말 산을 오르는 기분이었다. 제대로 걷지 않으면 갈 수 없어서 위축되기까지 하더라.(웃음)

이노코 이렇게 '몸으로 세계를 파악하고 세계를 입체적으로 생각하다'는 체험을 통해 뇌의 해마를 성장시키고 공간 인식 능력을 함양할 수 있는 '창조적 운동 공간'을 만들고자 했다. 그런 세계를 입체적으로 파악하고 생각하는 힘은 말 그대로 기존의 지식과는 한 차원 다르다고 생각한다. 뭐, 본질적으로는 그런 식으로 다른 차원에서 생각하는 '고차원적 사고'라고 불러야 할 테지만, 조금 이해하기 어려우니까 '입체적'이라고 해봤다.

'2차원' Vs. '3차원' 사고를 뛰어넘다

우노 팀랩은 처음에 '초주관 공간 이론'에 의거하여 모니터 속 애니메이션 작품을 만드는

데서 시작해서 그것을 3차원으로 바꾸는 것이 최근 몇 년간의 활동 근저에 있었다. 거기에는 우리가 허구 속에만 존재한다고 믿었던 것을 3차원의 현실로 맛볼 수 있다는 놀라움이 있다. 그것과 팀랩이 만드는 아트 세계만으로 '경계 없는 세계'가 존재할 수 있다는 것은 비유 관계로서 아름답게 겹쳐진다고 생각한다.

예를 들어 이노코 씨는 "평화가 무엇보다 중요하다"라는 말을 자주 한다. 국가라든가 평화라는 게 실제로 존재하지는 않지만, 우리는 그것이 세상 속에 확실하게 존재한다고 믿으며 살아간다. 그렇게 실제로는 존재하지 않지만 우리 머릿속에는 있는 것은 지극히 2차원적이다.

그리고 지금, 우리는 '인간의 상상력이 없으면 존재할 수 없는 것'을 믿을 수 없게 되었다. 이노코 씨는 사람들이 그것을 믿게 만들기 위해 테크놀로지의 힘을 이용해 2차원을 3차원으로 끌어냈다. 그리고 그것이 컴퓨터의 힘을 통해 자연과 마찬가지로 경계 없는 세계에 가까워지고 있는 우리 사회를 뒷받침해주고 있다.

이노코 예를 들면 강한 개체로 인식된 것도 당연히 세계와의 연속성 속의 일부라서 사소

〈팀랩 보더리스〉 설치 공사 중의 모습. 왠지 헬멧이 잘 어울리는 이노코. 왼쪽, 오른쪽 위 사진 ©teamLab

하고 작은 것의 연속성 집합 속에서 우연히 활용되는 일은 매우 아름답다. 또한 우리가 확실히 보인다고 인식하는 것이나 당연히 보편적이라고 믿는 것 역시 사실 세계와의 연속성 속에서 여리고 덧없다고 생각한다.

우노 《소설 트리퍼》에 연재하고 있다고 말했는데, 팀랩은 '인간 사이의 경계선' '물건·작품 사이의 경계선' '인간과 세계의 경계선'이라는 세 개의 경계선을 모두 분해하고자 한다는 글을 썼다. 단, 지금 말하는 2차원과 3차원의 경계는 그것과는 다른 4차원의 경계일 수 있다는 생각이 든다. 그것은 궁극적으로는 생사의 경계선이라고 보지만, 이 부분은 더 숙고해보고 싶다.

이노코 역시 인류가 미래로 나아가기 위해서는 고정관념을 파괴할 필요가 있다. 파괴와 창조는 한 세트다. 그거야 어찌 됐든 〈팀랩 보더리스〉도, 이 세계가 좋다는 사람이 1년에 20번이고 30번이고, 몇 번이나 놀러 와서 즐기는 장소가 되길 바란다.

CHAPTER

14

인류를 미래로 이끌다

2018년에 시작된 〈팀랩 플래닛teamLab Planets〉은 '신체적 몰입'을 주제로 한 거대한 작품 속에 몰입함으로써 몸과 작품 사이의 경계를 모호하게 하고, 자신과 세계 사이에 있는 경계의 인식을 흔든다. 맨발이 되어 거대한 작품 공간에서 온몸이 타인과 함께 압도적으로 빠져든다. 도시 속에서 사람들은 자신이 독립적 존재라고 착각하기 쉽다. 자신과 세계 사이에 경계가 있다는 듯 생각한다. 그러나 사실은 거기에 경계가 없다. 자신의 존재는 세계의 일부이며, 세계는 자신의 일부다.

– 이노코 도시유키

〈의사를 가지고 변용하는 공간, 펼쳐지는 입체적 존재 Expanding Three-Dimensional Existence in Transforming Space〉(사진작가: 이마조 준)

놀고 싶은 마음과 체감적 몰입이
가져오는 '팀랩다움'

2018년 여름, 도요스에서 〈팀랩 플래닛〉이 시작되었다. 우노는 전시를 체험하고, 그 감상을 이노코와 나눴다.

우노 〈팀랩 플래닛〉, 굉장히 좋았다. 개인적으로는 오다이바의 〈팀랩 보더리스〉보다 이쪽이 더 좋았던 것 같다.

이노코 정말로?

우노 물론 둘은 애당초 규모도 목적도 다르다. 〈팀랩 보더리스〉는 팀랩이 지난 몇 년간 해온 실내 설치미술의 집대성이고, 〈팀랩 플래닛〉은 2년 전 〈DMM 플래닛 Art by teamLab〉(이하 〈DMM 플래닛〉)을 업데이트한 것으로, 〈팀랩 보더리스〉에 비하면 규모가 작다. 〈팀랩 보더리스〉는 반나절에 걸쳐도 다 돌아보지 못하기 때문에 다 보려면 두세 번은 가야 한다. 반면 〈팀랩 플래닛〉은 두세 시간이면 다 볼 수 있다. 하지만 후자 쪽이 더 놀고 싶은 마음이 든다. 일반적으로 생각하면 〈팀랩 보더리스〉가 본명일 테지만, 나는 〈팀랩 플래닛〉의 실험성도 포기할 수 없을 것 같다.

이노코 〈팀랩 플래닛〉에서는 세계와 자신의 관계를 다시 생각하게 하는 작품을 만들어서 어떻게든 압도적인 퀄리티로 몰입시키고자 했다.

우노 정말 그렇더라. 앞에서 말했던 '작품과 작품' '인간과 인간' '인간과 작품'이라는 세 가지 경계의 교란으로 말하자면, 〈팀랩 플래닛〉은 '인간과 작품'에 특화되어 있다는 점이 재미있다.

왼쪽 도요스에 넓게 자리 잡은 〈팀랩 플래닛〉 / 오른쪽 〈부드러운 블랙홀〉©teamLab

〈언덕 위 빛의 폭포〉ⓒteamLab

나야 타인과 섞이고 싶다고는 생각하지 않고, 평론가이다 보니 작품끼리 연결해서 생각하는 건 스스로 할 수 있다. 하지만 스스로 할 수 없는 것은 '자기와 세계'다. 이 경우는 감상자와 작품의 경계선이 사라져 작품에 몰입하는 것이다.

이노코 흥미롭다.

우노 하나하나의 작품으로 어떻게 하면 될지 알 수 없지만, 공을 멀리 던져보려고 느꼈던 것은 〈팀랩 플래닛〉 쪽이었다. 그래서 나한테는 〈팀랩 플래닛〉이 더 자극적이었다.

예를 들어 〈팀랩 보더리스〉는 입구에 메시지를 적어서 여기서부터는 팀랩이 연출하는

'경계 없는 세계'라고 선언한다. 하지만 〈팀랩 플래닛〉은 그런 예의 바른 짓은 하지 않는다. 갑자기 감상자를 물속으로 들어가게 하거나(〈언덕 위 빛의 폭포Waterfall of Light Particles at the Top of an Incline〉), 쿠션 속을 뛰게 하는(〈부드러운 블랙홀〉) 등 2016년 〈DMM 플래닛〉의 파워업 버전이지만, '여기서부터는 완전히 별세계입니다' '경계심을 풀어도 괜찮다'라는 것을 문답 무용으로 체감시킨다. 이쪽의 접근법이 팀랩답다고 생각했다.

이노코 사실 그 메시지 말인데, 〈팀랩 보더리스〉가 너무 새로운 개념이어서 그런지 내부 시연회에서 부정적 의견이 많았다. "지도는

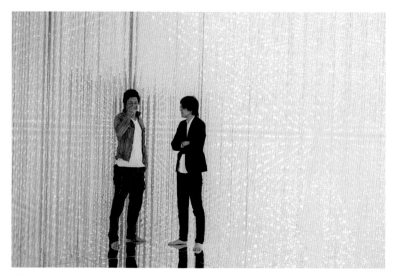

〈The Infinite Crystal Universe〉에서 이야기를 나누는 두 사람. 심야 촬영으로 피곤한 기색이
역력하지만, 이야기는 끝이 없다.(사진작가: 이마조 준)

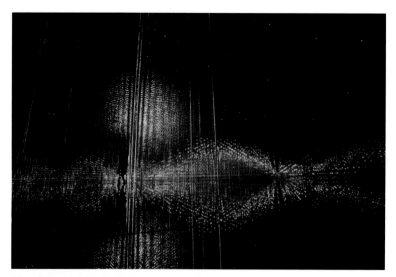

〈The Infinite Crystal Universe〉©teamLab

없는 거냐?" 등등 불평투성이였다. 그래서 메시지를 설치하고, 여기는 지금까지와는 개념이 다르다는 사실을 확실히 표시해두지 않으면 안 되었다.

우노 그 자체가 콘셉트라는 걸 몰라줬던 모양이다. 이리저리 헤매고, 어디에 뭐가 있는지도 모르니까 특정 작품을 보려고 해도 볼 수 없긴 하다. 〈팀랩 보더리스〉도 그건 그것대로 굉장히 좋았지만, 〈팀랩 플래닛〉은 말할 필요 없이, 게다가 시각뿐만 아니라 촉각에 호소하며 들어가는 부분에 감탄했다.

아무 말도 없이 물속에 던져 넣는 쪽이 나는 오히려 좋았다. 아트적으로는 그것이 옳다고 본다. 〈팀랩 플래닛〉은 촉각에 호소하는 작품이 많지만, 시각이나 청각 이외의 촉각이나 후각 같은 인간의 오감을 해크하여 몰입감을 올리는 표현에는 아직 발전 가능성이 있다.

또 〈팀랩 플래닛〉의 〈The Infinite Crystal Universe〉는 지금까지 중에서도 단연 완성도가 높은 작품이라고 느꼈다.

이노코 그건 그렇다.(웃음)

우노 만든 당사자가 '그건 그렇다'고 하면 단순히 감상일 수도 있지만, 과거 여러 가지 버전의 〈유니버스〉를 겪어온 내가 봤을 때 역시 격세지감을 느꼈다.

〈The Infinite Crystal Universe〉

예전부터 계속 말하지만, 〈유니버스〉는 방의 넓이가 중요한 것 같다. 인간의 상상력이 이겨서 '이 앞에 벽이 있다'라고 생각하면, 공간이 사람을 삼켜버릴 듯한 착각을 일으켜야 하는 유형의 작품은 기능하지 않는다. 역시 작품에 대한 몰입감을 내기 위해서는 인간이 공간을 정확하게 파악할 수 없도록 궁리해야 한다. 그러기 위해서는 어떻게든 〈유니버스〉에는 '넓이'가 필요하다. 틀림없이 규모가 질을 담보하는 작품이라서 거울이 붙은 천장의 높이와 대지의 넓이에 따라 완성도가 높아진다. 이노코 씨가 표현하고 싶었던 몰입감은 그 정도의 규모가 있어야 비로소 성립한다.

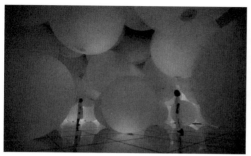
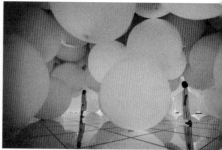

색의 해크와 밀도 컨트롤로
몰입감을 만들다

우노 가장 좋았던 작품은 〈의사를 가지고 변용하는 공간, 펼쳐지는 입체적 존재〉다. 얼핏 보면 컬러풀한 구체가 감상자에게 반응해서 공간 전체의 색과 소리가 변한다는 유형의 작품이지만, 의외로 여러 가지 실험이 시도되어 있어 굉장히 자극적이었다.

특히 색의 변화 속에서 일순간 눈앞의 시야가 원색으로 덮여 마치 공간이 평면처럼 보이는 장치가 좋았다.

이노코 그건 정말 굉장하다. 사실 그 색은 랜덤이 아니라 공간을 좀 더 입체적으로 느끼기 쉬운 색과 공간을 더 평면화하는 색을 만들고, 어떤 색에서 어떤 색으로 바뀔지 제각각 확률로 한정했다. 그래서 공간이 갑자기

평면화된 듯한 현상을 만들고 있는 거다.

우노 좀 더 구체적으로 말하면, 한순간 평면처럼 보였던 것이 또 색깔이 바뀌면서 다시 입체로 돌아가는 감각이 재밌다.

이건 미디어 아티스트 오치아이 요이치 씨가 말한 건데, 인간은 눈으로 봤을 때 멀리 있는 사물은 2차원, 즉 평면으로 보인다고 한다. 그래서 '풍경'이라는 말이 존재한다. 인간이 멀리 있는 사물에는 입체감을 느끼지 못하는 현상을 가까이에서 일으킴으로써 역설적으로 모든 것에 깊이가 있다고 각인시키는 효과가 있다. 평면으로 돌아가도 몰입감은 굉장하다. 아직도 발전하는 중이라고 할까, 좀 더 개선되겠지만, 굉장히 좋은 아이디어였다.

이노코 평면과 공간과 입체, 그리고 몰입 같은 부분에는 계속 흥미가 있었다. 이것은 색의 해크다. 어떤 색에서 어떤 색으로 변화시

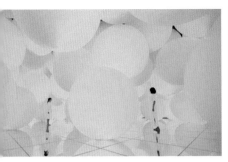

〈의사를 가지고 변용하는 공간, 펼쳐지는 입체적 존재〉©teamLab

이노코의 설명을 들으며 구체를 띄워 색을 바꾸며 놀다.

킴으로써 뇌가 공간을 평면이라고 느끼게 된다. 그리고 다음 순간 다시 공간의 입체를 인식한다.

우노 멀리 있는 것을 평면적으로 보고 가까운 것을 입체적으로 보는 인간의 시각 정보 정리 기능을 한번 없애는 것인가. 그로써 더욱더 공간의 몰입감을 높이고 있어, 매우 효과적이었던 것 같다. 색의 컨트롤만으로 설마 그렇게 할 수 있을 줄은 몰랐다.

또 공이 장소에 따라 위쪽으로 모이거나 아래쪽으로 모이거나 하는 아이디어도 굉장히 좋았다.

이노코 그건 공기의 밀도를 컨트롤하여 기압을 바꿈으로써 구체를 오르내리게 만든 것이다.

우노 밀도는 우리의 세계관에 결정적인 영향을 주지만, 좀처럼 그 존재를 의식하는 일이 없고, 그것을 컨트롤하여 아트를 만들려고 생각하지 않는다.

이노코 밀도가 세계관에 영향을 준다는 것은 무슨 뜻인가?

우노 애초에 인간이 사막과 숲을 무엇으로 구별했는가 하면 바로 밀도다. 도시와 시골도 밀도로 판단한다. 즉 식물이 높은 밀도로 자라고 있으면 숲이고, 사람이나 인공물이 높은 밀도로 존재하고 있으면 도시가 된다. 인간은 공간 단위의 농담으로 세계를 구별한다.

그렇지만 사람들은 그 사실을 그다지 의식하지 않고, 밀도를 통제할 수 있으리라 생각하지 않는다. 그러나 이 작품에서 색이라든가 밀도라든가, 언뜻 보면 몰입감과 관련되어 있지 않은 듯 여길 수 있지만, 실은 서로 크게

왼쪽 촬영 도중 사진을 확인하면서 구체와 함께 파랗게 물드는 두 사람(사진작가: 이마조 준)
오른쪽 〈사람과 함께 춤추는 잉어가 그리는 수면 드로잉〉으로 들어가는 이노코

관련되어 있음을 가르쳐준다. 밀도 쪽은 이론으로 생각하면 알겠지만, 색채 쪽은 정말로 체험해보지 않으면 모른다. 인간의 눈의 구조나 뇌에 의한 시각 정보 처리의 문제이기 때문이다.

'뒹굴기'의 중요성

우노 마지막 작품 〈Floating in the Falling Universe of Flowers〉는 세계관을 표현했을 뿐이라고 할 수 있지만, 저런 작품이 있다면 안심이 된다. 지금까지 체감해온 것을 비주얼로 직접적으로 표현하고 있다. 〈Black Waves〉를 좋아하는 것과 완전히 같은 이유로, 마지막에 이 작품이 있는 것이 적당한 자기 해설이 되어서 좋았다. 단순한 장치지만, 아주 잘 고안되었다. 일어섰을 때 똑바로 걸을 수 없었다.

이노코 (웃음)

우노 '뒹굴다'는 일은 단순하지만 중요하다. 유명한 이야기인데, 린포워드와 린백이라는 자세가 있다. 예를 들어 컴퓨터를 사용할 때 앞쪽으로 구부리는 자세가 린포워드, TV를 볼 때 뒤로 젖히는 자세가 린백인데, 이 두 가지는 능동성이 다르다. 그것을 토대로 생각하

면, 근대 예술은 기본적으로 선 상태에서 의식을 집중시키고 시선을 응시해서 보는 것이다. 이는 뇌의 일부를 극도로 사용함을 의미한다. 그래서 뒹굴며 늘어져 있을 때만 해방되는 회로도 있을 테다. 거기에 호소하는 아트가 더 있어도 좋을 것 같다. 매우 단순하지만 '뒹굴다'라는 것은 아트로 할 수 있는 일의 범위를 결정적으로 확대했다.

이노코 씨랑 같이 전시회장에 간 날도 커플이 아주 많았다. 그곳에서 연인들이 해이하게 둘만의 세계를 만들어서 노는 모습은 꽤 좋았다. 〈팀랩 플래닛〉이기에 가능한 일일 테다. 그런 식으로 편안하게 보는 아트가 있어도 좋겠다.

이노코 〈팀랩 보더리스〉의 〈까마귀〉에서도 뒹굴 수 있게 되어 있다.

우노 그렇지만 〈팀랩 플래닛〉 쪽이 그 경향이 강하지 않은가. 〈팀랩 보더리스〉에서는 모두 '굉장한 걸 봐야지' 하고 생각하게 되더라.

이노코 그렇게 받아들이더라. 〈까마귀〉도 현수교 같은 곳을 이동해서 잠들기까지가 모험이다.

우노 보통 무섭지 않을까?

이노코 떨어질까봐 무섭다.(웃음) 그야말로 모험이다.

우노 액티브한 인간을 상정한 것으로는 〈팀랩 보더리스〉는 굉장히 완성도가 높다. 하지만 팀랩의 매력은 '자, 이제부터 아트를 보러 간다'라는 기합이 들어가 있지 않은 상태랄까, 적극적으로 참여하지 않아도 즐길 수 있는 영역을 개척하는 부분이고, 서서 집중해서 보는 게 아니라 드러누워서 즐길 수 있는 대상을 제대로 추적하는 부분이라고 생각한다.

이노코 (웃음)

우노 이상한 말이지만, 평론이 쓰기 쉬운 것은 압도적으로 〈보더리스〉 쪽이다. 메시지도 분명하고, 알기 쉬운 참신함이 있다. 그런데 진짜 실험적이고 팀랩만이 할 수 있는 일은 〈팀랩 플래닛〉이 아닐까 싶다. 사실 미후네야마(전시 〈신이 사는 숲〉)도 같이 보길 바라지만, 미후네야마까지 갈 수 없는 사람은 〈팀랩 플래닛〉과 〈팀랩 보더리스〉를 함께 보면 좋을 것 같다.

그렇다 치더라도 이 세 가지를 동시에, 게다가 제각기 다른 일을 한다는 게 참 좋다. 이노코 씨는 정말 욕심 많은 남자다.

〈Floating in the Falling Universe of Flowers〉©teamLab

<u>부록</u> 팀랩의 아트는 이렇게 만들어졌다

이노코 도시유키

이 책에 수록된 이노코와 우노의 대담은 2015년부터 시작된 것이지만, 팀랩의 역사는
2001년에 시작되었다. 여기서는 팀랩의 현재 콘셉트와 시리즈로 이어지는 팀랩의 역사,
그리고 그 뒷이야기를 이노코 도시유키가 직접 해설한다.

도쿠시마와 도쿄에서 품은 의문과 사색 – 공간과 육체를 둘러싸고

도쿠시마에서 고등학교에 다녔을 때, TV 화면에 비친 도쿄는 내 육체가 있는 세계와
연속되고 있다고는 느낄 수 없었다. 화면 너머의 세계를 경계 건너편 세계처럼 느꼈다.
머리로 생각하면 세계는 연속되고 있는데도, 왜 그렇게 느낄 수 없는 것일까?

　또 어릴 때부터 좋아했던 만화의 대결 장면에서는 펼침면 프레임에서 마주 보고
있어야 할 등장인물이 양쪽 모두 독자 쪽을 향하고 있는 경우가 있었다. 이는 카메라
렌즈로 찍어낸 경우에는 있을 수 없는 방식이다. 하지만 어린 마음에 만화 프레임 쪽
이 더 깊이 몰입되게 느껴졌다. 즉 등장인물들이 싸우는 세상에 내가 정말 있는 듯한
기분이 들었는데, 왜 그럴까 고민했다.

　또 하나 의문이 든 부분은 산과 숲의 경치를 카메라로 찍으면 사진에 나타나는 이
미지가 자신이 체험하고 체감했던 풍경과 너무 다르다는 점이다. 숲속을 걷고, 숲에
몰입해 숲과 일체화되어 '아름답다'고 생각한 순간을 찍었을 텐데, 실제로 렌즈에 비
친 경치는 딴판이다. 도대체 왜 그럴까?

　이러한 경험을 통해 렌즈로 세계를 잘라내면, 그 잘라낸 세계와 자신의 육체가 있
는 세계에 경계가 생기고, 그 까닭에 두 세계가 분리되어버리는 게 아닐까 싶었다. 사
실 카메라의 렌즈와 달리 인간의 시점은 항상 움직이고 있고, 포커스가 바뀌는 속도
도 빠르다. 또 인간은 걸으면서 공간을 파악하고 있으며, 눈으로 순간적으로 포착할

수 있는 시각 정보 범위가 좁고 포커스도 얕다. 인간이 공간을 본다는 것은 좁고 얕은 평면으로 인식한 정보를 과거로 거슬러 올라가 집적하고 논리적으로 재구축함으로써 뇌 안에 공간의 인식을 만들어낸다는 사실이다.

즉 그렇게 육체가 인식한 공간은 렌즈로 포착한 공간 전체보다 훨씬 확대된 집합의 재구축이다. 지금 생각하면 렌즈로 세상을 찍었을 때 느꼈던 의문은 이런 식으로 이해할 수 있다.

대학생이 되어 도쿄에서 생활하면서 고전 일본화를 볼 기회가 늘었다. 그중 근대 이전의 일본 회화에 그려져 있는 평면과 어릴 적 만화로 몰입하는 시각 체험을 한 평면에는 어떤 공통성이 있다고 느꼈다.

근대 이전의 일본 회화는 평면적이라고 알려져 있다. 하지만 사실은 그렇지 않고, 그 평면은 렌즈나 서양 회화의 원근법과는 다른 논리 구조를 통해 2차원화된 공간이 아니었을까? 그 논리 구조로 2차원화된 회화의 평면은 회화가 나타내는 세계와 감상자의 신체가 있는 세계 사이에 경계가 만들어지지 않는 평면이 아닐까? 그리고 근대 이전의 일본을 포함한 동아시아 사람들에게는 세계가 그 논리 구조로 보였던 것은 아닐까?

서양 회화의 원근법이나 현대의 시각 미디어처럼 렌즈로 경치를 찍는 것은, 다시 말해 3차원의 정보(공간)를 2차원의 정보(평면)로 논리적으로 변환하는 것이다. 그러나 수학적으로 생각하면 논리적인 2차원화 방법은 그 밖에도 무수히 존재한다. 그리고 그 방법들을 따르는 2차원화는 모두 똑같이 옳다. 얼마간의 정보량은 당연히 줄어들지만, 동등하게 줄어들기 때문에 렌즈로 만든 평면화·2차원화만이 논리적인 2차원화 방법은 아니다.

즉 현대인들은 TV나 사진 등 렌즈로 찍은 표현을 늘 보고 있기 때문에 세계가 사진이나 동영상처럼 보일 수 있다. 그렇게 세계를 보고 있으면, 자신의 육체와 보이는 세계 사이에 경계가 생기기 쉬울지도 모른다. 반대로 근대 이전의 공간 인식의 논리 구조로 세계를 본다면 거기에 경계가 생기기는 어렵지 않을까?

2005년 처음으로 '초주관 공간'의 논리 구조를 작품에 접목한
〈진홍색 꽃 Flowers are Crimson〉©teamLab

팀랩의 탄생과 디지털에 대한 대처

2001년에 팀랩을 시작했을 무렵부터 디지털이라는 새로운 방법론을 통해 논리 구조를 찾기 시작했다. 구체적으로는 컴퓨터로 3차원 작품 공간을 만들어, 근대 이전 일본 미술의 평면에 보이는 3차원 공간을 2차원화하는 논리 구조다. 좀 더 자세히 말하면, 감상자의 몸이 있는 세계와 평면이 나타내는 세계(=감상자가 보고 있는 작품 세계) 사이에 경계가 생기지 않는 2차원화의 논리 구조를 찾았다. 이윽고 그 논리 구조에 따른 평면은 시점이 이동할 수 있고, 분할이나 통합할 수 있으며, 꺾을 수도 있다는 사실을 발견했다. 작품 공간과 감상자의 육체가 있는 세계와의 경계를 만들지 않는 평면이 되도록, 앞서 언급한 논리 구조를 바탕으로 2차원화한 이 공간을 '초주관 공간'이라고 이름 붙였다.

시점이 이동할 수 있다는 것은 감상자의 몸을 자유롭게 하여 신체로 작품 세계를 인식할 수 있음을 의미한다. 초주관 공간에 의해 평면을 분할할 수 있다는 것은 같은

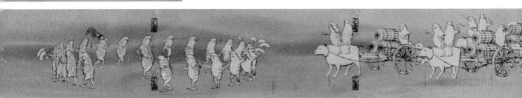

작품의 평면에 복수의 감상자가 자유로이 각자의 위치에서 자신을 중심으로 작품의 부분적 평면을 보고 작품 세계로 들어갈 수 있다는 것을 의미한다. 또한 초주관 공간으로 평면을 통합할 수 있다는 것은 작품 사이의 경계를 허물고, 다른 작품 공간을 평면 위에서 자유롭게 통합하여 새로운 작품 공간을 만들 수도 있다. 그리고 초주관 공간으로 평면을 꺾을 수 있다는 것은 작품의 전시 공간을 자유롭게 할 수도 있다는 생각이 들었다.

이 인식을 바탕으로 초주관 공간에 따른 작품을 만들기 시작했다. 정확하게 말하면 초주관 공간이라고 불리는 논리 구조를 모색하기 위해, 그리고 그 논리적 특징을 깊이 있게 알기 위해, 컴퓨터라는 3차원 공간에 입제적으로 작품 공간을 만들어 그것을 논리적으로 2차원화하는 과정으로 작품을 만들기 시작했다.

최초로 형태가 된 것이 〈진홍색 꽃하나하쿠레나이〉(2005)이다. '시점이 이동할 수 있다'라는 초주관 공간의 특징을 살려 가로로 된 디스플레이를 다섯 장을 늘어놓아, 가로로 매우 긴 작품이 되었다. 당시에는 아직 지금처럼 프로젝터를 사용해 넓은 공

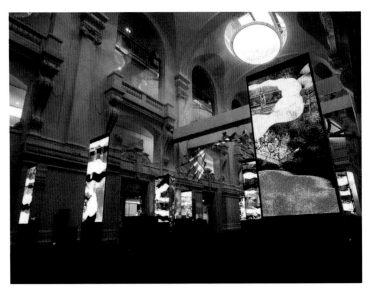

2008년 〈감성〉전에서 전시한 〈꽃과 시체 애니메이션의 디오라마〉 ©teamLab

간을 만들 기회가 없었기 때문에 오로지 디스플레이를 늘어놓았다. 〈팀랩 보더리스〉(2018-)에서는 이 작품을 리메이크한 〈Walk, Walk, Walk : Search, Deviate, Reunite〉가 통로를 걷고 있다.

　〈진홍색 꽃〉을 만든 뒤 다시 초주관 공간의 특징을 정리했다. 앞에서 말한 바와 같이 초주관 공간에서는 공간에 복수의 시점을 두어 2차원화된 평면의 통합이 멀리 떨어진 하나의 시점으로 공간 전체를 2차원화한 평면과 동등해진다. 렌즈나 서양의 원근법에서는 복수의 시점으로 2차원화한 복수의 평면을 통합하면, 가장자리가 일그러져 멀리 떨어진 하나의 시점으로 공간 전체를 2차원화한 평면과는 동등해지지 않는다.

　이를 반영해 2008년 파리 루브르에 있는 장식미술관에서 열린 〈감성〉전에서 팀랩은 〈꽃과 시체 애니메이션의 디오라마Flower and Corpse Animation Diorama〉를 발표했다.

먼저 컴퓨터상에 작품 공간을 만들어 실제 전시 공간에 놓이는 LED 디스플레이와 같은 위치에 복수의 시각을 두고 작품 공간을 초주관 공간으로 잘라낸다. 각각의 디스플레이에 시점마다 초주관 공간으로 잘라낸 작품 공간을 비추어 작품 전체를 전시 공간에 설치한다. 디스플레이 하나하나는 분할된 작품 공간이지만, 그곳을 사람들이 걸어서 이동함으로써 작품 공간 속을 몰입해 걸어가는 듯한 체험을 만들 수 있을 것 같았다.

전시는 화제가 되어 연일 말도 안 될 정도로 많은 사람이 찾아와주었다. 하지만 거기서 할 수 있었던 것은 작품 공간 속을 몰입해 걸어가는 듯한 체험과는 거리가 멀었다. 즉 콘셉트가 형태로 표현되었다고는 말하기 어려웠다.

이때의 실패를 통해 같은 생각을 바탕으로 작품의 구조를 더욱 심플한 형태로 만들었다. 그리고 시점을 방대하게 늘림으로써 전시된 평면이 공간에서 시선을 분단시키는 문제를 해결하고자 했다. 그렇게 만들어진 작품이 〈싱가포르 비엔날레〉(2013)와 〈팀랩 보더리스〉에 전시한 〈질서가 없어도 평화는 이루어진다〉다. 다양한 익명의 등장인물과 동물이 춤추는 것을 그 등장인물이나 동물마다 개별 시점에서 초주관 공간으로 잘라내고, 잘라낸 2차원 공간을 실제 전시 공간으로 재통합시켰다.

이 작품은 원래 〈질서가 없어도 평화는 이루어진다 – Diorama〉(2012)라는 스마트폰을 사용한 작품이 원형이다. 이 작품은 '하나하나는 독립적이면서도 상호 작용적으로 영향을 받는다'는 콘셉트에서 나왔다. 128대의 스마트폰 하나하나가 각각 익명의 사람들과 동물이 되고(1화면에 1체가 비추어짐), 지각, 지능, 표현, 커뮤니케이션을 가진 독립된 존재이면서 가까운 사람끼리 연계해나간다. 그 현상에 따라 전체를 파악하는 존재가 없는 상태로 전체가 화음으로 둘러싸인다.

싱가포르의 〈질서가 없어도 평화는 이루어진다〉는 이를 더욱 발전시킨 작품이다. 투명 스크린을 나열해 거기에 비추는 등장인물이나 동물의 크기를 그 공간을 걷는 감상자와 똑같이 하여 파리에서 실패했던 부분을 만회하고자 했다.

'초주관 공간'과 '시간'

앞에서 설명한 것처럼 초주관 공간에서는 평면을 자유롭게 꺾거나 분할할 수 있다. 분할된 그림을 보면 그 부분이 나타내는 공간에 들어가기 때문이다. 렌즈를 통한 사진이나 원근법을 사용한 서양의 회화에는 없지만, 일본 미술에서는 병풍이나 맹장지가└다란 나무를 짠 것에 종이를 붙이고 4변에 틀을 붙인 창호┘ 그림이 그렇게 그려져 있다. 이를 다룬 작품이 〈백년해도권100 Years Sea〉(2009)이다. 〈백년해도감 애니메이션의 디오라마100 Years Sea Animation Diorama〉는 양끝을 꺾어 몰입 가능하게 만들었다.

동시에 이 작품은 '긴 시간축'이라는 나 자신의 새로운 흥미를 반영한 작품이기도 하다. 맨 처음 만든 〈백년해도권(상영 시간: 100년)〉은 100년간의 해수면 상승을 그대로 100년이라는 척도로 표현했다. 전람회용 10분으로 압축한 작품 〈백년해도감 애니메이션의 디오라마〉도 동시에 발표했지만, 지금 돌이켜보면 인간은 자신이 살아 있는 것보다 긴 시간을 인식하지 못한 채 시간의 연속성에 대한 인지의 경계에만 관심이 있었다고 생각한다. 이 생각은 이후 〈증식하는 생명의 폭포〉(CHAPTER 5), 그리고 'Digitized Nature'(CHAPTER 2, 5, 10)와 '시간의 연속성'이라는 주제로 이어졌다.

나아가 '초주관 공간과 시간'에서는 "과거 사람들이 정말 야마토에● 같은 세계를 봤다면, '지금 이 순간'을 인식하기 위해 과거의 시간을 보완하다 보니 순간을 인식하는 데 필요한 시간이 현대보다 긴 것이 아닐까" 하는 생각이 들었다. 야마토에에 그려진 건물에 지붕이 없는 것은 조감도라서가 아니다. 사람은 돌아다니고 고개도 움직인다. 그렇게 과거까지 보완하고 순간을 보고 있기에 지붕이 없는 그림이 되지 않았을까? 우키요에에서 비가 선으로 그려져 있는 것도 같은 이유가 아닐까? 시간축이 길면 점은 선이 되기 때문이다. 전근대의 일본 회화에서는 강이나 바다 등 물은 선의 집

● 헤이안 시대에서 가마쿠라 시대에 걸쳐 형성된 고전적 묘사 양식으로 제재, 수법이 일본풍인 그림을 가리킨다. 처음에는 장식적 벽화만을 의미했으나 후에 강렬한 색채의 장식적이고 세속적인 헤이안 시대 후기 양식의 회화를 지칭하는 데 사용되었다. - 편집자

합으로 표현되는 경우가 많았다. 그 선의 집합은 마치 생물처럼 어딘가 생명감이 느껴진다. 그 이유를 알고 싶어서 시작한 것이 〈빙의하는 폭포〉와 〈Black Waves〉다(〈궤적 집합의 생명Life Born from Trajectories〉).

'폭포'는 그 후 〈The Waterfall on Audi R8〉(2013), 〈사가 성의 폭포Saga Castle Waterfall〉(2013), 〈빙의하는 폭포, 인공위성의 중력Universe of Water Particles under Satellite's Gravity〉(2014), 파리의 〈Universe of Water Particles on the Grand Palais〉(2015)로 이어졌다. 실제 공간의 물리적 형태로 폭포 형태, 즉 유체의 움직임이 정해진다. 그 움직임으로 선을 긋는다. 여기에서는 실제 물질의 형태는 무엇이든 상관없다. 〈The Waterfall on Audi R8〉에서는 아우디의 차에 폭포를 프로젝션했고, 〈빙의하는 폭포, 인공위성의 중력〉은 인공위성의 실물 모형이 그 대상이었다. 이렇게 자연도 건물도 거기에 있는 것을 그대로 사용하는 기법이 완성되어갔다.

움직이면서 몸으로 인식하다

초기 작품 〈진홍색 꽃〉은 걸으면서 봐야 하는 가로로 길게 펼쳐진 대형 작품이었다. 아트를 만들기 시작했을 무렵부터 동적인 상태에서 아트의 신체적 지각(동적인 신체)에 관심이 있었다. 그래서 자신이 춤추면 작품도 춤춘다고 생각하고, 춤추는 것처럼 몸이 동적인 상태에서 작품을 보는 전시를 하고 싶어서 만든 것이 〈팀랩 춤추다! 아트전과 배우다! 미래의 유원지〉(2014)다. 이것이 팀랩의 도쿄 첫 개인전이었다. 그 뒤 참여 몰입형 뮤직 페스티벌인 〈팀랩 정글〉(CHAPTER 4)과 〈팀랩 보더리스〉의 〈운동의 숲〉과 같은 작품군으로 연결되었다(CHAPTER 13).

'동적인 신체'의 발전으로, 작품 자체를 먹음으로써 신체가 동적인 상태에서 아트의 신체적 지각 체험을 만들어내고 싶었다. 그렇게 식문화가 지닌 문화적 배경을 살펴보고 이를 재해석하여 디지털 아트를 통해 확장하는 실천적 연구와 실험을 하는 프로젝트를 진행하기로 했다. 그 일환으로 상점의 공간 디자인을 실시한 것이 메이드 카

페 '전뇌찻집☆전뇌술집 메이드리밍 Digitized cafe Digitized bar MAIDREAMIN'(2011)이었다. '메이드 카페'라는 문화의 배경에는 만화나 게임이 있다. 나는 거기서 사용하는 의음어·의태어가 특히 흥미로워서 그것을 디지털화digitized했다. 카페 안에 걸린 조명을 두드리면 '푹' 소리가 나고 트램펄린을 뛰면 '비용' 소리가 난다. 주문한 음식이 도착하면 벽에 내장된 디스플레이에서 '모에모에 큥☆'이라고 소리가 난다. 당시에는 프로젝트를 대담하게 사용할 예산이 없었기 때문에 시판 디스플레이를 사용해 연구를 거듭해 제작했다.

이윽고 요리 자체에서 펼쳐지는 세계에 흥미가 생겼고, 〈미래의 아리타 도자기가 있는 카페Future Arita porcelain cafe〉(2014)와 〈세계는 해방되고 이어진다〉(〈MoonFlower Sagaya Ginza〉)(2015)를 만들었다. 한 발 더 나아가 아트 자체와 먹는 것, 그 문화적 배경을 더욱 일체화하고 싶다고 생각해 〈팀랩 보더리스〉의 〈EN TEA HOUSE 겐카테이〉처럼 '차'를 사용한 작품을 만들었다(〈Digitized Gastronomy〉, CHAPTER 12).

또한 그다지 주목받을 기회는 적었지만, 실은 팀랩 초기부터 계속된 모티프로 '서

〈THE FIRST LIGHT X'mas 2001〉에서의 〈Message Tree〉 ©teamLab

예'가 있다. 초주관 공간에서는 3차원 공간에 입체를 만들고, 그것을 논리 구조로 변환해 평면화한다. 한편 서예는 문헌에 따르면 과거에는 돌이나 거북의 등딱지에 새기는 형태로, 입체로 적은 것이었다. 3차원 공간에 글씨를 쓰고 그것을 초주관 공간의 논리로 평면화한다면, 정지하고 있는 순간은 평면의 글씨와 같은 것이 된다. 그렇게 탄생한 것이 '공서'다. 초기 작품으로는 〈라인과 잉어 Line and Carp〉(2007)가 있었고, 최근에 〈돌담의 공서〉와 〈원상〉 등을 발표했다(CHAPTER 10).

Digital Art

2001년 크리스마스에 있었던 시세이도의 음악 이벤트 〈THE FIRST LIGHT X'mas 2001〉에서 만든 〈Message Tree〉는 팀랩이 만든 작품 중 가장 오래되었다. 이는 초주관 공간과는 그다지 상관없었다. 초주관 공간에 대해서는 당시만 해도 개인적인 관심에 불과했기 때문이다. 디지털을 이용해 문화적인 일, 아트나 크리에이티브한 일을 하고 싶다고 생각했지만, 그 생각과 초주관 공간은 아직 연결되어 있지 않았다.

이 이벤트에서는 음악 라이브 자체를 스트리밍했다. 그것을 본 사람들이 온라인상에서 쓴 문자가 라이브 공연장의 사방의 벽에 실시간으로 흘러 공간 전체를 돌아 추상적인 나무가 되고 그 나무가 음악에 맞춰 움직인다. 지금 돌아보면, 다수의 사용자가 실시간으로 동시 참가해 공간이 인터랙티브하게 바뀌고, 관객이 있는 공간을 영상으로 몰입 가능하게 둘러싸는 것이 당시부터 하고 싶었던 일이었다. 그 생각이 초주관 공간을 콘셉트로 해온 작업과 이어져 〈팀랩 보더리스〉와 〈팀랩 플래닛〉(2018-)이 되었다.

시세이도 음악 이벤트 이후 온라인이 아닌 실제 공간에서 사람들이 직관적으로 공간 전체에 관여할 수 있도록 하고 싶었다. 그러기 위해서는 직감적인 인터페이스가 필요했다. 그렇게 생각하고 어느 날 큰 공을 인터페이스로 하는 작업을 떠올렸다. 그렇게 〈팀랩 볼 teamLab Ball〉이 만들어져 2009년 음악 이벤트 〈COUNTDOWN

도쿄 긴자 시세이도 빌딩에 설치된 〈긴자 반딧불이〉 ©teamLab

JAPAN〉 등에서 사용하기 시작했다. 이때는 많은 볼의 어느 하나를 만지면 다른 공도, 공간의 조명도, 이벤트 장소의 LED 비전도, 전부 색이 변한다는 구조였다. 그 후에 만든 〈부유하는 악기Floating Instruments〉(2010)부터는 팀랩 볼을 사용해 공간에 떠다니는 공을 만지면 색이 바뀌고 음색이 울려 사람들이 공간 전체에서 음악을 연주하는 'Co-Creative Music'(복수의 사람에 의한 참가형 인터랙티브 뮤직)이라는 프로젝트를 시작했다. 이 또한 나중에 〈팀랩 정글〉로 이어졌다.

Digitized Nature

지금까지 계속된 콘셉트 'Digitized Nature'는 근원을 더듬어보면, 2002년 긴자 시세이도 빌딩에서 전시한 〈긴자 반딧불이 Ginza Firefly〉가 최초의 작품이다. 당시 긴자 시세이도 빌딩의 실내에는 진짜 나무가 자라고 있었다. 그 나무에 센서를 부착하여 사람이 다가가면 나무에 부유하는 빛의 입자가 공간 전체로 퍼지고, 사람이 가만히 있으면 입자는 다시 돌아와 나무에 부유하게 되는 작품을 만들었다.

다만, 여기서부터 본격적으로 'Digitized Nature'에 들어가기까지는 조금 공백이 있었다. 당시는 팀랩에 예산이 없어서 프로젝트에 들어가는 비용을 어떻게 꾸릴지가 큰 과제였다. 공조기 제조사 다이킨공업이 스폰서가 되어주어 2012년에 겨우 실현된 것이 〈Graffiti@Clouds〉였다. 처음에는 기구를 날려 구름 위에서 구름에 프로젝션하려고 생각하고 호주에서 기구를 이용해 실험했다. 하지만 공개 직전에 작업과 특별히 관계없는 일로 규제가 심해서 그다음에는 운해가 있는 장소를 찾아 지상에서 구름으로 프로젝션하기로 했다. 구체적으로는 태블릿으로 그림을 그리면 그것이 그대로 상공의 구름에 그려지는 작품이 되었다.

그 뒤 자연에 더욱 관심이 생겼고, 이런 작품들을 많이 만들었다. 그중 하나가 2014년 〈팀랩과 가가와 여름의 디지털 아트 축제〉다. 해수를 내뿜어 거대한 워터스크린을 만들고, 그에 맞는 작품을 만들거나 스크린을 향해 감상자가 스마트폰을 낚싯대 릴처럼 빙글빙글 돌려 고기를 낚아 올리는 참여형 작품을 만들기도 했다. 또 숲의 나무에 센서를 달아 나무에 다가가면 소리가 울리고 나무의 빛과 색이 변해 주위 나무들에 호응하는 〈호응하는 나무들〉(2014)도 이 무렵부터 본격적으로 만들기 시작했다. 그런 일련의 작품들이 미후네야마 라쿠엔의 〈신이 사는 숲〉으로 결실을 맺었다 (CHAPTER 2, 5, 10).

Body Immersive

2011년에는 타이베이에 있는 카이카이 키키 갤러리에서 첫 개인전을 열었다. 이때 처음으로 입체물에 도전했다. 그 무렵까지 '초주관 공간'을 콘셉트로 한 작품으로는 3차원으로 만든 것을 평면으로 한 작품뿐이었는데, 조각 같은 것도 해보고 싶었다.

비물질적인 것으로 입체물을 만들면 물질적 경계가 모호한 작품이 나오지 않을까? 예전부터 품고 있던 이 생각을 바탕으로 만든 것이 〈생명은 어둠 속 반짝이는 빛 Life is the light that shines in the darkness〉이다. 이 제목은 내가 좋아하는 만화 〈바람의 계곡 나우시카〉의 대사에서 따왔다. 전통 종이로 만든 피라미드의 내부에 입체적으로 그린 '살다'라는 문자가 입체물로서 떠올라 회전하는 작품이다. 수법 자체는 클래식한 홀로그램이다. '물질적 경계가 모호한 입체물'에 대한 관심은 그 뒤에도 이어졌다.

이윽고 LED를 사용한 빛의 점 집합으로 입체물을 만들면 어떨까 싶었다. 그러기

〈생명은 어둠 속 반짝이는 빛〉 ©teamLab

2013년 〈팀랩 크리스털 트리〉. 현재 작품보다 LED가 훨씬 크다. ©teamLab

위해서는 하나하나 제어할 수 있는 LED를 만들어야 했다. 당시 그런 것은 존재하지 않았기 때문에 하드웨어부터 만들 필요가 있었다. 기회가 찾아오지 않을까 하고 생각하고 있을 때, 캐널시티 하카타의 창업자로부터 '멋진 크리스마스트리를 만들어주었으면 좋겠다'라는 의뢰가 들어왔다. 그래서 필요한 하드웨어를 제작해줄 공장을 찾아 많은 LED를 매단 빛의 집합으로 이루어진 입체 크리스마스트리를 만들었다(2013). 당시에는 LED 하나하나가 지금과 비교가 안 될 만큼 컸다. 팀랩 멤버들과 집에서 자재를 사용해 실험하던 중 LED에서 불이 나서 거실 일부가 검게 그을려버린 일도 있었다.

이러한 입체는 얼핏 '초주관 공간'과는 별개처럼 보이지만, 나에겐 '경계를 없애다'라는 의미에서는 똑같았다. 온몸으로 입체 작품에 몰입함으로써 신체와 작품의 경계를 모호하게 할 수 있다. 그렇게 판단하고 만든 것이 현재까지 이어지는 〈크리스털 유니버스〉 시리즈다(CHAPTER 13).

현재에 이르기까지 팀랩의 작품 콘셉트와 시리즈, 제작 방법은 점점 쌓이고 늘어났다. 그러나 어느 것도 '경계 없이 연속하고 있는 것'이라는 의미에서는 같은 일을 해왔다고 볼 수 있다. 아트를 통해 '연속하는 미美'를 만들고 싶고, 다양한 인지의 경계를 넘어 '자신과 세계'의 새로운 관계를 모색하고 싶다. 많은 사람이 꼭 그런 작품 속에 존재하러 오길 바란다.

도판 해설 **팀랩의 아트를 만든 콘셉트 맵**

팀랩의 아트 작품은 초기부터 현재에 이르기까지 다양한 형태로 발전하고, 복수의 콘셉트와 시리즈 등을 만들어왔다. 또한 콘셉트끼리, 작품들끼리 서로 연관되어 있다. 도판 해설에서는 팀랩의 아트를 구성하는 콘셉트를 대표 작품과 함께 설명한다.

근대 이전의 일본 미술의 레퍼런스

렌즈나 서양의 원근법과는 다른 논리 구조에 의해 평면화된 공간을 (컴퓨터상의 3차원 공간에 입체적으로 작품 공간을 만들어 논리적으로 평면화하는 것을 통해) 모색

주요 작품 및 전시

⟨100 Years Sea Animation Diorama⟩ 2009

⟨Nirvana⟩ 2013

초주관 공간

신체가 있는 세계와 작품 세계의 경계가 없는 평면

주요 작품 및 전시

⟨Life survives by the power of life⟩ 2011

⟨Flower and Corpse Glitch Set of 12⟩ 2012

공서

3차원 공간에 서예를 쓰고 그것을 초주관 공간으로 평면화한 것은 멈추면 그 순간 평면의 서예와 같은 것이 된다.

주요 작품 및 전시

⟨Spatial Calligraphy Line and Carp⟩ 2007

⟨Spatial Calligraphy: 12 Hanging Scrolls of Light⟩ 2008

⟨Split Rock and Enso⟩ 2017

⟨Enso in the Qing Dynasty Wall⟩ 2017

(초주관 공간에 따른) 평면을 접다

작품의 공간을 자유롭게 하다.

주요 작품 및 전시

⟨100 Years Sea Animation Diorama⟩ 2009

⟨Flowers and People, Cannot be Controlled but Live Together⟩ 2014

⟨teamLab Borderless⟩ 2018- ◎

궤적 집합의 생명

육체로 인식한 공간은 계속 확대되는 부분 집합의 재구축이며, 거기에는 시간 개념이 포함된다.

주요 작품 및 전시

⟨Universe of Water Particles⟩ 2013

⟨The Waterfall on Audi R8⟩ 2013

⟨Universe of Water Particles on the Living Wall⟩ 2017- ◎

Become Lost

작품 세계 속에서 헤매고 길을 잃고, 마침내 자신과 작품 세계의 경계는 모호해져 자신과 세계의 새로운 관계를 모색한다.

주요 작품 및 전시

⟨Forest of Flowers and People: Lost, Immersed and Reborn⟩ 2017

⟨teamLab Borderless⟩ 2018- ◎

⟨Black Waves: Lost, Immersed and Reborn⟩ 2019

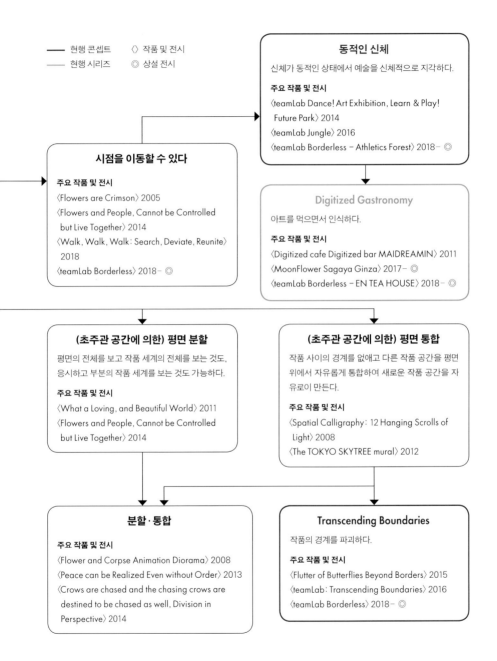

동적인 신체

신체가 동적인 상태에서 예술을 신체적으로 지각하다.

주요 작품 및 전시

⟨teamLab Dance! Art Exhibition, Learn & Play! Future Park⟩ 2014
⟨teamLab Jungle⟩ 2016
⟨teamLab Borderless – Athletics Forest⟩ 2018– ◎

— 현행 콘셉트　　⟨⟩ 작품 및 전시
— 현행 시리즈　　◎ 상설 전시

시점을 이동할 수 있다

주요 작품 및 전시

⟨Flowers are Crimson⟩ 2005
⟨Flowers and People, Cannot be Controlled but Live Together⟩ 2014
⟨Walk, Walk, Walk: Search, Deviate, Reunite⟩ 2018
⟨teamLab Borderless⟩ 2018– ◎

Digitized Gastronomy

아트를 먹으면서 인식하다.

주요 작품 및 전시

⟨Digitized cafe Digitized bar MAIDREAMIN⟩ 2011
⟨MoonFlower Sagaya Ginza⟩ 2017– ◎
⟨teamLab Borderless – EN TEA HOUSE⟩ 2018– ◎

(초주관 공간에 의한) 평면 분할

평면의 전체를 보고 작품 세계의 전체를 보는 것도, 응시하고 부분의 작품 세계를 보는 것도 가능하다.

주요 작품 및 전시

⟨What a Loving, and Beautiful World⟩ 2011
⟨Flowers and People, Cannot be Controlled but Live Together⟩ 2014

(초주관 공간에 의한) 평면 통합

작품 사이의 경계를 없애고 다른 작품 공간을 평면 위에서 자유롭게 통합하여 새로운 작품 공간을 자유로이 만든다.

주요 작품 및 전시

⟨Spatial Calligraphy: 12 Hanging Scrolls of Light⟩ 2008
⟨The TOKYO SKYTREE mural⟩ 2012

분할 · 통합

주요 작품 및 전시

⟨Flower and Corpse Animation Diorama⟩ 2008
⟨Peace can be Realized Even without Order⟩ 2013
⟨Crows are chased and the chasing crows are destined to be chased as well, Division in Perspective⟩ 2014

Transcending Boundaries

작품의 경계를 파괴하다.

주요 작품 및 전시

⟨Flutter of Butterflies Beyond Borders⟩ 2015
⟨teamLab: Transcending Boundaries⟩ 2016
⟨teamLab Borderless⟩ 2018– ◎

Relationships Among People

사람들의 육체가 있는 현실 세계와 작품 세계의 경계가 모호해서 작품 세계가 사람들과 상호 작용한다면 사람과 작품의 경계는 모호해지고 사람도 작품이 된다. 사람들의 관계성을 변화시키고, 타인의 존재를 긍정적인 존재로 바꾸다.

주요 작품 및 전시

〈What a Loving, and Beautiful World〉 2011

〈Flowers and People, Cannot be Controlled but Live Together〉 2014
〈Circulum Formosa〉 2014
〈Impermanent Life: People Create Space and Time, at the Confluence of their Spacetime New Space and Time is Born〉 2018
〈teamLab Planets〉 2018- ◎
〈teamLab Borderless〉 2018- ◎

사람이 있어야만 존재한다

주요 작품 및 전시

〈Flowers Bloom on People〉 2016
〈Moving Creates Vortices and Vortices Create Movement〉 2017
〈Flutter of Butterflies Beyond Borders, Ephemeral Life〉 2018
〈Red People in the Blue〉 2018

공동적 창조

주요 작품 및 전시

〈Sketch Piston〉(Web Project) 2009
〈Media Block Chair〉 2012
〈A Table where Little People Live〉 2013
〈Learn! Future Park〉 2013- ◎
〈teamLab Borderless〉 2018- ◎

호응

독립된 자율적인 존재들이 서로 영향을 미치다.

주요 작품 및 전시

〈teamLabBall〉 2009
〈Peace can be Realized Even without Order〉 2013
〈Resonating Trees〉 2014
〈A Forest Where Gods Live〉 2015- ◎
〈Life is Continuous Light〉 2017

Co-Creative Music

다수의 사람에 의한 참가형 인터랙티브 뮤직

주요 작품 및 전시

〈Light Ball Orchestra〉 2013
〈Sketch Piston〉 2015
〈Light Chords〉 2016
〈teamLab Jungle〉 2016

━━ 현행 콘셉트 ⟨⟩ 작품 및 전시
── 현행 시리즈 ◎ 상설 전시

시간의 연속성

긴 시간의 연속성에 대한 인지의 경계를 초월하는 일에 흥미를 갖는다.

주요 작품 및 전시
⟨A Forest Where Gods Live⟩ 2015– ◎
⟨Megaliths in the Bath House Ruins⟩ 2019– ◎

Digital Art

표현은 물질에서 해방된 변화 자체를 표현할 수 있고 확대성과 공간 적응성을 가진다.

주요 작품 및 전시
⟨Message Tree⟩ 2001
⟨Graffiti@Google⟩ 2012

Digitized City

도시가 도시 그대로 예술이 되다.

주요 작품 및 전시
⟨Universe of Water Particles on the Grand Palais⟩ 2015
⟨Tokushima Digitized City Art Nights teamLab: Luminous Forest and River⟩ 2016
⟨What a Loving, and Beautiful World – ArtScience Museum⟩ 2016

Digitized Nature

주요 작품 및 전시
⟨Ginza Firefly⟩ 2002
⟨Graffiti@Clouds⟩ 2012
⟨A Forest Where Gods Live⟩ 2015– ◎
⟨Flowers Bloom under a Waterfall in the Gorge – Oboke Koboke⟩ 2016
⟨Ever Blossoming Life Waterfall⟩ 2016
⟨Digitized Forest at the World Heritage Site of Shimogamo Shrine⟩ 2016– ◎
⟨Shimmering River of Resonating Spheres⟩ 2016

영원히 변화해가다

주요 작품 및 전시
⟨100 Years Sea(running time: 100 years)⟩ 2009
⟨Ever Blossoming Life⟩ 2014
⟨Four Seasons, a 1000 Years, Terraced Rice Fields – Tashibunosho.⟩ 2016
⟨Ever Blossoming Life II⟩ 2016
⟨Continuous Life and Death at the Now of Eternity⟩ 2017
⟨Continuous Life and Death at the Now of Eternity II⟩ 2019

물질적 세계가 모호한 입체물에 대한 흥미

주요 작품 및 전시

〈Life is the light that shines in the darkness〉 2011

Body Immersive

신체와 작품의 경계를 모호하게 만든다.

주요 작품 및 전시

〈Forest of Resonating Lamps〉 2016
〈teamLab Borderless〉 2018– ◎
〈teamLab Planets〉 2018– ◎

Spatial Objects

사람은 입체물로 인식한 채 그 입체물 속으로 들어
갈 수 있다.

주요 작품 및 전시

〈Floating Flower Garden ; Flowers and I are of
 the same root, the Garden and I are one〉 2015
〈MoonFlower Sagaya Ginza〉 2017– ◎
〈Light Community〉 2019

부드러운 물질

주요 작품 및 전시

〈Drawing on the Water Surface Created by
 the Dance of Koi and People – Infinity〉 2016
〈Memory of Topography〉 2018

경계가 모호한 색

주요 작품 및 전시

〈Aurora Lights II〉 2018
〈Expanding Three-Dimensional Existence in
 Transforming Space – Flattening 3 Colors and
 9 Blurred Colors, Free Floating〉 2018
〈Weightless Forest of Resonating Life –
 Flattening 3 Colors and 9 Blurred Colors〉 2019

——— 현행 콘셉트 　〈〉 작품 및 전시
——— 현행 시리즈 　◎ 상설 전시

Light Sculpture

빛의 점 집합으로 만들어진 조각

주요 작품 및 전시

〈teamLab Crystal Tree〉 2013
〈teamLab Crystal Fireworks〉 2014
〈Crystal Universe〉 2015
〈Light Sculpture of Flames〉 2016
〈teamLab Planets〉 2018- ◎
〈The Infinite Crystal Universe〉 2018

Light Sculpture – Line

빛의 선 집합에 의한 공간의 재구성, 입체물의 구축

주요 작품 및 전시

〈Light Vortex〉 2016
〈Light Shell〉 2016
〈Light Cave〉 2016
〈grid〉 2018
〈teamLab Borderless〉 2018- ◎

뇌의 착각

주요 작품 및 전시

〈Floating in the Falling Universe of Flowers〉 2016
〈Crows are Chased and the Chasing Crows are
　Destined to be Chased as well, Blossoming on
　Collision – Light in Space〉 2016
〈Strokes of Life〉 2017
〈The Way of the Sea, Transcending Space〉 2018
〈Butterflies Dancing in the Depths of the
　Underground Ruins〉 2019

Light Sculpture – Fog

스모그와 빛에 의한 모호한 공간의 재구성, 입체물
의 구축

주요 작품 및 전시

〈The Haze〉 2018
〈Aurora Lights II〉 2018
〈Red People in the Blue〉 2018
〈teamLab Borderless〉 2018- ◎

평면으로 매몰된 색

공간은 색의 평면이 되고 그 색의 평면에 온몸이 매몰
되다.

주요 작품 및 전시

〈Expanding Three-Dimensional Existence in
　Transforming Space – Flattening 3 Colors and 9
　Blurred Colors, Free Floating〉 2018

맺음말

이노코 도시유키와의 인연도 어느덧 10년이 넘어간다. 지인의 생일 파티에서 우연히 만난 이노코 씨는 내가 만들고 있는 잡지《PLANETS》의 애독자라고 말을 걸어주었다. 지금 생각하면 거의 책을 읽지 않는 이노코 씨가 정말 읽었는지 의문이지만, 어찌 됐든 내가 하는 일을 의식해주었다는 것만으로도 기뻤다.

　그때 나는 미디어를 통해서만 이노코 씨를 보아왔기에 막연히 재미있는 일을 하는 사람이라는 인상이었다. 한편으로는 마치 같은 반이지만 인기 많은 집단에 속할 것 같은 그의 외모와 말투 때문에 나와는 맞지 않을 걸로 생각했다. 그래서일까? 그가 먼저 말을 걸어주었다는 사실에 기뻤던 것 같다. 아무튼 그날 이후 나와 이노코 씨는 TV나 잡지에 함께 출연하는 일이 많아지면서 가까운 사이가 되었다. 물론 예상했던 대로 우리는 정반대 타입이었다. 비유적으로 말하면 이노코 씨는 육식이고 나는 초식이라고 할까. 이노코 씨는 근육을 단련하는 트레이닝을 좋아하고 나는 달리기를 좋아한다. 이노코 씨는 술을 즐기며 이른바 '어른의 유흥'을 즐기지만, 나는 싫어한다. 나는 클럽이나 아와오도리 축제에 흥미가 없는데, 이노코 씨는 모형이나 곤충 채집에 관심이 없다. 이렇듯 완전히 정반대인 우리는 그렇기에 묘하게 마음이 맞는 데가 있었다.

　그로부터 몇 년 뒤, 어느 잡지에서 우리 두 사람을 취재하던 날이었다. 이노코 씨는 "지금부터 팀랩은 세계 속에서 의미 있는 일을 하고 싶다"고 말하며, 팀랩의 작품 콘셉트를 '언어'로 구현해줄 평론가가 필요하다고 했다. 나는 조금 얼버무리듯 대응했다. 이노코 씨의 친구임에는 틀림없지만, 그때까지만 해도 나는 팀랩의 전시를 찾은 적이 없었다. 제대로 작품을 보지 않은 사람에게 그럴 자격이 없다고 생각했다.

　하지만 얼마 뒤 그의 강한 권유에 이끌려 2014년 사가에서 열린〈팀랩과 사가 돌다! 돌고 돌아 도는 순회전〉을 찾았고, 그 자리에서 생각이 바뀌고 말았다. 팀랩의 이전 전시와는 비교할 수 없을 정도로 최대 규모의 전시를 보며 이노코 씨가 자신이 하

고 싶은 일을 본격적으로 실천한 첫 전시였다는 생각이 들었다. 온종일 사가현 내에 흩어져 있는 작품을 둘러보면서 팀랩이 이제부터 엄청난 일을 하는 건 아닐까, 라는 거의 확신에 가까운 예감이 들었다.

이렇게 해서 나는 평론가로서 팀랩과 동행하며 글을 쓰기 시작했다. 팀랩이 해외에 본격적으로 진출하게 된 2014년 두 번째 뉴욕 전시 〈teamLab: Ultra Subjective Space〉에도 동행했고, 메일 매거진《Daily PLANETS》연재를 시작한 후로는 한 달에 한 번씩 그를 만나 구상하고 있는 아이디어를 듣고 내 생각을 전했다. 될 수 있는 한 새 작품을 모두 직접 보며 평론가로서 내 입장을 밝혔다. 실리콘밸리, 싱가포르, 파리, 상하이 등 해외 전시에도 종종 동행했다. 이 책은 그와 내가 나눈 4년간의 대화 기록이다.

그러는 사이 팀랩의 아트는 더 크고, 다양하게 진화했다. 일찍이 이노코 씨가 선언한 대로 세계로 뻗어나가고 있다. 이 한 권의 책이 일본을 대표하는 아티스트로 성장한 팀랩의 감동적인 작품을 한층 깊고 다각적으로 이해하는 데 길잡이가 되면 좋겠다.

이 책의 원제목 '인류를 미래로 이끌다'는 메일 매거진에서 연재를 시작하며 이노코 씨가 직접 붙인 것이다. 굉장히 이노코 씨다운 좋은 제목이라고 생각한다. 내가 아는 이노코 도시유키는 진심으로 인류를 미래로 이끌고 싶어 하는 사람이기 때문이다. 그런데 막상 연재를 모아 책으로 만들자고 제안하자 이노코 씨는 '너무 가당찮은 말을 했다'며 제목을 부끄러워했다. 이번에는 내가 그의 등을 밀 차례다. 팀랩은 이미 인류를 미래로 이끌고 있다. 적어도 인류가 미래로 나아가기 위해서 지녀야 할 이미지를 제시하고 있다. 자신의 일에 관해서는 누구보다도 자신 있으면서도 그것을 쉽게 입에 올리지 않는 게 이노코 도시유키라는 사람(의 아름다운 점)이다. 그래서 그를 대신해 내가 지면을 빌어 선언하려고 한다. 이노코 도시유키가 이끄는 '팀랩'이야말로 인류를 앞으로 나아가게 할 거라고.

우노 쓰네히로

팀랩teamLab, 2001년 설립은 예술가, 프로그래머, 엔지니어, CG 애니메이터, 수학자, 건축가 등 다양한 전문가들이 분야를 넘나들며 예술, 과학, 기술, 자연 세계의 융합을 추구하고 협업하는 국제 예술가 집단이다.

팀랩은 자아와 세계, 새로운 관점 사이의 관계를 예술을 통해 탐구한다. 인간은 주변의 세계를 이해하기 위해 지각 가능한 경계를 바탕으로 개별 사물을 구분한다. 그러나 팀랩은 세계, 자아와 세계의 관계, 시간의 연속성을 지각할 때 구분 짓는 경계를 넘어서고자 한다.

팀랩은 뉴욕, 런던, 파리, 싱가포르, 실리콘밸리, 베이징, 타이베이, 멜버른 등 세계 주요 도시에서 전시를 개최했다. 2015년 팀랩의 작품이 전시된 〈밀라노 박람회〉 일본관은 6개월 동안 228만 명이 다녀갔고, 2016년 12월부터 1년 동안 이어진 일본 〈도쿠시마 LED 페스티벌〉은 30만 명이 방문했다. 서울 동대문 디자인 플라자DDP에서 열렸던 〈팀랩: 라이프teamLab: LIFE〉전(2020. 9. 25–2021. 8. 22)은 아이유, 전지현, 강다니엘 등 유명 연예인과 셀럽들은 물론 2030 관람객, 자녀를 동반한 가족 관객들로부터 뜨거운 반응을 이끌어냈다.

2018년 6월 팀랩 보더리스teamLab Borderless, 도쿄 오다이바, 2019년 11월 5일 팀랩 보더리스 상하이상하이 황푸 지구, 2020년 6월 팀랩 슈퍼네이처 소프트SuperNature soft, 마카오 등에서 영구 전시관을 오픈했다.

www.teamlab.art
https://instagram.com/teamlab/
https://www.facebook.com/teamLab.inc
https://twitter.com/teamLab_net
https://www.youtube.com/c/teamLabART

팀랩, 경계 없는 세계

초판 1쇄 발행 2021년 10월 25일

지은이 이노코 도시유키×우노 쓰네히로
옮긴이 정은주

펴낸이 윤동희
편집 윤동희 김민채
디자인 신혜정
제작처 교보피앤비

펴낸곳 (주)북노마드
출판등록 2011년 12월 28일 제406-2011-000152호

주소 08012 서울특별시 양천구 목동서로 280 1층 102호
전화 02-322-2905
팩스 02-326-2905
전자우편 booknomad@naver.com
인스타그램 @booknomadbooks

ISBN 979-11-86561-81-2 03600

www.booknomad.co.kr